브랜드 디자인

브랜드 디자인

홍디자인

캐서린 슬레이드브루킹

'진짜로' 일하고 싶다면
이 책이 필요하다　　　　6

일러두기 각주 중 숫자로 표기한 것은 저자 주이며 *로 표기한 것은 역자 주입니다.

'진짜로' 일하고 싶다면 이 책이 필요하다

우리는 운 좋은 세대에 속한다. 지금은 광고, 디자인 경영, 비즈니스, 마케팅 등 다양한 관점에서 브랜딩을 얘기하는 책들이 많다. 하지만 막상 디자이너의 관점에서 쓴 책은 얼마 없다. 그중에서도 실제로 브랜드를 만드는 실무 과정을 단계별로 다루는 책은 거의 없다.

　이런 맥락에서 이 책은 두 가지 목적을 가지고 세상에 나왔다. 첫 번째는 브랜딩이 무엇인지 소개하는 것이다. 브랜딩은 시각적 소통을 다루는 분야다. 또한 그래픽디자인의 기술과 기법뿐 아니라 사회이론이나 문화이론과도 영향을 주고 받는 복합적이고 흥미로운 영역이다. 두 번째 목적은 크리에이티브 툴Creative Tools을 제공하는 것이다. 타깃 소비자 조사부터 브랜드 이름 짓기와 최종 브랜드 아이덴티티Brand Identity, 이하 BI의 적용까지, 브랜드 디자인을 위한 이론적이며 실무적인 방법을 모두 담았다.

이 책을 읽어야 할 사람

이 책은 디자인에 몸담고 있거나 몸담기를 바라는 모든 사람을 위해 쓰여졌다. 길잡이와 영감을 원하는 학부생에게도 좋고, 교재를 찾는 강사에게도 좋다. 장차 몸담을 업계를 간파하고자 하는 대학 졸업자와 대학원생에게도 유용하다. 마지막으로, 재충전 기회를 찾는 기성 디자이너와 처음으로 브랜드 디자인을 의뢰하는 기업에게 이 책을 권한다.

브랜딩은 세계적 현상이다. 특히 개발도상국에서 이 분야의 약진이 두드러진다. 신생 경제 강국이 자국 제품의 내수시장과 해외 시장을 다지고 개척하는 데 있어서 브랜딩의 중요성은 막대하다. 따라서 이 책은 세계 어디서든 읽힐 수 있도록 디자인의 문화적 이슈들도 함께 다룬다.

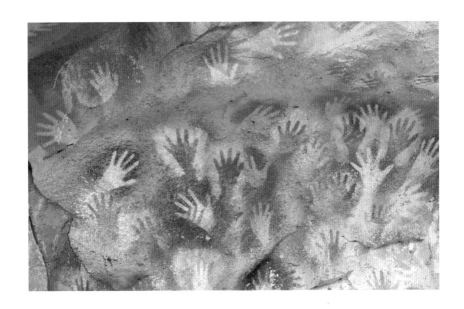

아이덴티티(정체성) 시각화에 대한 욕망이
비단 현대의 현상은 아니다. 먼 옛날 선조들이
아르헨티나 리오 핀투라스 계곡의
'손의 동굴Cueva de las Manos'에 남긴
이 아름다운 그림을 보라. 이 그림은 장장
1만 3천 년 전으로 거슬러 올라간다.

다루는 내용

이 책은 크게 두 부분으로 나뉜다. 첫 부분에서는 브랜딩의 이론적, 역사적 맥락을 짚어 보며 브랜딩의 방법, 이유, 그리고 전략을 훑는다. 주요 컨슈머리즘 이론들에 역점을 두고 사람들의 구매 이유를 탐구한다. 그리고 BI 이슈들을 짚으면서 오늘날 브랜딩이 어떻게 변화하는지 살펴본다. 또한 브랜딩 과정에서 알아야 할 어휘와 용어를 설명한다. 마지막으로, 의미 강화를 위한 기호학 활용부터 판매 실적 강화를 위한 독자적 판매 제안Unique Selling Proposition, 이하 USP 발굴까지, 디자이너에게 필요한 브랜드 창조 전략을 두루 제시한다.

두 번째 부분에서는 실제로 브랜딩할 때 거치는 디자인 프로세스를 구체적으로 소개한다. 고객사의 오리지널 브리프(기업이 대행사에게, 또는 대행사의 디자인기획팀이 제작팀에 전달하는 제작 방향 지시서)를 지키면서 성공적으로 BI를 창조하기 위해 디자이너가 수행해야 하는 주요 활동들을 알려준다. 디자인 대행사는 시장 조사, 소비자 정의, 브랜드명과 로고 고안, 신생 BI 테스트로 이어지는 단계식 방법론을 많이 쓴다. 이 방법론의 단계들을 차근히 짚어가며 디자인 프로세스가 어떻게 가동하는지 알려준다.

이 책의 구성

디자이너는 본래 시각적 동물이다. 따라서 이 책은 텍스트를 지원하고 강조하고 실증하는 각종 이미지 자료로 가득하다. 디자인 컨셉 예시, 브랜드 사례 연구, 도표 등도 적재적소에서 활용한다. 이 업계에서 브랜드 창조에 쓰는 단계식 방법론을 설명할 때는 플로차트(흐름도)가 큰 역할을 한다. 디자인 프로세스에서 실

제로 어떤 일들이 일어나는가? 예컨대 소비자는 어떻게 정의하고 무드 보드Mood Board는 어떻게 제작할까? 이런 실무적 궁금증은 '과제Exercise'를 통해 푼다. 이와 더불어 곳곳에 배치한 '실전 요령 Tip&Tricks'은 크리에이티브 과제를 수행할 때 금쪽같은 힌트가 된다.

이 책에 영감을 준 것

이 책의 재료가 된 것은 크게 두 가지다. 우선은 내가 대학 졸업 후 브랜딩의 세계에 입문해서 현장에서 '맨땅에 헤딩'하며 배운 경험과 교훈을 밑천으로 한다. 거기에 더해 내가 수년간 때로는 소규모 독립 스타트업을, 때로는 대형 다국적 기업을 고객으로 맞아 수행했던 브랜드 창조 작업이 또 다른 밑천이 되었다. 이를 바탕으로 런던 크리에이티브 아츠 대학교 그래픽 커뮤니케이션 과정을 위한 책을 집필할 수 있었다.

이 책에 실린 도표, 연습 문제, 플로차트의 상당수는 내가 수행한 크리에이티브 작업에서 만들어지고 강의 과정에서 검증된 것들이다. 나머지 상당수 이미지는 여러 동문의 도움으로 모았다. 또한 주니어 디자이너부터 크리에이티브 디렉터, 스튜디오부터 어카운트 매니저까지 다양한 현업 종사자들이 소중한 정보원이 되어 업계 현황 정보와 실례를 제공했다. 이들은 각자가 수행했던 작업 내용뿐 아니라 크리에이티브 실무에 관한 식견을 나누는 데 인색하지 않았다. 이들의 도움에 가슴 깊이 감사한다.

이 책이 그래픽디자인 분야를 조망하는 데 그치지 않고, 디자인 업계 입성을 목표하는 이들에게 영감을 주고 길잡이가 되기를 기대한다.

유명인 브랜딩은 현대 소비 사회의 주요한 광고
방식이다. 이렇게 만들어진 고유 아이덴티티는
스타 본인의 이미지 증진과 더불어 거기 연계한
제품의 홍보라는 이중효과를 가져온다.

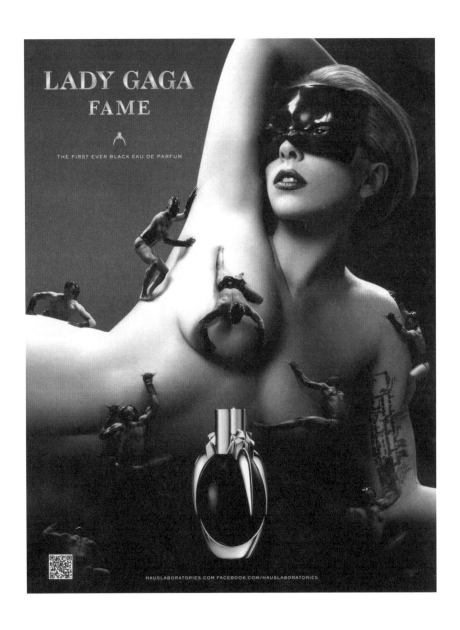

브랜드의
본질

1

브랜드는 우리가 구매하는 제품 그 이상의 것이다.
서비스인 동시에 비즈니스, 제품인 동시에 아이디어이며 컨셉이다.

우리가 '사는' 이유

소비는 사람이 자신의 욕구를 발견하고 제품/서비스를 선택, 구매, 사용함으로써 해당 욕구를 충족하는 전체 과정을 말한다. 소비 욕구는 소비자 수만큼 다양하지만, 인간 모두에게 공통된 기본 욕구도 있다. 의식주에 대한 욕구가 바로 그것이다.

생존을 위한 기본 필수품이 해결된 다음에는 보다 주관적인 욕구가 대두한다. 이 욕구는 개인의 라이프스타일에 따라 달라지고, 이 라이프스타일은 다시 개인이 속한 문화, 사회, 사회집단, 사회계층에 따라 달라진다.

구매 동인은 기본적 욕구라기보다 주관적 욕구다. 개인적 욕망과 소망이 그가 무엇을 구매하느냐를 좌우한다. 사회적 압력도 선택에 중요하게 작용한다. 자기 주변에 속하고 어울리려는 필요, 또는 또래집단보다 뛰어날 필요가 우리의 구매 결정에 지대한 영향을 미친다.

사람들의 구매 이유와 선택의 계기를 이해하는 것이 브랜드에 민감한 현대의 소비자에게 보다 적절하고 성공적으로 접근하는 열쇠가 된다.

컨슈머리즘이란?

'컨슈머리즘Consumerism'이라는 단어는 〈옥스퍼드 영어 사전〉 1960년판에 처음 등장했다. 그때의 사전적 정의는 '소비재 구입을 중시하거나 거기에 집착하는 현상'이었다. 하지만 현대 비판이론은 컨슈머리즘을 개인이 자신이 구매하거나 소비하는 제품과 서비스를

소비자의 구매 행위는 인간의 기본 욕구만으로는
설명되지 않는다. 오히려 브랜드가 그것을 선택한
소비자를 설명한다. 그의 라이프스타일과 사회적
야망을 대변한다.

통해 자신을 정의하려는 경향으로 설명한다. 이 경향은 럭셔리 제품 소유에 따른 심리적 위상 획득 현상에서 가장 두드러진다. 이렇게 심리저 보상을 기대하는 사람들은 특정 브랜드가 생산하는 제품을 소유하기 위해 기꺼이 제품의 실질 가치를 훌쩍 뛰어넘는 '웃돈'을 지불한다. 럭셔리 제품의 종류는 자동차, 의류, 패션용품, 장신구 등 다양하다.[1] 소비문화 이론에 따르면 사람들이 특정 브랜드를 선택하는 것은 그 브랜드가 자신의 개인정체성Personal Identity, PI 또는 자신이 창조하고 싶은 개인정체성을 반영한다고 여기기 때문이다.[2] 셀리아 루리Celia Lury의 저서 〈소비문화Consumer Culture〉는 계층, 성별, 인종, 연령 등으로 다각화한 사회 집단 내에서 개인이 차지하는 위치가 그의 소비문화 참여 방식에 작용하는 바를 논한다. 루리의 결론은 이렇다. 소비는 우리의 삶에 지대한 영향을 미친다. 현대의 소비문화는 개인적, 사회적, 정치적 정체성 창조에 적극 관여한다. 소비문화 자체가 정체성 창조의 방법이 된다. 루리의 결론은 현대 사회에서 디자인이 차지하는 역할과 직결된다. 소비문화가 끝없이 양산하는 스타일들이 결국 현대인의 일상적 창의 활동에 중요한 맥락과 바탕을 이룬다.

"살 때는 좋아서 사지만, 일단 사서 옷장에 넣고 나면 그중 3분의 2를 미워한다."

미뇽 매클로플린Mignon McLaughlin, 1913~1983, 미국의 저널리스트이자 작가

1 이것을 셀프브랜딩Self-branding이라고 한다. 위의 설명은 M. 조셉 서지의 자아일치Self-congruity 이론을 요약한 것이다. M. Joseph Sirgy, *Self-congruity: Toward a Theory of Personality and Cybernetics* (Greenwood Press, 1986).

2 소비문화 이론에 대한 자세한 내용은 다음 책을 참조하기 바란다. Don Slater, *Consumer Culture and Modernity* (Polity Press, 1997).

중고 폭스바겐 캠퍼밴? 아니면 미니 쿠퍼?
개인이 모는 차종이 그의 성격과 라이프스타일을
드러내는 지표가 된다.

브랜드란 무엇인가?

브랜딩Branding은 어제오늘의 일이 아니다. 선사시대부터 인류에게
는 사적 소유권을 명시하고, 특정 집단이나 씨족의 일원임을 알리
고, 정치적 또는 종교적 권력을 드러내려는 욕구가 있었다. 그리고
이를 위해 물건에 표식을 하는 관행이 있었다. 고대 이집트의 파라
오는 신전과 무덤과 기념비적 건축물에 상형문자의 형태로 자신만
의 서명을 남겼다. 고대 스칸디나비아에서는 뜨거운 인두로 가축
에 낙인을 찍었다. 이 전통이 오늘날 미국 카우보이들에게 이어졌
다. 하지만 현대적 의미의 '브랜드'는 상대적으로 최근에 태어난 용
어다. 현대의 브랜딩은 사물이나 사람에 이름과 평판을 부여하는
것을 말한다. 주목적은 경쟁에서 차별화하는 것이다.

　브랜드는 상호, 로고, 심벌, 상표에서 시작되었지만, 이들보다 훨
씬 큰 개념이다. 브랜드에는 브랜드 성격을 규정하는 고유 가치 세트
가 담겨 있다. 브랜드는 구매할 때마다 동일한 품질을 제공할 것을
약속하는 불문不文 계약서로 기능한다. 브랜드가 약속하는 만족감
은 구매 시점에 국한되지 않는다. 사용하고 경험하는 동안의 만족
감도 포함된다. 또한 브랜드는 소비자와 정서적 유대를 구축해서, 소
비자에게 항상 유일무이한 선택이 되고 나아가 평생의 인연이 될 것
을 목표한다.

　브랜드 창조 과정, 즉 브랜드의 디자인과 마케팅이 제품, 서비스,
사업의 성공을 좌우한다. 21세기에는 브랜드가 대변하는 실제 물건
보다 브랜드 이미지의 조작과 제어가 더 중요하다. 지금은 제품이 브

랜드 가치를 창출하는 것이 아니라, 브랜드 가치를 전달할 제품을
만드는 시대다. 더는 제품을 팔기 위해 브랜드가 존재하지 않는다.
반대로 브랜드의 성공을 연장하고 강화하기 위해서 제품이 개발된
다. 이에 따라 '이미지 메이커들'— 디자이너, 광고 대행사, 브랜드 매
니저—이 현대 소비문화의 중심축으로 성장했다.

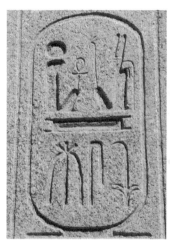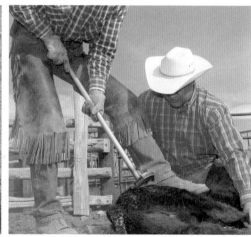

왼쪽 인류 문명을 통틀어 마킹 시스템은
중요한 정보 전달 수단이었다. 특히 문자의
사용이 제한된 사회에서는 더욱 그랬다.
고대 이집트에서는 카르투슈^{Cartouche}라는
타원형의 테두리 안에 상형문자로 국왕의
이름을 조각했다.

오른쪽 브랜딩은 중세 스웨덴에서 처음 시작된
것으로 알려져 있다. 하지만 이때의 브랜딩은
소유자 표시를 위해 동물의 가죽에 인두로
심벌을 박아 넣는 행위를 뜻한다.

"제품은 공장에서 창조되고, 브랜드는 마음에서 창조된다."

월터 랜더Walter Landor, 1913~1995, 디자이너이자 브랜딩과 소비자 조사의 개척자

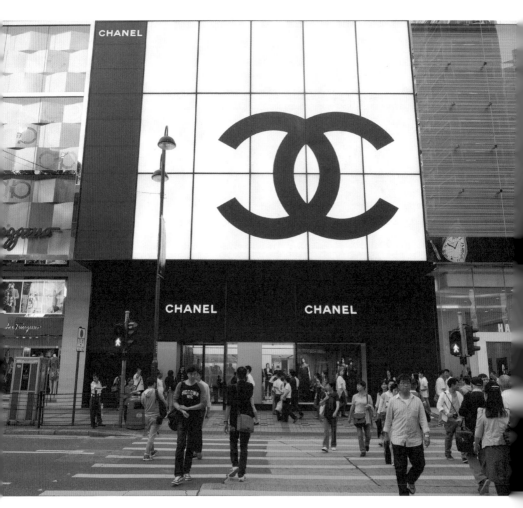

브랜딩은 지난 3천 년 동안 별로 달라진 것이 없다는
주장도 있다. 가브리엘 '코코' 샤넬의 '카르투슈' 로고는
그녀의 이름을 패션의 세계에서 불멸의 존재로 만들었다.

브랜드는 왜 필요한가?

브랜드의 주요 목적은 신뢰감을 주는 것이다. 결과적으로 브랜드가 제품/서비스의 종류를 막론하고 소비자 인지도 구축과 충성도 증진의 수단으로 마케팅의 중심에 자리하게 되었다. 브랜드는 로고를 넘어서고, 제품 컨셉을 온전히 아우르고, 품질과 예측가능성을 약속한다.

성공적인 브랜드는 고유 가치 세트를 실현해서 비즈니스 전략을 달성한다. 비즈니스 전략의 요체는 소비자가 경쟁 제품이 아닌 자사 제품을 선택하도록 이끄는 것이다. 브랜드 파워는 소비자 인지에서 나온다. 다만 이 관계는 평판에 기초한다. 브랜드가 위상을 유지하려면 반드시 소비자의 기대 수준을 지속적으로 충족시켜야 한다.

"브랜드의 제1기능은 선택의 불안감을 해소해 주는 것이다.
제품을 안다는 느낌이 강할수록 불안감이 줄어든다."

니컬러스 인드Nicholas Ind, 캐나다 디자인회사 이퀼리브리엄 컨설팅Equilibrium Consulting의 파트너

브랜드는 어떻게 만들어지나?

브랜딩을 한마디로 요약하면 차별화다. 즉 자사 제품/서비스를 경쟁 제품/서비스와 '달라보이게' 하는 것이다. 차별화에 주로 이용되는 것이 브랜드 가치다. 브랜드 가치는 브랜드를 떠받치는 근본 신념 또는 철학이다. 이것이 브랜드를 경쟁에서 차별화한다. 브랜드 특화의 다른 방법은 브랜드에 개성을 부여하는 것이다. 데이비드 A. 아커David A. Aaker의 정의에 따르면 브랜드 개성Brand Personality이란 브랜드에 결합된 인간적 특성들의 집합을 말한다. 브랜드 개성 부여에 사용하는 대표적 틀이 미국 사회심리학자 제니퍼 아커가 개발한 '브랜드 개성의 차원Dimensions of Brand Personality'이다. 이 틀은 브랜드 특화에 자주 동원되는 인간적 특성들을 다섯 가지 핵심 차원으로 분류한다.

1. 성실Sincerity : 가정적Domestic, 진솔한Honest,
 진정성 있는Genuine, 쾌활한Cheerful

2. 신명Excitement : 대담한Daring, 활기찬Spirited,
 상상력이 풍부한Imaginative, 현대적Up to Date

3. 유능Competence : 안정적인Reliable,
 책임감 있는Responsible, 믿음직한Dependable, 유능한Efficient

4. 세련Sophistication : 화려한Glamorous, 가식적Pretentious,
 매혹적Charming, 낭만적Romantic

5. 야성Ruggedness : 거친Tough, 힘찬Strong, 야외 활동을 즐기는Outdoorsy

　이 인격화 기법으로 동종 브랜드들—같은 제품 카테고리에 속하는 다른 브랜드들—도 재분류할 수 있다. 예를 들어, 자동차 중에서도 랜드로버는 야성 카테고리를 대표하고 페라리는 세련 카테고리를 대표한다. 디자인 대행사에게 이 기법은 매우 요긴하다. 브랜드의 고유 가치를 창출할 때 발상의 토대가 되고, 타깃 오디언스Target Audience 즉 마케팅 대상과의 커뮤니케이션을 구상할 때 참작의 테두리가 된다. 또한 SNS 기반 브랜드 커뮤니티를 조직하고 운용하는 방법을 모색할 때도 중요한 역할을 한다.

　성공적인 브랜드 전략은 소비자에게 해당 브랜드가 시장에서 대체 불가한 존재라는 인식을 심는다. 브랜드란 궁극적으로 소비자에게 일관된 품질과 경험을 제공하겠다는 약속이다. 따라서 브랜딩이란 브랜드의 물리적 구성요소들—브랜드명, 로고, 슬로건 등—을 통해서 브랜드가 주는 정서적 편익 같은 실체 없는 자산을 창조하는 행위다.

　브랜딩에 성공하려면 타깃 오디언스(광고 혹은 메시지의 수신자)의 니즈와 원츠*를 알아야 한다. 브랜딩 전략 개발 방법은 가지각색이지만, 디자인 대행사들은 대개 리서치부터 시작한다. 브랜드 디자인 프로세스를 구성하는 실무적 단계들을 앞으로 여러 장에 나눠 자세히 설명하겠다. 일단 간단히 말하자면 디자인 프로세스는 크게

1. 소비자 조사와 비주얼 조사

2. 컨셉 개발

3. 디자인 개발

4. 디자인 실행

5. BI 테스트

다섯 단계로 요약된다.

많은 디자인 대행사가 이 단계식 디자인 방법론을 쓴다. 이 방법론은 BI 창조에 총체적 접근Holistic Approach을 접목한다. 즉 타깃 소비자의 니즈와 욕망과 소망을 고려하고, 현재의 시장 상황과 경쟁 제품/서비스를 반영하고, 프로세스상의 중요한 의사 결정 시점마다 고객사를 참여시킨다.

"브랜딩은 원칙적으로 사물이나 사람에
이름과 평판을 결부하는 과정이다."

제인 파빗Jane Pavitt, 영국 왕립예술학교 디자인 역사 프로그램 수석교수, 〈브랜드 뉴Brand New〉의 저자

* 니즈Needs가 결핍 상태를 벗어나려는 욕구라면, 원츠Wants는 니즈 충족 방법에 대한 구체적 지향이다. 휴식이 니즈라면 수면, 독서, 여행은 원츠다.

브랜드의 역사

마케팅 분야에 널리 퍼져 있는, 하지만 근거 없는 믿음이 있다. 바로 브랜딩이 미국 서부 시대 광활한 초원에서 시작됐다는 말이다. 서부 시대 목장주는 벌겋게 달군 인두로 자신의 소떼에 그야말로 낙인Brand을 찍었다. 낙인의 뜻은 '이 소는 내게 속한 것이며 나의 소유물이다'였다. 하지만 〈브랜드왓칭: 브랜딩의 내막Brandwatching: Lifting the Lid on Branding〉의 저자 자일스 루리Giles Lury는 브랜딩의 기원을 이보다 먼 옛날로 본다. 고대 로마의 어느 등잔 장수가 자신이 만든 등잔에 '포르티스Fortis'라는 단어를 찍었고, 이것이 상표를 최초로 이용한 사례가 되었다.

　루리에 따르면 현대적 의미의 브랜딩은 산업혁명으로 생활수준이 빠르게 상승하고 시장이 통합되어 매스마켓이 열린 19세기에 등장했다. 이때 인구가 급격히 증가하고 농촌 인구가 도시로 대거 유입했다. 사람들이 가족 단위로 먹을거리를 직접 생산하던 자급자족 능력을 잃고 대신 임금 노동으로 구매력을 얻으면서 공산품 시장이 새롭게 부상했다. 한편에서는 철도 개통으로 저비용 대량 유통이 가능해지면서 대량 판매와 대량 소비가 이루어지는 매스마켓이 형성되었고, 다른 한편에서는 문해율의 상승이 신문의 성장과 여타 매스컴 매체들의 발달로 이어지면서 광고를 위한 미디어 플랫폼까지 갖춰졌다. 제조업자들이 커뮤니케이션 전략 개발에 나섰고, 이 노력이 현대적 브랜딩 개념을 낳았다. 루리는 브랜딩 전문가 월리 올린스Wally Olins의 말을 인용해서 브랜딩의 개념을 다음과

같이 제시했다.

> 브랜딩은 일개 생활용품, 일개 범용 상품, 즉 다른 업체들이
> 만든 물건들과 근본적으로 다를 것이 없는 물건에 독창적
> 이름과 패키지와 광고를 써서 남다른 특성을 부여하는
> 것이었다. (…) 기업들은 이 '브랜드 제품'을 잔뜩 광고하고 널리
> 유통시켰다. 이 활동으로 기업들이 얻은 성과는 엄청났다.

이 시대에 발흥한 브랜딩 선구자들의 성공이 21세기까지 이어지고 있다. 몇몇 예를 들면, 켈로그 형제는 1898년 환자용 음식을 납품하다 우연하게 옥수수 플레이크를 개발한 후 1906년에 회사를 설립했다. 현재 켈로그는 세상에서 가장 성공한 시리얼 회사로 꼽힌다. 델몬트도 1892년 창립한 이후 지금까지 세상에서 가장 유명한 청과 브랜드로 군림하고 있다. 1893년에는 리글리Wrigley의 제1호 추잉껌 브랜드 주시프루트가 세상에 나왔고, 몇 달 후 스피어민트가 그 뒤를 이었다. 영국의 '국민 스프레드' 마마이트도 1902년에 처음 시판됐다.

이들 브랜드의 성공 뒤에는 명민한 마케팅과 광고가 있었다. 하지만 그게 다는 아니다. 이들이 백 년 넘게 시장을 지배할 수 있었던 것은 소비자에게 실질적인 편익도 주었기 때문이다. 19세기의 제품 구매는 위험 부담이 높은 행동이었다. 많은 제품이 양을 부풀리고 수익을 늘리기 위한 싸구려 첨가물로 오염되어 있었다. 그중 일부는 인체에 무해했지만 일부는 심각한 건강 문제를 유발할 수 있었다. 루리의 설명에 따르면 이 상황에서 '브랜딩은 설득력 있는 대안이었다. 브랜드는 우수한 패키지와 고품질 유지에 대한 약속이었고, 이것이 제품 품질 보증서의 역할을 했다.'

"어떤 면에서 사람살이는 지난 2천 년 동안 크게 달라진 게 없다.
생활의 기초 여건, 인간의 기본 욕구는 근본적으로 변하지 않았다."

로버트 오피Robert Opie, 런던 브랜드 박물관 창립자

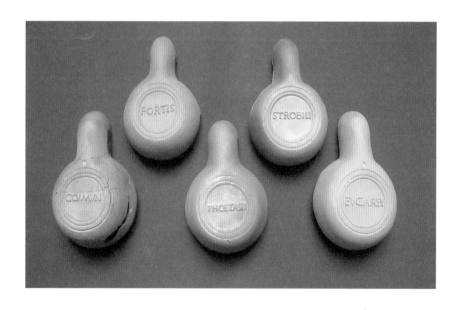

퍼마램펜Firmalampen, 공장 램프은 로마 시대
최초의 대량 생산품 중 하나였다.
사진 속 제품들은 이탈리아 모데나에서 출토된
것이다. 점토 등잔의 밑바닥에 브랜드명이
선명하게 찍혀 있다.

번트 슈미트Bernd Schmitt와 알렉스 시몬슨Alex Simonson은 〈미학적 마케팅Marketing Aesthetics〉에서 현대적 브랜딩의 시초를 다르게 제시한다. 두 사람은 프록터 앤 갬블P&G로 대표되는 생활용품 업체들이 이른바 소비재 시대를 열었던 1930년대를 브랜딩의 시초로 본다. 하지만 현대적 개념의 브랜딩이 본격화한 것은 1980년대 후반에서 1990년대 초반이었다. 이 시기의 마케팅 매니저들은 단기적 판매 목표는 브랜드가 시장에서 위상을 다지는 데 별 도움이 못된다는 것을 깨달았다. 이에 따라 기업들은 시장과 소비자의 변화에 수동적으로 반응하는 임기응변식 접근법을 버리고, 시장 주도적이고 장기적인 '브랜드 전략'을 강구하기 시작했다. 그러려면 소비자의 구매 행동에 대한 복합적이고 심층적인 리서치가 필요했다.

"인터넷, 특히 소셜미디어의 도래는
고객이 브랜드와 갖는 접촉점의 급증을 뜻한다."

제인 심스Jane Simms, 프리랜서 비즈니스 저널리스트

세계에서 가장 유명한 브랜드 중 하나인 켈로그는 1906년 미국인 형제의 우연한 발명 덕분에 탄생했다. 윌 키스 켈로그는 의사였던 형 존 하비 켈로그 박사와 함께 요양원 환자들을 위한 건강식을 개발하던 중, 압축기에 밀가루 반죽이 말라붙어서 생긴 플레이크를 발견했다. 켈로그 형제의 발견은 세계인의 아침식사를 영원히 바꾸어 놓았다.

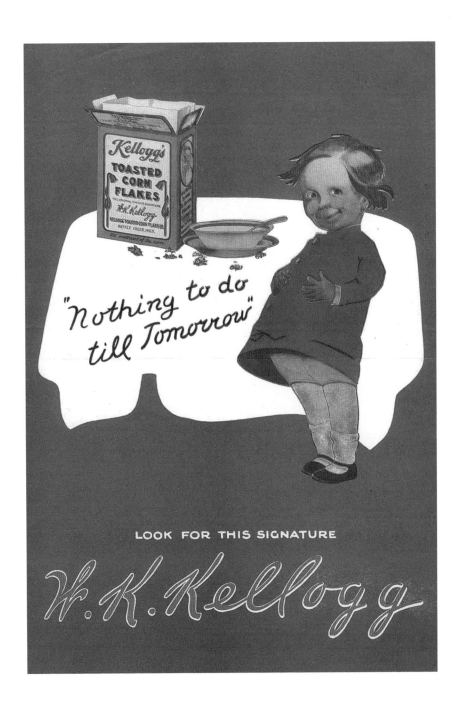

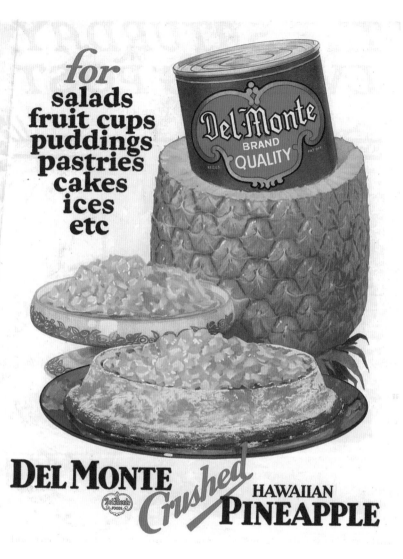

델몬트의 '방패' 브랜드는 1909년에 탄생했다.
델몬트는 브랜드 약속을 로고 한가운데에
박는 방법으로 고객에게 '라벨이 아니라 품질
보증서'를 발부하는 효과를 창출했다.

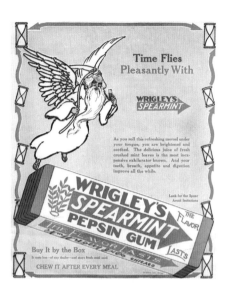

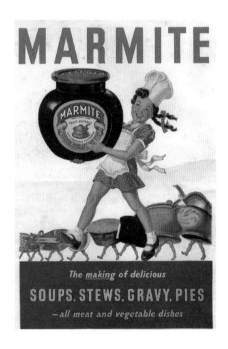

위 리글리의 스피어민트 껌 패키지 디자인은
1893년 발매 이후 지금까지 놀라울
만큼 원형을 유지하고 있다. 화살표 안에
'Spearmint'라는 단어를 당당히 새겨 넣은
독특한 디자인으로 유명하다.

아래 마마이트는 효모 추출물을 농축해서
만든 스프레드(빵에 발라먹는 식품)다.
찌릿한 짠맛과 진한 갈색이 특징이다.
1902년 영국에서 처음 생산됐는데, 포장
용기가 프랑스에서 수프를 끓이는 솥
'마르미트Marmite'와 비슷하게 생겼다. 이 솥이
용기의 라벨에도 그려져 있다. 마마이트라는
브랜드명은 이 솥의 명칭을 딴 것으로 보인다.

하지만 세상은 변했다

최근 수십 년간 개인 대 개인 소통 방식에 일어난 변화는 실로 격세지
감을 느끼게 한다. 전통적으로 소비자의 구매 결정은 대개 매장에서
이루어졌다. 이 결정은 텔레비전, 라디오, 옥외 광고, 잡지 광고의 영
향을 받았다. 이때의 브랜드는 유려한 패키지와 영리한 후원, TV 프
로그램과 영화에 대한 협찬으로 브랜드 메시지를 강화했다.

그러다 세상이 달라졌다. 소프트웨어 업체 선더헤드Thunderhead.
com의 창립자 CEO 글렌 맨체스터Glen Manchester의 말처럼, '소비자가
SNS 기술과 모바일 기술이라는 연합군을 접수하면서, 브랜드가 소
비자와 관계 맺는 방식에 근본적인 변화가 일어나고 있다.'[3] 인터넷은
개인과 브랜드의 양방향 커뮤니케이션을 위한 완벽한 플랫폼이다. 소
비자는 페이스북, 인스타그램, 스냅챗 같은 SNS를 통해 실시간으로
브랜드 경험을 포착하고 공유할 기회와 능력을 얻었다. 인터넷 덕분
에 브랜드는 소비자와 실시간 소통하고, 소비자는 재래식 '단방향' 미
디어로는 가능하지 않던 방식으로 브랜드에 개입하게 되었다.

여기에 스마트폰과 태블릿 PC의 대중화로 브랜드가 소비자에게 전
달하는 메시지의 양과 속도에도 일대 혁신이 일었다. 또한 이메일, 인스
턴트 메시징, RSS피드(맞춤형 뉴스 제공 서비스), 소셜미디어 덕분에 디
지털 접촉점의 종류와 수도 폭발적으로 늘었다. 브랜드가 소비자의 마
음에 존재감을 키우고 유지하려면, 브랜드와 소비자가 접촉하는 지점
들, 즉 접점Touchpoint을 전략적으로 배치하고 운영할 필요가 있다.

3 글렌 맨체스터, 2012년 7월 17일자 〈타임스〉의 주간 특별 부록 〈Raconteur〉에서 인용.

브랜드의 미래

..

브랜드에게 다시 탈바꿈의 기회가 왔다. 현대의 첨단 기술을 날개로 삼아 브랜드는 이제 광고와 제품을 초월한 존재가 됐다. 브랜드가 개인 라이프스타일의 일부로 들어왔다. 최근 10년 동안 트위터와 페이스북 같은 지구적 매스컴 매체들이 급부상했다. 전에는 서로 알지 못했던 소비자들이 지금은 끝없이 대화한다. 매일 수천만 명이 상호작용하며 매달 수십억 번의 웹사이트 조회 수를 기록한다.

소비자가 상호작용하는 방식만 달라진 것이 아니라 상호작용의 때와 장소도 달라졌다. 지금의 휴대폰은 단순한 통신기기 이상의 역할을 한다. 지금의 휴대폰은 모바일 기술, 인터넷, 위치 추적 시스템을 한데 융합해서, 우리에게 언제 어디서나 즉각적이고 지속적으로 오락과 뉴스와 정보를 제공하고 가족과 친구와 동료를 이어준다.

스마트폰은 수많은 앱을 거느리고 금융 거래부터 취미 활동까지 갖가지 일을 지원한다. 거기에 NFC(근거리 무선 통신) 기반 모바일 결제 시스템까지 탑재하면 소비자는 더 이상 지갑을 가지고 다닐 필요도 없다. 전문가들이 차세대 기술로 손꼽는 것 중에 멀티스크린 서비스가 있다. 멀티스크린 서비스는 클라우드 기반 데이터 동기화를 제공한다. 소비자가 휴대폰, 태블릿, 컴퓨터, TV를 넘나들며 콘텐츠 검색과 브랜드 경험과 온라인 구매를 중단 없이 수행하게 된다. 바코드와 QR코드를 이용한 마케팅도 소비자의 제품 인지와 사용법 인지를 강화하는 목적으로 계속 정교해지고 있다. 삼성은 몸에

착용하는 디지털기기 기어Gear를 출시해서 휴대폰을 손에 들 필요
마저 없앴다. 기어는 휴대폰이 제공하는 여러 경험—피트니스, 쇼핑,
소셜미디어, 음악, 뉴스, 심지어 수면관리 등—을 '모바일에서 웨어
러블로 증강'한다. 기업 입장에서는 이런 기술의 발전이 브랜드 경험
을 강화하고 소비자 접점을 확대하는 기회로 이어진다.

　　우리는 상시 접속, 상시 연결이 가능해진 시대에 산다. 소비자는
점점 더 유식해지고 노련해진다. 자신에게 적절하고 타당한 것만 골
라 소비한다. 우리 시대 브랜드에게 주어진 과제는 이 거대 관계망 속
의 유기적인 일부가 되는 것이다. 그러려면 직접성, 융통성, 휴대성,
상호작용성, 소유가능성을 갖추고 소비자와 보다 깊게 그리고 보다
감성적 수준으로 엮여야 한다.

**"가치를 오래 유지하려면 기술적 소구력뿐 아니라 감성적 소구력이 필요하다.
따라서 '전향적 기업이라면' 브랜드에 투자해야 한다.
브랜드야말로 지속가능한 경쟁 우위의 발판이 된다."**

리타 클리프턴Rita Clifton, 브랜딩 컨설팅 업체 인터브랜드의 전 회장

패션부터 세제까지 제품 카테고리를
불문하고 톱 브랜드들은 소셜미디어를 이용해
브랜드에 '인간성을 부여'하고 팔로어들과의
'인맥'을 확대, 촉진하고 있다.

정든 브랜드 되기

브랜드의 궁극적 소망은 실패하지 않는 것에 그치지 않는다. 소비
자와의 강력한 정서적 유대 구축을 목표한다. 그래서 이른바 '정든
브랜드Beloved Brand'로 불리고, 그 상태를 계속 유지해야 한다. 이 위
상을 일단 달성한 다음에도 방심은 금물이다. 그것을 당연시하지
않는 자세가 중요하다. 도움이 될 만한 전략을 몇 가지 소개한다.

1. 기업은 본분을 생각할 때 항상 브랜드의 약속을 생각의
 최전방과 정중앙에 둔다. 지금보다 더 좋아지고, 달라지고,
 싸져야 한다. 유의미성과 간단명료함과 흥미진진함을
 유지하도록 스스로를 다그친다.

2. 현상에 끝없이 도전한다. 약속을 기대 이상 수행하고, 그 경험을
 유지한다. 브랜드의 허점을 덮기보다 먼저 비판하는 기업 문화를
 만든다. 그래서 경쟁자가 공격의 기회로 삼기 전에 바로잡는다.
 정든 브랜드는 기업 문화와 브랜드가 하나가 되어야 가능하다.

3. 브랜드 스토리는 명료하고 단순하게 가져간다. 유료 매체(신문
 광고, 방송 광고, 온라인 배너 등)를 통한 정규 광고뿐 아니라,
 무료 매체(언론 보도, 온라인 포스팅과 댓글 등)를 통한
 입소문을 두루 활용한다.

4. 정든 브랜드가 되려면 소비자보다 한발 앞서 가는 혁신성과
 참신성이 필요하다. 브랜드의 지향점은 방향 표시등 역할을
 한다. 시장 조사와 제품 개발의 방향과 틀이 된다. 신제품은
 모두 이 지향점을 뒷받침해야 한다.

5. 전략적 선택과 집중을 한다. 먼저 스스로를 솔직히 돌아본다.
 소비자의 소리를 들을 통로를 마련하고 항상 트렌드에 앞서 나간다.
 극적인 변화에 긴장한다. 시장 변화는 새로운 경쟁 브랜드의 등장
 또는 경쟁 심화의 계기가 된다. 말은 쉽지만 행동은 어렵다. 하지만
 자기비판을 두려워하지 않는다. 그것이 기존 비즈니스를 부정하는
 것이라 할지라도. 좋은 방어는 좋은 공격에서 시작된다.

스페인 산탄데르에 개점한 이 캠퍼 매장은
'캠퍼 투게더 Camper Together' 프로젝트의 일환으로
개장했다. 유명 건축가와 디자이너들이 참여해 캠퍼
브랜드에 대한 각자의 비전을 매장에 구현했다.
이 매장의 경우는 가구 디자이너 토마스 알론소 Tomás
Alonso가 두 가지 원칙(성글고 그래픽한 공간과 사람,
캠퍼 브랜드와 사물의 관계)에 따라 설계했다. 거기에 자유,
편안함, 창의성이라는 캠퍼의 브랜드 가치도 반영했다.

유니클로Uniqlo

유명 브랜드가 스마트폰 앱을 개발해 보급하는 신개념 브랜드 마케팅 기법이 뜨고 있다. 고객과 커뮤니케이션을 확대할 목적으로 유명 브랜드가 만드는 앱을 브랜드 앱Branded App이라고 한다. 일본 의류 업체 유니클로도 '유니클로 웨이크 업', '유니클로 캘린더', '유니클로 레시피' 등 여러 앱을 선보였다. 이들 앱의 설계 방향은 소비자의 반복적 일상에 재미와 즐거움과 훈훈함을 더해 삶의 질 향상에 도움을 주는 것이다. 결과적으로 브랜드 마케팅 툴을 소비자 일상

유니클로 웨이크 업은 요란한 소리 대신 감미로운 피아노 선율과 부드러운 속삭임으로 잠을 깨우는 알람 앱이다. 칸노 요코가 작곡한 음악을 쓰고, 그날의 날씨에 따라 음악이 달라진다. 비가 오는 날에는 알람 음악도 쓸쓸해지고, 맑은 날에는 앱이 밝은 선율을 연주한다. 알람이 꺼지면 앱의 목소리가 노래하듯 시간과 날짜와 날씨를 들려준다. 여러 언어를 지원하므로 원하는 언어를 선택할 수 있다.

것이다.

이 앱들은 과연 홍보용 장치에 불과할까? 어째서 유니클로는 의류 판매와 별로 상관없는 앱들을 개발하는 데 이렇게 많은 투자를 한 걸까? 답은 간단하다. 이 앱들은 브랜드 가치를 전달한다. 유니클로는 유용한 생활 유틸리티 앱을 만들어서, 브랜드 에센스와 브랜드의 핵심 가치를 담은 컨셉을 교묘히 전달하는 매체로 삼았다. 이 컨셉을 가장 잘 요약하는 말은 '단순한 것들Simple things'이다. 우리가 아침에 일어나고, 식사준비를 하고, 일정표에서 할 일을 확인할 때마다 유니클로의 메시지가 배달된다. 다음 주자는 어떤 앱이 될지, 이 전략이 효과를 거둘지 지켜보는 재미도 적지 않다.

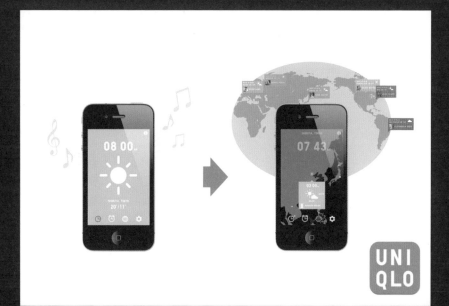

구글의 프랑스 지사 사무실 내부. 사무실 모습부터가 구글이 '내부 브랜딩Internal branding'을 얼마나 중시하는지 보여준다. 고객의 브랜드 경험이 브랜드 호감도를 강화하듯 직원의 총체적 경험의 질도 강한 브랜드 구축에 기여한다.

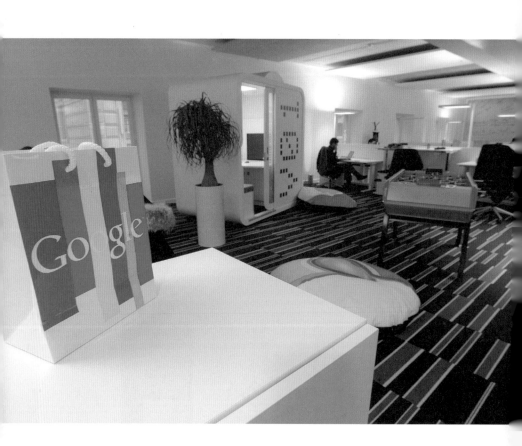

브랜드
해부학

브랜드와 오디언스의 구성요소와
구조를 들여다본다.
아울러 디자인 대행사와 고객사가
실무적으로 고려할 사항들을 짚어본다.

로고

로고를 브랜드마크나 브랜드아이콘으로 부르기도 한다. 로고는 겉보기에는 단순한 장치다. 하지만 모양, 컬러, 심벌, 때로는 문자나 단어까지 포함한 여러 요소의 조합으로 이루어진다. 이들이 하나의 간결한 디자인으로 융합되어서 해당 제품/서비스가 제안하는 덕목과 품질과 약속을 상징한다. 요한복음 첫 줄에 그리스어 로고스 Logos가 등장하는데 이때는 '말Word'로 번역된다. 로고스의 사용은 유구한 역사를 자랑한다. 쓰임새도 다양하다. 문장紋章, 동전, 깃발, 불법복제를 막기 위한 워터마크, 귀금속에 찍는 홀마크Hallmark, 품질보증마크에 쓰였다. 전통적으로 로고는 사람이나 물건의 출신을 나타냈다. 명망 있는 가문이나 장소나 제작자에 속해 있음을 드러내 해당 인물이나 물건의 가치를 과시하는 용도였다.

현대 상표법의 유래는 19세기 후반으로 거슬러 올라간다. 소비 시장이 전국 규모로 팽창하고 거기에 대량생산품을 공급하는 대기업들이 출현하면서 정체성 이슈가 부상했다. 어떻게 자사 제품의 품질을 표시하고, 어떻게 자사 제품을 하급 제품이나 경쟁 제품과 구분할 것인가? 답은 독자적 '상표'였다. 상표는 로고를 대신하는 말로 자주 쓰인다. 상표법이 생기자 기업은 상호뿐 아니라 '정체성 디자인Designed Identity'도 등록할 수 있게 되었고, 이에 따라 남의 상표를 허가 없이 도용하는 행위에 대한 법적 제재가 가능해졌다.

맥주 회사 바스 브루어리의 빨간 삼각형 로고가 1876년 상표등록법에 따라 등록된 영국 최초의 등록상표였다. 등록상표라는 것

1777년 윌리엄 바스가 영국 버턴어폰트렌트에 설립한 바스 브루어리는 국제 브랜드 마케팅의 선구자였다. 바스의 독특한 빨간 삼각형 로고는 영국 최초의 등록 상표였다.

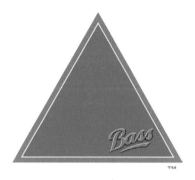

왼쪽 17세기 대항해 시대에 선박들에게 깃발로 국적을 표시하도록 강제하는 법이 생겼다. 이때의 선박 국적기들이 오늘날의 국기로 진화했다.

가운데 중세 기사들은 문장紋章을 통해 자신의 신분과 소속을 나타냈다. 문장은 개인, 가문, 자치도시 별로 특화한 심벌이었다.

오른쪽 홀마크는 상업적으로 거래되는 표준 은Sterling Silver 제품에 찍는 특수한 마킹이다. 은의 순도를 보증하고 제조업자나 은세공업자를 표시한다.

을 알리는 심벌은 ⓡ이다. 로고 또는 브랜드 옆에 작게 표시한다.

로고에는 따로 정해진 형식이 없다. 단어에 전용 서체만 적용해서 쓸 때도 있고, 순수하게 심벌만 쓸 때도 있다. 두 가지를 조합하는 경우도 많다. 로고의 형식을 굳이 몇 가지 카테고리로 나누면 다음과 같다.

그림 마크. 애플과 세계자연기금ᵂᵂᶠ의 로고가 이 카테고리에 들어간다. 누구나 아는 사물을 양식화하고 단순화해서 만든다.

추상적 또는 상징적 마크. 빅 아이디어를 형상화한 심벌을 쓴다. 영국 석유 회사 BP와 자동차 업체 도요타의 로고가 대표적이다.

상징적 글꼴. 글자를 특정 메시지에 어울리는 스타일로 디자인한 경우를 말한다. 다국적 기업 GE와 소비재 업체 유니레버의 로고가 이에 속한다.

워드 마크. 가장 간결한 형식의 로고라 할 수 있다. 고유 서체만 적용해서 회사명을 그대로 로고로 쓰는 경우다. 유통 업체 삭스 피프스 애비뉴와 화학 회사 듀퐁이 이런 로고를 쓴다.

배지 마크. 회사명에 그림 요소를 추가해서 만든 로고를 말한다. 미국 영상장비 업체 티보의 '웃는 텔레비전'과 생과일주스 업체 이노슨트의 '후광이 있는 얼굴'이 좋은 예다.

브랜드 액세서리. 정체성은 유지하되 디자인을 조금씩 달리한 다수의 로고를 말한다. 각기 따로 사용할 수 있다. 시카고 광고 대행사 투바이포²ˣ⁴가 브루클린 미술관을 위해 디자인한 로고들이 여기 해당한다. 브랜드에 유연성을 부여하고, 용처에 따라 다각화한 커뮤니케이션을 지원하기 때문에 이 방식이 점차 인기를 얻고 있다.

어떤 형식의 로고를 쓰든, BI의 힘은 결국 그것이 소기의 브랜드 의미를 얼마나 성공적으로 담아내느냐, 그리고 타깃 오디언스가 그것을 얼마나 빨리 인식하느냐에 달려 있다. 로고는 그 자체로는 그저 하나의 마크에 불과하다. 로고가 그래픽 장치 이상의 존재가

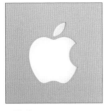

그림 마크 추상적 또는 상징적 마크

상징적 글꼴 워드 마크

배지 마크 브랜드 액세서리

되려면 소비자의 마음에서 의미를 획득해야 한다.

　역사적 또는 문화적 장치를 쓰면 의미 강화에 유리하다. 그러나 로고는 자신이 존재하는 현재의 시간도 반영해야 한다. 늘 참신해야 하고, 늘 첨단을 걸어야 한다. 시대를 내포하면서도 시대를 초월해야 한다. 완벽한 로고는 명료하고, 단순하고, 융통성 있고, 우아하고, 실용적이고, 기억하기 쉽다. 로고는 경쟁 브랜드들과 판연히 달라야 하고, 상투적이지 않아야 하며, 타 브랜드의 상표를 침해하지 말아야 한다. 독특한 디자인의 강력한 로고는 국가적, 민족적, 문화적 경계를 자유롭게 넘나든다. 이미지는 텍스트와 달리 세계 공용어다.

　감성적 임팩트도 중요하지만 로고는 일단 기능적이어야 한다. 어떤 제품/서비스를 대변하느냐에 따라 차이가 있지만 대개의 경우 로고는 다양한 종류와 포맷의 홍보물에 등장한다. 상점과 진열대, 광고판과 간판부터 잡지와 TV, 온라인 광고와 각종 프린트물(패키지, DM, 문구류 등)까지 가리지 않고 적용된다. 브랜드 로고는 어디서나 한결같고 식별 가능해야 한다. 로고에 타이포그래피가 들어 있다면 글꼴이 독특해야 하는 건 물론이고 명료해야 한다. 그래야 작은 아이템에 작게 찍혀도 가독성을 유지한다. 로고에 그림 요소가 있을 때도 마찬가지다. 크기가 줄어도 또렷하게 남아야지, 이미지가 뭉개지거나 뒤섞이면 안 된다. 이 때문에 로고에 들어가는 컬러 수를 제한하는 경우가 많다. 로고가 너무 세세하면 축소했을 때 명료성이 떨어진다.

┌ Tips & Tricks ─────

브랜드 로고는 반드시 고해상도 이미지로 개발하고 저장한다. 해상도를 최소한 300dpi로 유지한다. 그래야 큰 포맷으로 복사하거나 재생할 때 이미지 품질이 떨어지지 않는다.

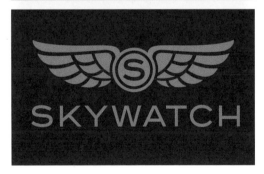

BI는 훌륭한 디자인 작품이어야 하는
동시에 고도로 기능적이어야 한다. 다양한
종류와 포맷의 홍보물에 두루 사용할
수 있어야 한다. 스카이워치Skywatch의
BI는 로스앤젤레스의 디자인 대행사
페로콘크리트Ferroconcrete가 창조했다.
보기는 이 BI를 웹 기반 프로모션에 적용한
경우다. 스카이워치 브랜드의 '강한 남성'
개성이 컬러 팔레트와 이미지를 정할 때 선택
기준으로 작용했다.

유로스타Eurostar

···

유로스타는 영국과 프랑스를 잇는 도버 해협 해저 터널을 통과해 달리는 국제 고속 열차다. 최근 영국 디자인 대행사 썸원이 유로스타의 리브랜딩을 담당했다. 이 프로젝트는 고유하고, 단순하고, 실질적이고, 한 번 보면 잊히지 않는 브랜드를 창조한다는 썸원의 '브랜드 월드' 접근법을 잘 보여준다. 유로스타 리브랜딩의 핵심 동인은 브랜드의 유연성을 확보하고, 브랜드의 미래 경쟁력을 키워서 변화하는 세상에 대한 적응력을 높여야 한다는 각성이었다.

이에 대한 썸원의 접근법은 하나의 아이디어에 의존하는 대신, 여러 아이디어를 한데 융합하는 것이었다. 그래서 브랜드가 놓일 어떤 커뮤니케이션 환경에도 녹아들 수 있는 BI를 창조하는 것이었다. 썸원의 공동 창립자 사이먼 맨칩에 따르면 '유로스타 리브랜딩은 심벌의 변화가 아니라 변화의 심벌을 만드는 것이었다'. 이 전략을 위해 유로스타는 우선 고객과 직원에게 멋진 경험을 선사할 방법을 다각적으로 모색했다. '여러 아이디어, 하나의 브랜드' 구현의 시작이었다.

썸원은 삼차원 입체 타이포그래피를 고안하기 위해서 유로스타 브랜드를 실제로 '조각'했다. 조각 작업에 영감이 된 것은 두 가지였다. 하나는 미끈하고 미래적인 선을 공간에 적용하는 건축가 자하 하디드Zaha Hadid의 건축 스타일이었고, 다른 하나는 바람을 달고 빠른 속도로 터널을 빠져나오는 열차의 움직임이었다. 이 조각 작품이 유로스타 브랜드의 미학적 토대가 되었고, 신개념 로고의 원

형이 되었다. 무엇보다 전용 서체 고안에 길잡이로 기능했다. 전통적 개념의 로고 없이도 브랜드 커뮤니케이션을 훌륭히 수행할 서체를 고안하는 것이 리브랜딩 팀의 목적이었고, 결과적으로 특유의 쇄파 모양의 서체가 탄생했다. 이 서체는 글자 단독으로도 브랜드를 멋지게 표현한다.

이렇게 탄생한 유로스타의 '프레스코Fresco' 서체 패밀리는 크게 세 가지로 구성된다. 대문자 또는 소문자로 표기한 쇄파 모양의 글자, 순탄한 여행을 상징하며 글자에서 길게 흘러나온 선, 일련의 특수문자와 숫자. 리브랜딩 팀은 이 타이포그래피와 로고에 더해 다양한 그림문자도 만들었다.

유로스타의 세일즈&마케팅 담당 이사 엠마 해리스Emma Harris는 최종 디자인의 성공을 이렇게 요약한다. "처음에는 전용 서체 고안까지 고려하지는 않았습니다. 하지만 최종 결과물의 일부가 됐습니다. (…) 일부 정도가 아니라 불가분의 요소가 됐죠. 전용 서체를 브랜드 툴키트의 일부로 보유하면 유용한 점이 많습니다. 보기에 아름다운 것은 물론이고요."

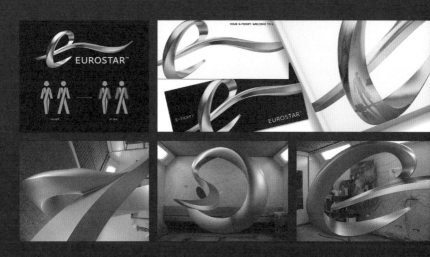

슬로건

BI는 상호 연계된 여러 요소로 구성된다. 요소들은 제각기 그리고 다함께 브랜드 가치를 전달한다. 그중 로고와 더불어 가장 눈에 띄는 요소는 아마 슬로건일 것이다. 슬로건을 영국에서는 스트랩라인Strapline, 미국에서는 태그라인Tagline이라고 부른다. ('Slogan'은 스코틀랜드 부족의 전투 구호를 뜻하는 게일어 'Sluagh-ghairm'에서 유래했다.) 슬로건은 몇 개의 단어로 이루어지며, 어떤 식으로든 로고와 연계해서 디자인된다. 슬로건은 브랜드 독특성을 대중의 마음에 새길 목적으로 홍보 매체에 자주 이용된다. 슬로건은 때로는 제품/서비스의 고유 요소를 강조하고, 때로는 브랜드의 약속을 밝힌다. 현대의 소비자는 구매 선택 시 지속가능성 같은 환경 문제를 중요하게 고려한다. 이에 따라 업계에서 '그린 이슈'가 브랜드 마케팅 방향 중 하나가 되었다. IBM도 자사의 '세계 동반 성장 전략'을 마케팅에 반영했다. 이를 위해 만든 것이 '똑똑한 지구A smarter planet'라는 슬로건이다. 간결하지만 동기부여에 그만이다. 지금은 이 아이디어가 IBM 기업 정신의 중심으로 자리 잡았다.

슬로건은 한 번 보고도 기억에 남아야 하고 한 번 듣고도 입에 붙어야 한다. 슬로건은 브랜드가 소비자에게 제안하는 가치와 약속과 개성과 경험을 함축하고, 그럼으로써 해당 브랜드를 경쟁 브랜드와 구별한다. 대개의 슬로건은 브랜드가 누구를 위해 무엇을 어떻게 하는지 설명하는 짧은 문장이다. 하지만 정보 전달보다는 소비자와 브랜드의 정서적 유대 강화를 목표한다. 슬로건은 누가

만들까? 디자이너가 (크리에이티브 결과물의 일부로) 슬로건까지 함께 만들 때도 있고, 전문 업체의 카피라이터가 따로 맡기도 한다. 누가 맡든, 슬로건의 언어적 보이스톤은 그 자체로 독특하면서도 디자이너가 개발한 시각적 보이스톤과 훌륭히 연동해야 한다.

　슬로건의 유형을 몇 가지로 분류하면 다음과 같다.

서술형. 제품/서비스 또는 브랜드 약속을 서술한다.
　　예: 이노슨트의 'Nothing but nothing but fruit(오로지 과일로 과일로만).'

과시형. '카테고리 리더'로서의 시장 포지션을 강조한다.
　　예: BMW의 'The ultimate driving machine(궁극의 주행 머신).'

명령형. 명령을 내리거나 행동을 촉구하는 문구를 쓴다.
　　예: 나이키의 'Just do it(일단 하라).'

도발형. 생각을 유발하는 질문, 아이러니, 반어법 등을 사용한다.
　　예: 폭스바겐의 'Think Small(작게 생각하라).'

상술형. 사업 내용이나 브랜드의 제품을 정의하거나 표현한다.
　　예: 듀퐁의 'Better things for better living through chemistry(화학이 만드는 더 나은 삶).'

┌ **Tips & Tricks** ┐

슬로건도 디자인의 일부고, 시각적 커뮤니케이션 전략의 한 요소다. 당연히 슬로건에도 미학을 고려하지 않을 수 없다. 타이포그래피의 완결성, 로고 대비 비율, 사용된 컬러 모두 로고 디자인과 조화를 이루어야 한다. 그래야 슬로건을 문구와 함께 상표로 등록하기 쉽다.

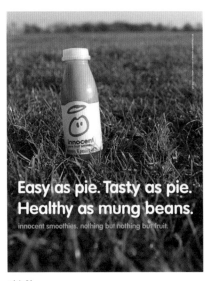

서술형

과시형

명령형

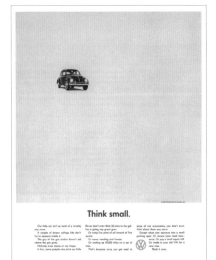

도발형

상술형

감각에 대한 호소

디자이너라면 브랜딩이 단지 커뮤니케이션의 시각적 형식이 아니라는 것을 알아야 한다. 메시지를 가장 효과적으로 전달하는 방법은 시각뿐 아니라 오감 모두에 호소하는 것이다. 오렌지 탄산음료 오랑지나Orangina의 오렌지 껍질 같은 용기 표면. 싱가포르 항공의 여객기 내부에서 나는 독특한 냄새. 브랜딩 디자이너는 소비자의 오감에 총체적으로 접근해야 한다.

　록펠러 대학교에서 최근 감각 기억에 대한 연구를 수행했다. 이에 따르면 단기적으로 인간은 만진 것의 1%, 들은 것의 2%, 본 것의 5%, 맛본 것의 15%, 맡은 것의 35%를 기억한다. 후각 경험이 시각 경험에 비해 오래 그리고 강렬하게 남는다. 따라서 후각 자극을 즐거움과 행복, 정서나 추억과 엮는 것도 사람의 인식에 영향을 미치는 방법이 된다. 1990년대 후반, 싱가포르 항공이 선도적으로 후각을 브랜드 마케팅에 활용했다. 항공사는 '스테판 플로리디언 워터스'라는 향수를 특별히 조향해서 승무원에게 뿌리게 하고, 승객에게 제공하는 수건과 기내에도 뿌렸다. 이 향은 단골 승객에게 친근한 향이 되었고, 이 항공사에 대한 긍정적 기억을 촉발하는 방아쇠로 기능했다.

　청각 자극을 이용한 소닉 브랜딩도 더는 TV 광고에 한정되지 않는다. 단순하면서 귀에 감기는 멜로디를 이용한 소닉 브랜딩을 보통 '징글Jingle'이라고 한다. 징글의 예는 무척 많다. 말이 포함될 때도 있고 소리만 있을 때도 있다. 징글은 우연히 들은 가락이 머릿

속을 계속 맴도는 '이어웜Earworm' 현상을 노린다. 짧은 멜로디가 우리의 의식 속으로 파고들어 감정을 조작하고 특정 브랜드를 떠올린다. 징글이 브랜드 커뮤니케이션 기법의 무기창고에서 핵심 병기로 뜨면서 소닉 브랜딩 산업이 눈부시게 성장했다. 노키아의 벨소리, 인텔의 4음 종소리, 맥도널드의 "I'm lovin' it" 후렴은 모두 소닉 브랜딩의 명작들이다. 음악 몇 소절이지만 만드는 것이 생각만큼 쉽지는 않다. 작곡에 몇 달씩 걸리기도 한다. 디즈니, 맥도널드, 메르세데스 벤츠 등에 소닉 브랜딩 서비스를 제공하는 커팅에지커머셜Cutting Edge Commercial의 엘리사 해리스Elisa Harris는 소닉 브랜드 창조를 이렇게 설명한다. 말이나 컨셉을 소리로 바꾸는 것. "우리가 곡을 붙이지 못할 말이나 가치는 없습니다."

맛도 우리 삶에서 사회적, 물리적, 감성적으로 중요한 역할을 한다. 따라서 미각도 브랜딩에 자주 동원된다. 직접적인 예가 샘플 제공과 시식 행사. 지금은 미각 브랜딩 기법이 광고에도 적용된다. 자동차 업체 스코다의 2007년 TV 광고가 좋은 예다. 스코다는 제빵사들이 소형차 파비아의 케이크 모형을 만드는 과정을 광고로 썼다. 파비아가 '달콤하고 맛있는' 자동차라는 인상을 심으려는 의도였다. 작전은 성공했다. 광고가 나간 지 일주일 만에 판매량이 160%나 뛰었다.

촉감도 특정 제품, 나아가 특정 브랜드에 대한 연상을 유도하는 데 효과적이다. 아이폰 특유의 금속성 표면은 결코 우연의 산물이 아니다. 보지 않고도 손으로 브랜드를 느끼도록 치밀하게 고안한 연상 장치다. 애플은 다감각적 브랜드 경험의 중요성을 누구보다 잘 아는 기업이다. 애플의 매장 환경은 오감을 총동원해서 총체적 고객 경험을 제공한다. 애플의 '컨셉스토어'는 단순 판매점이 아니라 경험 공간이다. 애플을 직접 보고, 만지고, 듣고, 맡을 기회를 제공

하며 지니어스로 불리는 직원들이 고객의 온갖 니즈에 대응한다.

　여러 감각이 동시에 관여하는 경험이 한 가지 감각만 관여하는 경험보다 브랜드 인지도 증진에 효과적이라는 연구 결과도 있다. 21세기 들어 감각 브랜딩이 유행하는 것은 놀라운 일이 아니다. 감각 브랜딩은 첨단 기술과 첨단 소재의 지원을 받아 미래 브랜딩 전략의 주역으로 성장할 전망이다.

슈퍼마켓과 쇼핑몰은 냄새가 고객 경험 강화에
미치는 영향을 누구보다 잘 알고 있다.
꽃 코너를 주로 매장 입구에 배치하는 것은 이런
이유에서다.

브랜드 아키텍처

브랜드 아키텍처Brand Architecture는 기업이 보유한 여러 브랜드의 위
계 구조를 말한다. 상위 브랜드는 기업 브랜드, 우산 브랜드, 모毋브
랜드로 불린다. 가장 흔한 구조는 하나의 상위 브랜드 아래에 다수
의 하위 브랜드가 포진한 구조다. 하위 브랜드도 따로 상표 등록
한 독립 브랜드다. 좋은 예가 '워드'와 '엑스박스' 등 다양한 하위 브
랜드를 거느린 마이크로소프트다. 브랜드 아키텍처도 브랜드 전
략의 하나다. 기업이 저마다 브랜드명, 컬러, 형상, 로고, 약속, 포
지션, 개성이 다른 브랜드를 다양하게 개발해서 다양한 오디언스
를 공략할 때 쓴다. 궁극적으로 브랜드 아키텍처 전략이란, 비즈니
스 목적을 달성하는 방향으로 브랜드 관계 구조를 최적화하는 것
이다.

　　브랜드 아키텍처라는 용어를 다른 의미로 쓰기도 한다. 이때의
브랜드 아키텍처는 브랜드 커뮤니케이션 전략의 구성요소들을 말
한다. 로고 같은 물리적 디자인 요소들과 브랜드 성격을 이루는 감
성적 요소들을 모두 포함한다. 브랜드 밑으로 하위 브랜드를 무사
히 개발하려면 먼저 이 요소들이 일관성을 유지해야 한다. 상위 브
랜드가 안정되어야 이를 발판으로 신생 브랜드를 구축할 수 있다.

브랜드 패밀리

::

브랜드는 일정 수준의 성공을 거두면 제품/서비스 다각화를 통한 성장을 모색한다. 이때 기성 브랜드는 모母브랜드가 되고, 새로 생기는 브랜드들은 다수의 하위 브랜드가 되어 하나의 브랜드 패밀리를 형성한다. 한 패밀리에 속한 브랜드들은 저마다 독자적 정체성을 가지는 동시에 모브랜드의 본래 가치도 반영한다.

　브랜드가 특정 제품으로 타깃 오디언스의 마음과 감성을 사로잡으면 강한 브랜드가 된다. 브랜드가 본래의 제품 카테고리를 뛰어넘어 더 크고 강력한 의미나 경험을 대변하게 되면 위대한 브랜드로 등극한다. 이렇게 '우상적Iconic' 위상을 얻은 브랜드는 '번식 능력'을 가지게 된다. 영국 패션 브랜드 올라 카일리Orla Kiely가 좋은 예다. 창업자 올라 카일리는 모자 디자이너로 시작했지만 지금은 벽지, 자동차, 라디오, 향수를 아우르는 방대한 제품 라인업을 자랑한다.

　성공적인 브랜드 확장을 위해서는 소비자가 브랜드를 어떻게 인식하고 있는지 확실히 알아야 한다. 다음에는 어떤 제품/서비스로 어떤 오디언스를 새로 공략할지 명징하게 정의해야 한다. 그러면서도 본래의 브랜드 에센스는 지켜야 한다. 다음 관건은, 신생 브랜드의 취지를 부각하면서도 모브랜드와의 호적관계를 분명히 드러내는 커뮤니케이션 전략이다. BI에도 이 두 가지가 명확하게 담겨야 한다.

BI의 사용

'브랜드 패밀리'의 좋은 예가 영국 국영방송국인 BBC 산하의 브랜드들이다. BBC는 모브랜드를 하위 브랜드에 아예 쌈박하게 집어넣는 방법을 택했다. 모브랜드의 브랜드 파워가 하위 브랜드들로 쏟아지는 분수효과를 노린 것이다. 일단 BBC를 산세리프 볼드체 대문자로 쓰고, 세 글자를 각기 박스 처리해서 '강한 근본' 아이덴티티를 보여주는 모브랜드 로고를 만들었다. 그리고 이 로고를 하위 브랜드마다 추가했다. 비록 폰트 크기는 하위 브랜드보다 작지만, 이 로고는 브랜드 위계 구조에서 BBC가 가지는 지배적 위치를 뚜렷하게 보여준다. 반면 하위 브랜드에는 각기 다른 서체와 컬러를 적용해서 각자의 고유성을 살렸다.

　하나의 브랜드가 패밀리를 넘어 '왕조'로 팽창하는 경우도 있다. 버진 그룹Virgin Group이 대표적인 예다. 버진은 모브랜드의 시각적 아이덴티티를 음악 사업부터 금융 서비스, 라디오 방송, 항공 여행 등 극적으로 다각화한 사업 부문들에 일관적으로 적용한다.

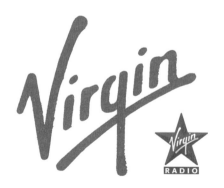

버진 브랜드는 하위 브랜드 개발에 있어 조금 다른 전략을 보여준다. 하위 브랜드에 모브랜드가 언급되는 것은 BBC 사례와 같지만, 하위 브랜드들이 서로 명백하게 다른 사업 영역을 대변하는 만큼 서로 판연히 다른 모습을 갖는다.

런던에서 활동하는 아일랜드 출신 디자이너
올라 카일리는 모자 디자이너로 커리어를
시작했다. 영국 왕립예술학교 대학원
졸업 작품이 해로즈 백화점에 발탁되면서
패션 업계에 입성한 이후 카일리의 디자인
영역은 패션을 넘어 가정용품과 문구류에서
자동차까지 확대되었다.

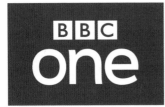

하위 브랜드에 모브랜드를 언급한다고
항상 성공적인 브랜드 패밀리가 만들어지는
것은 아니다. BBC 브랜드 패밀리는 BBC의
여러 TV 채널을 대변하는 하위 브랜드들에
모브랜드의 아이덴티티를 성공적으로
융합한 사례로 꼽힌다. 채널들이 각기 다른
컬러 팔레트와 서체로 각자의 아이덴티티를
확보하면서도 모브랜드 BBC와의 연관성을
분명히 드러내고 있다.

내부 브랜딩과 외부 브랜딩

브랜드의 커뮤니케이션 대상이 외부 소비자만은 아니다. 브랜드 가치를 광고나 홍보를 통해 외부로 전달하는 것만 능사는 아니란 소리다. 브랜드가 성공하려면 브랜드 가치가 내부의 직원들에게도 공유되어야 한다. 브랜드 가치의 내부 공유는 직원들의 사기를 진작하고, 업무 몰입도와 참여도를 높이고, 생산성 향상을 돕는다. 브랜드 커뮤니케이션 전략을 직원들에게도 적용해서, 브랜드 개성과 기업 문화를 동기화할 필요가 있다. 직원들과 정보를 공유하고 주도권을 나누면 의견 수렴과 의사 결정도 빨라진다.

　브랜드의 외부 고객이 소비자라면 내부 고객은 직원이다. 내부 브랜딩을 위해서는 브랜드 약속을 설파하는 내부 커뮤니케이션 전략이 필요하다. 직원들의 공감을 얻지 못하는 브랜드 약속은 냉소를 유발한다. 현대인은 트위터와 페이스북으로 서로 메시지를 주고받으며 어느 때보다 '열린' 업무 환경에서 일한다. 노키아 같은 IT 기업들은 아예 온라인 커뮤니케이션을 업무 환경 향상과 브랜드 애착 강화에 전향적으로 이용한다. 예를 들어 '브랜드 전도사 프로그램'을 통해서 사내 지원자를 주축으로 직장과 온라인 커뮤니티에서 브랜드를 생활화한다.

　그래픽 커뮤니케이션도 내부 브랜딩에 중요한 역할을 한다. 인트라넷 사이트, 뉴스레터, 브랜드 가이드 등을 통해 직원들에게 브랜드를 지속적으로 노출하고, 이메일 등을 이용한 소통에도 브랜드를 사용하도록 권장한다. 나아가 오피스의 실내장식과 공간구조

도 직원들에게 자신이 브랜드의 일부이며 각자가 브랜드 홍보 매체라는 인식을 심는다.

내부 직원은 브랜드가 시장에서 어떻게 인식되느냐에 직접적 영향을 미친다. 브랜드의 비전과 가치를 전파해서 대내외적으로 브랜드 지지층 확대에 매진하는 사람을 브랜드 챔피온이라고 한다. 이렇게 자사 브랜드에 동질감을 갖는 직원이 많을수록 브랜드 자산도 늘어난다. 이 접근법을 전사적으로 적용해서 성공한 대표적인 예가 나이키와 싱가포르 항공이다. 이들 기업은 열정적이고 헌신적인 브랜드 챔피언의 활약이 기업의 성공에 기여하는 바를 입증한다.

이 접근법으로 유명한 또 다른 기업이 바로 구글이다. 구글은 1998년 래리 페이지Larry Page와 세르게이 브린Sergey Brin이 창업할 때부터 직원들에게 사업 비전을 명백히 천명했다. '사악해지지 말자Don't be evil'라는 기업 모토가 이를 잘 보여준다. 이후 구글의 사업 비전은 일종의 도덕률이 되어 사내 관계 관리와 업무 수행의 가이드로 작용한다. 또한 구글 직원은 높은 수준의 자율권을 누린다. 구글에는 일과 시간의 70%만 본업에 쓰고, 20%는 업무와 관련된 본인의 관심 분야에 쓰고, 나머지 10%는 분야에 상관 없이 본인이 하고 싶은 일에 쓰라는 정책이 있다. 구글의 모태였던 혁신 정신을 유지하기 위해서다.

내비게이션 업체 '가민Garmin'은 브랜딩 대행사 '브랜드컬처BrandCulture'를 고용해서 호주 지사의 사무실 환경을 재창조했다. 회의실을 GPS 좌표로 표시하고, 벽과 이미지와 타이포그래피에 삼각측량을 상징하는 삼각형을 찍었다(삼각측량법은 GPS가 위치를 알아내는 원리다). 이런 시각적 장치들이 GPS 기술 발전을 선도하겠다는 가민의 브랜드 약속을 내부적으로 강화한다.

브랜딩 용어

브랜드의 면면을 정의하는 용어들을 알아보자. 디자인팀과 고객
사의 소통은 용어의 공유로 시작된다. 예를 들어 브랜드 가치와 브
랜드 약속은 어떻게 다른가? 다음은 현업에서 공통으로 쓰는 주
요 브랜딩 용어들이다.

브랜드 철학

BI를 창조할 때, 물리적 디자인 작업에 들어가기 전에 먼저 브랜드
에게 근본적인 질문을 던질 필요가 있다. '너는 누구인가?' 시작 단
계에서 디자이너는 고객사를 탐색하고 그들의 제품/서비스의 주요
기능을 파헤친다. 간단히 말해 기업이 하는 일이 뭔지 알아야 한
다. 그러다 보면 브랜드 철학이 모습을 드러내기 시작한다.

　대개의 경우 브랜드 철학을 발굴하는 방법은 고객사의 기업 철
학을 캐는 것이다. 기업 문화 또는 기업 분위기를 증류한 '에센스'를
핵심 가치 세트로 만든 것이 기업 철학이다. 기업 철학은 기업 활동
의 모든 측면에 작용한다. 내부 브랜딩의 기조가 되어 직원을 계발
하고, 대외적 브랜드 커뮤니케이션 전략에 뼈대를 제공한다.

　기업 철학을 주주들에게 명시적으로 공개하는 기업들도 있다.
구글이 대표적이다. 구글은 창업 초기에 작성한 이른바 '10가지'를
자사 웹사이트에 게시하고 있다. 일종의 핵심 가치 세트다. 구글은
이를 지속적으로 참고하며 사업은 다각화해도 기업 철학은 원칙
을 지키려 애쓴다. '10가지' 중에는 이런 선언들도 있다. '한 가지를

정말로, 정말로, 잘하는 것이 최선이다', '단지 충분히 잘하는 것으로는 위대해질 수 없다'.

브랜드 약속

브랜드 약속Brand Promise은 말 그대로 브랜드가 제안하는 여러 약속을 요약한 것이다. 명문화된 브랜드 약속은 디자이너가 브랜드의 감성적 특성을 고안하는 바탕이 되고, 역으로 브랜드의 감성적 특성은 브랜드 약속을 오디언스에 전달하는 매개가 된다. 한마디로 브랜드 약속은 브랜드를 경쟁에서 차별화한다. 브랜드 디자인이 바뀌더라도 브랜드 약속은 브랜드의 앞선 제안과 일맥상통해야 한다.

브랜드 약속은 슬로건과는 다르다. 예를 들어 코카콜라의 약속은 '낙관과 희망의 순간들을 일으키는 것'이지만, 슬로건은 시류에 맞는 소통을 위해 정기적으로 업데이트된다. 예컨대 2001년의 슬로건은 '살맛나요Life tastes good'였다. (하지만 911 테러 이후 미국 사회의 분위기에 맞지 않아 오래가지 못했다.)

버진 그룹의 브랜드 약속은 이렇다. '우리는 우리가 하는 모든 것에서 진정성과 재미, 현대적 감각과 남다름, 합리적인 가격을 추구한다'. 버진의 약속도, 기업이 하는 일과 제공하는 것이 무엇인지 구체적으로 나타나 있지 않다는 점에서 코카콜라의 약속과 비슷하다. 코카콜라의 약속에는 세상에서 제일가는 청량음료를 팔겠다는 말이 없고, 버진의 약속에도 비행기 여행에 대한 언급은 전혀 없다. 좋은 브랜드 약속은 이처럼, 특정 니즈나 욕망에 부응하고 소망을 실현할 방법에 대해서만 말한다. 좋은 브랜드 약속은 세월의 시험을 견딘다. 브랜드가 장수하려면 브랜드 약속을 지속적으로 구현해서 충성도 높은 소비자 기반을 구축해야 한다.

'브랜드처럼 살기Living the brand'

현대의 소비자들은 단지 상품을 소비하는 것이 아니라 '경험'을 구매한다. 그만큼 브랜드 스토리, 브랜드 속성Brand attributes, 브랜드 연상Brand associations의 성공적 창조가 중요해졌다. 이들은 대체로 무형적이고 주로 상징적이다. 하지만 소비자의 무의식에 저장되어 구매 행동에 장기적인 영향을 미치기 때문에 브랜드 전략의 성공에 지대한 역할을 한다. 브랜드가 소비자의 마음과 머리를 사로잡으면 우상적 위상을 얻는다. 그런데 요즘은 성공의 결정적 잣대가 브랜드 종족Brand Tribe이 있느냐 없느냐가 되었다. 브랜드 종족이란 특정 브랜드를 향한 열정과 충성도를 공유한, 마음과 뜻이 통하는 사람들의 공식적이거나 비공식적인 그룹을 말한다. 이들은 해당 브랜드의 가치를 받아들여 그것을 실생활에 적용한다. 브랜드 종족들의 활동은 해당 브랜드를 보는 남들의 인식과 평가에도 강하게 영향을 미친다.

브랜드 종족은 주로, 특수한 가치 세트를 내세워 틈새시장에 호소하는 작은 스페셜리스트 브랜드를 중심으로 성장한다. 유기농 의류 브랜드 하위스Howies와 온라인 빈티지 생활용품 스토어 페들러스Pedlars가 좋은 예다. 하지만 대형 브랜드라고 못할 건 없다. 대형 브랜드도 이런 종류의 브랜드 충성도를 얻을 수 있다. 특히 청년 시장에서는 충분히 가능하다. 예컨대 럭셔리 패션 브랜드 버버리가 기존 팔로어들과 소통하고, 중국 등 신규 시장에서 고객층을 육성하겠다는 의지로 소셜미디어를 적극 활용하기 시작했다. 〈파이낸셜타임스〉에 따르면 버버리는 마케팅 예산의 60% 이상을 디지털 마케팅에 쓴다. 그 덕분인지 버버리는 현재 럭셔리 브랜드 중 페이스북과 트위터에서 가장 많이 회자되는 브랜드가 되었다.

브랜드 가치

브랜드 가치를 정의하는 방법은 크게 두 가지다. 우선 액면가로서의 브랜드 가치가 있다. 이 가치가 브랜드 소유자에게 중요한 의미를 갖는 건 물론이다. 그러나 이보다 더 중요한 가치가 있다. 바로 소비자가 브랜드를 어떻게 인식하느냐에 따른 가치다. 인식가치Perceived Value는 비실체적이고, 브랜드에 엮여 있는 감성적 속성에 연동한다. 따라서 측정하기도 쉽지 않다. 21세기에 들어 진본성Authenticity 문제가 점점 더 중요해진다. 소비자는 제품이 무엇을 함유하는지, 어떻게 작동하는지, 약속을 충족하는지에 높은 관심을 보인다. 브랜드 가치는 브랜드가 약속을 이행하는 이유인 동시에 방법이다.

브랜드 컨설턴트 앤디 그린Andy Green은 브랜드 가치를 '괴로워도 하는 일들'로 표현한다. 그린은 고객이 본인의 핵심 가치를 찾도록 돕는다. "내가 창의 워크숍, 브랜드 스토리 워크숍, 브랜드 워크숍에서 빠트리지 않고 하는 것이 있습니다. 참석자들에게 각자 가장 중요시하는 가치를 다섯 가지 꼽아보라고 합니다." 이런 이유로 그린은 가치관 리서치 사이트 마그마 이펙트Magma Effect의 창립자 잭키 르페브르Jackie Le Fèvre의 업적을 높이 평가한다. 르페브르는 사용자의 입력 내용에 따라 핵심 가치를 정의해주는, AVIA Values Inventory라는 온라인 대화형 프로파일링 시스템을 개발했다. 현재 AVI는 가치 발견 툴로서 유용성을 널리 인정받고 있다.

핵심 가치 정의가 성공적인 브랜드 약속 도출로 이어진 사례가 이노슨트 음료 회사다. 케임브리지 대학교 졸업생 세 명이 1999년에 설립한 이노슨트는 음악축제에서 스무디를 만들어 파는 것으로 시작해서 지금은 일주일에 2백만 병 이상을 판매하고, 코카콜라가 90%의 지분을 보유한 세계적 브랜드로 성장했다.

이노슨트는 회사명이 암시하듯 제품에 천연 재료를 사용하고, 건강한 식생활과 지속가능성을 핵심 가치로 삼는다. 이노슨트의 제품은 '오로지 과일로 과일로만'이라는 슬로건을 달고 판매된다. 지속가능한 영양, 지속가능한 재료, 지속가능한 포장재, 지속가능한 생산, 수익 나눔이라는 브랜드 가치가 자사 웹사이트에 명시되어 있다. 이노슨트 브랜드는 이 가치들을 현실로 이행하는 것에서 그치지 않는다. 로고 자체를 통해서, 그리고 프로모션 전략과 커뮤니케이션 전략 전반에서 이 가치들을 시각적으로 뒷받침한다.

이노슨트가 브랜드 가치를 '사는' 방법은 이렇다.

- 본사 빌딩인 프루트 타워는 친환경 신재생에너지를 쓴다.

- 과일 납품업체 선정 시, 노동자와 환경을 보호하는 업체인지 따진다.

- 바나나는 전량 열대우림보호연합이 승인한 농장들에서 납품받는다.

- 매년 총수익금의 10%를 자선단체에 기부한다. 주로 이노슨트 재단을 통해 지속가능 농업과 세계 식량 안보 같은 사안에 주력하는 단체들을 후원한다.

이노슨트는 제품 범위를 음료에서 건강식품으로 확대했다. 채소 요리인 베지포트와 어린이용 짜먹는 과일튜브 등이 이에 속한다. 사업 영역 확장과 함께 이노슨트의 핵심 가치도 성장했다. 지금은 단지 건강한 식생활을 권장하는 것에 그치지 않고, 브랜드의 인기와 영향력을 이용해 저개발 국가의 지속가능성 프로젝트들을 지원한다.

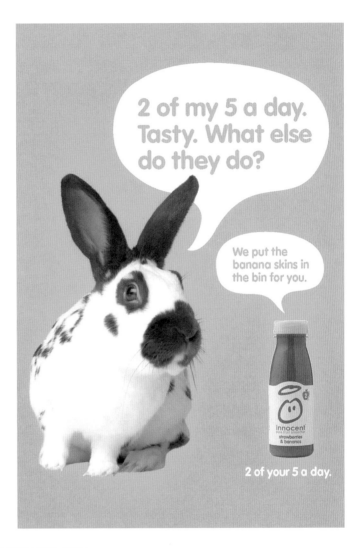

이노슨트의 스타일과 보이스톤에는 브랜드
철학과 브랜드 가치가 드러나 있다. 어느 브랜드나
커뮤니케이션의 목적은 브랜드의 윤리적 입장을
부각하는 것이다. 하지만 이노슨트는 그것을
경쾌하고 재미있고 매력적인 방식으로 한다.
('5 a day'는 하루에 적어도 다섯 가지의 과일과
채소를 먹으라는 세계보건기구WHO의 권고를
이용한 캠페인 문구다.)

브랜드 자산

'브랜드 자산Brand Equity'은 브랜드가 제공하는 제품/서비스가 아니라 브랜드명에 대한 소비자 인식에서 비롯되는 상업적 가치를 말한다. 소비자는 상대적으로 싼 PB 제품을 놔두고, 기꺼이 웃돈을 보태 브랜드 제품을 산다. 이때가 브랜드 자산이 목격되는 순간이다. 즉 브랜드 자산은 브랜드명이 제품의 가치에 얹어 주는 부가가치다. 브랜드 자산은 대단히 값진 상품이다. 기업이 신제품에 같은 라벨을 붙여 사업을 확장할 수 있는 것은 이 브랜드 자산 덕분이다. 브랜드 자산이 강하면 현재의 고객층은 신제품이 나오는 족족 구매할 가능성이 높아진다. 소비자가 신생 제품을 곧바로 기성 브랜드에 연계하기 때문이다. 기업 입장에서는 브랜드 충성도가 브랜드 매출보다도 높은 재무적 가치를 가진다.

하지만 브랜드 자산은 소비자가 인식하는 브랜드 이미지에 기반한다. 따라서 항상 긍정적인 방향으로 형성되지는 않는다. 나쁜 평판은 당연히 부정적 브랜드 자산으로 이어지고, 브랜드가 소비자의 마음에 한번 나쁘게 인식되면 그것을 바꾸는 매우 힘들다. 이 경우 브랜딩에 따른 그간의 이점들이 모두 뒤집히고 만다. 2010년 '딥워터 호라이즌' 사건을 일으킨 영국 석유 회사 BP의 경우가 이를 잘 보여준다.

2010년 4월, 미국 멕시코 만 앞바다에서 BP 소속의 석유시추선 딥워터 호라이즌 호가 폭발 사고로 침몰했다. 이 사고로 작업자 11명이 숨지고, 사상 최악의 기름 유출에 따른 환경 재난이 발생했다. BP가 입은 재정적 손해는 엄청났다. 2013년 연말 총산 수익이 2012년의 171억 달러에서 134억 달러로 추락했다. 하지만 거기서 끝이 아니었다. 이 사고가 고객과 주주의 브랜드 인식에 미친 장기적이고 부정적인 영향은 지금까지 이어진다.

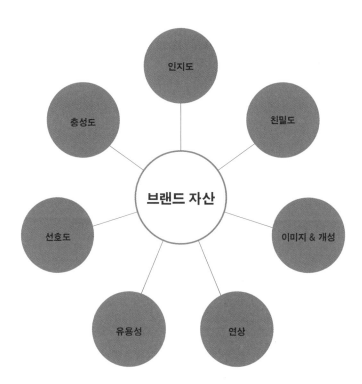

브랜드 자산은 소비자가 브랜드를 얼마나
어떻게 인식하는지에 달려 있다.
브랜드에 대한 소비자 인식은 이 일곱 가지를
측정해서 가늠한다.

전략컨설팅 업체 카이저 어소시에이츠Kaiser Associates의 마이클 카이저Michael Kaiser는 브랜드 자산 운영에서 기업이 만나는 이슈들을 이렇게 정리한다.

경제가 급속히 진화하고 정보의 흐름과 혁신의 주기가 빨라지면서, 고객의 브랜드 선택 기준이 변하는 속도와 경쟁 브랜드 간에 브랜드 자산이 이동하는 속도도 놀랄 만큼 빨라졌다. 이런 시장 환경에서 브랜드 자산이 큰 타격을 입는 것도 순간의 문제다. 하지만 브랜드 회생의 경우도 놀랄 만큼 많다. 브랜드 회생은 약점의 정면 돌파로 가능하다. (…) 기업이 브랜드 자산 운영 전략을 짤 때 무엇을 출발점으로 삼는 게 좋을까? 몇 가지 간결하지만 강력한 질문에 대한 깊이 있는 검토, 그리고 그것을 검증할 정량적 측정법을 설계하는 것으로 시작한다. 그 질문들은 다음과 같다. 고객이 원하는 것은 무엇인가? 고객의 생각은 어떤가? 우리는 누구를 이기고 있으며, 승리의 이유는 무엇인가? 우리는 누구에게 지고 있으며, 패배의 원인은 무엇인가? (…) 결국 유일하게 중요한 건 이것이다. 고객이 오늘 생각하는 것은 무엇이고, 그들이 내일 취할 행동은 무엇인가?

브랜드 스토리

브랜드 스토리는 브랜드에 의미를 부여하고 브랜드를 정의한다. 오늘날의 소비자는 소매유통 산업 전반에 대해 점점 더 박식해지고, 자신이 소비하는 제품이 어디에서 오고 어떻게 만들어지는지 알 권리를 주장한다. 이때 제품에 배경을 제공하는 브랜드 스토리는

고객의 마음을 사로잡는 효과적인 방법이 된다. 브랜드 스토리는 제조자 개인의 인생사일 때도 있고, 감동적 고객 경험을 곁들인 제품 해설일 때도 있다. 때로는 웃기고, 때로는 교육적이고, 때로는 심지어 저항성을 띤다. 다만 중요한 것은 타깃 오디언스에 맞는 보이스톤을 써야 한다는 것이다.

브랜드 스토리는 고정불변의 이야기가 아니다. 세월이 흐르면서 고객과 시장의 변화를 반영하고 거기 대응하기 위해 스스로 진화한다. 다만 성공적 브랜드 스토리 개발의 관건은 해당 제품/서비스의 핵심 사실을 명백히 하는 것이다. 이것이 메시지의 핵심이다. 동화 속 교훈처럼, 브랜드 스토리를 오래 가게 하는 것은 거기 내재한 '진실'이다.

과연 성공적 브랜드 스토리가 근본적으로 동일한 두 개의 물건 사이에 가치의 차이를 만들 수 있을까? 2006년 〈뉴욕타임스〉 칼럼니스트 롭 워커Rob Walker와 그의 친구이자 작가인 조슈아 글렌Joshua Glenn이 '의미심장한 물건들Significant Objects'이라는 프로젝트를 통해 검증에 나섰다. 두 사람은 벼룩시장과 골동품상을 돌면서 낡은 나무망치, 플라스틱 바나나 따위 쓸모없는 물건들을 이것저것 잔뜩 사들였다. 물건 하나당 평균 가격은 1.28달러였다. 그런 다음 100명의 재능 있는 작가들에게 부탁해 각각의 물건에 대한 짧은 이야기를 지어냈고, 이를 제품 설명으로 붙여 물건들을 온라인 경매 사이트 이베이에 올렸다. 그랬더니 물건들의 평균 낙찰가가 실구매가에서 2,700% 이상 증가했다. 33센트에 사온 나무망치는 무려 70달러에 팔렸고, 25센트짜리 플라스틱 바나나는 76달러를 벌어들였다.

이 실험이 주는 교훈은 명백하다. 브랜드와 패키지는 이야기를 포함해야 한다는 것이다. 그냥 이야기가 아니라 물건과 어울리는

이야기 말이다. 제품의 본질과 역사와 탄생을 명료하고 창의적으로 드러내는 이야기는 소비자의 감수성을 건드려 그들과 정서적 유대를 맺는다.

　이노슨트 음료 회사의 예로 돌아가 보자. 이노슨트의 스무디 병에 있는 문구가 이 접근법의 이점을 잘 보여준다. 이노슨트는 메시지가 뚜렷한 패키지와 광고를 통해 소비자에게 직접 말을 거는 방법을 개척한 업체로 유명하다. 이노슨트는 브랜드 약속을 소박하고 다정한 방식으로 선전한다. 제품 하나하나가 브랜드의 입이 되어서 소비자에게 자신이 누구인지, 무엇을 하는지 설명한다.

　마케팅 대행사 키스플래시 크리에이티브의 대표이사이신 수잔 기넬리우스Susan Gunelius는 브랜드 커뮤니케이션에서 서사의 중요성을 이렇게 말한다. "스토리는 브랜드 충성도와 브랜드 가치 구축이라는 화학작용을 돕는 완벽한 촉매입니다. 소비자와 브랜드 사이에 정서적 유대가 형성되면 브랜드의 힘은 기하급수적으로 증가합니다." 하지만 주의사항도 있다. 이 방면의 글쓰기 스타일은 "일반적인 광고 문구와는 달라야 합니다. 브랜드 스토리는 자기 홍보가 아닙니다. 브랜드 스토리는 브랜드를 간접적으로 팝니다." 기넬리우스는 세 가지를 유념하라고 당부한다.

　첫째, '말하기보다 보여주기Showing Not Telling' 기술이다. 감성을 일으키는 묘사적 서술이 필요하다. 둘째, '플롯'의 영리한 전개다.

　한 번에 이야기의 결론을 내버리면 청중과의 관계를 오래 지속할 기회가 날아간다. 청중의 호기심을 자극하되 당장 결말을 제공하지 않는다. '다음에 계속'이라는 약속을 남기고 홀연히 이야기를 끊는다. 최고의 픽션 작가들이 각 챕터의 마지막에 하는 것처럼.

　셋째, 소비자에게 혼동을 주지 않는다. "브랜드에 대한 소비자의 인식과 기대를 알아야 합니다. 해당 이야기가 본인의 인식이나 기대와 무슨 연관이 있는지 납득하지 못하면 소비자는 브랜드에게서 등을 돌립니다. 그리고 자신의 기대에 일관적이고 지속적으로 부응해 줄 다른 브랜드를 찾아 나섭니다."

크리에이티브 작업에 착수하기 전에
디자인 팀은 브랜드 창조 과정의
길잡이가 될 리서치 자료를 폭넓게
모아야 한다. 이 자료는 시장 조사 자료,
마케팅 통계 자료, 경쟁자 분석 자료,
고객 요구사항 등을 망라한다.

브랜드 전략

누구에게 무엇을 언제 어디서
어떻게 전달할 것인가?
이를 규정하는 일이 '전략'이다.

전략이 반이다

브랜드 창조는 고도로 복잡하고 복합적인 작업이다. 여러 직능의 전문 인력이 팀을 이루어 참여한다. 기업에서 브랜드의 기획, 홍보, 마케팅 전반을 총괄하는 브랜드 매니저Brand manager, 디자인 대행사의 영업 담당으로 고객사를 대변하는 어카운트 핸들러Account handler, 고객사가 발주한 디자인의 기획과 실행을 총괄하는 크리에이티브 디렉터Creative director, 광고 집행 계획에 따라 광고 매체를 구매하는 미디어 바이어Media buyer, 마케팅 전문가, 그리고 결정적으로 디자이너들이 참여한다. 크리에이티브 작업에 착수하기 전에 팀은 디자인 프로세스의 길잡이가 될 브랜드 전략부터 명확히 수립해야 한다. 타깃 소비자의 니즈와 요구, 시장 현황과 경쟁 동향 같은 이슈들을 제대로 파악하려면 리서치가 필수다.

'브랜드 전략'은 브랜드가 누구에게 무엇을 언제 어디서 어떻게 전달할지 규정한다. 또한 고객사가 해당 브랜드에게 바라는 구체적 목표를 명시한다. 브랜드 전략은 BI, 패키지, 프로모션 등 브랜드 커뮤니케이션의 전반을 지배한다. 따라서 브랜드 전략을 제대로 수립하는 것이 중요하다. 효과적인 브랜드 전략에는 소비자 니즈와 정서와 브랜드가 출시될 경쟁 환경이 반영되어야 한다.

군계일학 되기

브랜드 전략의 성공을 위한 주요 과제 중 하나는, 독특하고 강력한 아이덴티티를 디자인으로 구현할 방법을 찾는 것이다. 디자이너의 소임은 타깃 소비자의 관심을 끌고, 브랜드를 경쟁에서 차별화하는 명료한 시각적 커뮤니케이션 시스템을 개발하는 것이다.

　브랜드 패키지의 경쟁은 난투극에 가깝다. 시장은 신상품으로 넘쳐나고, 서로 주의를 끌기 위해 아우성친다. 슈퍼마켓이 특히 치열한 전쟁터다. 일단 브랜드가 시중에 깔리거나 온라인에 진출한 다음에는 무조건 소비자의 눈길을 끄는 것이 지상과제가 된다. 어떻게 해야 신생 브랜드가 이런 '비주얼 노이즈Visual Noise'를 돌파하고 자신을 드러낼 수 있을까? 가장 먼저 소비자의 시선을 끄는 것은 대개 컬러다. 다음은 모양과 심벌이다. 텍스트나 브랜드 자체는 보통 가장 나중에 인지된다.

컬러, 모양, 심벌

소비자는 1~2미터 거리에서 특정 제품을 단 5초 만에 찾아낸다. 적절한 컬러 사용으로 브랜드 인지율을 80%까지 늘릴 수 있다. 컬러는 브랜드 인지를 도울 뿐 아니라 중요한 브랜드 식별 인자로 기능한다.

　심벌은 거의 즉각적 의미 전달 수단이다. '황금아치'로 불리는 맥도널드의 노란 M자형 로고, 메르세데스의 세 꼭지 별 로고, 나이키의 부메랑 로고 등이 좋은 예다. 심벌에서 파생하는 연상들도 반복

노출을 통해 소비자의 마음에 각인된다. 브랜드는 대를 이어 선택되는 경우가 많다. 사람은 부모가 구매하던 제품을 의식적 혹은 무의식적으로 기억하고, 인력에 끌리듯 친숙한 심벌에 직관적으로 끌린다.

문구

텍스트가 너무 많아 어수선한 패키지는 관심 끌기 경쟁에서 혼동만 야기한다. 따라서 대체로는 디자인을 단순하게 유지하는 것이 최상의 방법이다. 브랜드를 경쟁의 틈바구니에서 눈에 띄게 할 하나의 경쟁력 있는 차별점Point Of Difference, POD 개발에 주력하는 것이 좋다. 컬러, 모양, 심벌은 매대에서 가시성을 강화하는 반면, 디자인에 텍스트가 많아지면 다른 요소들은 힘을 잃는 경우가 많다.

패키지 디자이너에게 '비주얼 노이즈'는
영원한 숙적이다. 슈퍼마켓 매대를 빼곡하게
채우고 고객의 관심을 다투는 수많은 브랜드
틈바구니에서 때로는 가장 단순한 디자인이
가장 강한 임팩트를 만든다.

독자적 판매 제안

독자적 판매 제안Unique Selling Proposition, USP은 미국의 전설적 광고인이었던 로서 리브스Rosser Reeves가 1940년대에 처음 쓴 용어다. 처음에는 광고 캠페인의 성공 원리를 설명하는 일종의 마케팅 개념이었다. 즉, '소비자가 거부하지 못할' 독특한 판매 제안을 해서 원래 구매하던 브랜드에서 이 브랜드로 갈아타게 하는 것이다.

USP는 '차별점'과 같은 말이다. USP는 성공적 브랜딩 전략의 토대고, 브랜드 경쟁에서 우위를 차지하게 하는 핵심이다. USP는 브랜드가 현재 시장에서 가지는 차별성을 과시하고, 소비자가 브랜드와 독점적이고 긍정적으로 연계할 속성과 편익을 담는다.

신생 제품/서비스의 USP를 발굴하려면 출시 대상, 현재의 시장, 소비자 니즈, 업계 트렌드에 대한 상당량의 리서치가 필요하다. (리서치는 디자인 대행사가 직접 수행하기도 하고, 리서치 전문 업체에 의뢰하기도 한다. 리서치에 대해서는 5장과 6장에서 자세히 설명한다.) 요즘은 기업들이 진본성, 환경문제, 지속가능성, 로컬 푸드 운동, 건강한 라이프스타일 같은 이슈들을 브랜드 독특성 정의에 자주 써먹는다. 하지만 브랜드가 고객 충성도를 높이고 지속적 성공을 누리려면, 기본적으로 정직해야 하고 제안한 약속을 이행할 수 있어야 한다.

소비자의 구매 행동이 이성적 요인보다 감성적 요인에 더 영향을 받는다는 판단에서 요즘 대행사들은 USP뿐 아니라 감성적 판매 제안Emotional Selling Proposition, ESP도 아울러 개발한다. 광고에 쓰인

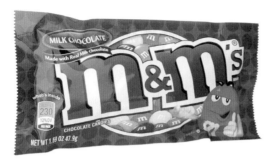

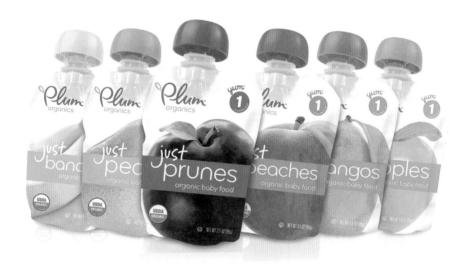

위 엠앤엠즈M&M's의 USP는 '입에서만 녹고
손에서는 녹지 않는 초콜릿'이다. 특유의 단단한
캔디 코팅이 약속 이행의 비결이다.

아래 플럼 오가닉스Plum Organics는 '저스트
프루트Just Fruit' 라인의 패키지를 새로
디자인했다. 새 디자인은 타이포그래피를
최소한으로 줄여서 소비자의 주의를 패키지
안의 맛있는 주스로 돌렸다. 이 디자인의
성공으로 해당 디자인 대행사는 패키지 디자인
전문 사이트 다이라인이 선정하는 다이라인
어워드Dieline Award를 받았다.

다는 점에서 ESP도 USP와 비슷하다. 다만 ESP는 구매를 자극할 감성적 연상 장치들에 집중한다. 수많은 동종 제품들 사이에서 자사 제품의 기능적 독특함을 개발하기 어려워지면서 많은 기업들이 ESP에 더 초점을 맞추고 있다.

기호학

..

'이게 다 무슨 뜻인가?'

　기호학은 기호의 의미와 작용을 연구하는 학문이다. 대학 과목으로서의 기호학은 디자인과는 동떨어진 분야에 속한다. 하지만 성공적인 브랜드는 독창적 디자인에만 의존하지 않는다. 동시에 무언가를 '의미'해야 한다. 브랜드에 의미를 짜 넣는 일은 복잡한 예술이다. 이 예술은 세 가지 핵심 요소의 디자인을 수반한다. 이 3대 요소는 브랜드명, 로고 또는 아이콘, 슬로건이다. 디자인하려면 툴이 필요하다. 디자이너의 그래픽 툴박스Graphic Tool Box에는 타이포그래피, 컬러, 스타일 등이 포함된다. 어떤 타이포그래피, 어떤 컬러, 어떤 스타일을 쓸 것인지의 선택 기준은 전달하고자 하는 메시지가 무엇인가에 달려 있다.

　BI에 담길 의미를 설계하고, 그것이 부지불식간에 소비자의 구매 결정에 미칠 영향을 재단하는 것. 이것이 브랜드 디자인의 주요 목적이다. 효과적인 연습 방법이 있다. 이미 있는 브랜드를 골라잡고, 거기 담긴 의미를 반대로 한 겹 한 겹 뜯어보는 것이다. 이런 '브랜드 분석'은 디자인 프로세스의 초반에 매우 중요한 역할을 한다.

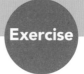
Exercise

브랜드 분석

브랜드 분석의 첫걸음은 브랜드를 주요 특성들로 해체하는 것이다. 예를 들면 이렇다. 어떤 서체를 이용하는가? 어떤 컬러를 쓰는가? 로고/아이콘은 무엇을 대변하는가? 구성요소와 구조는 어떠한가? 다음 단계는 같은 질문들을 '왜?' 하고 묻는 것이다.

　브랜드를 해체해서 각 요소에 담긴 의미를 분석하면, 그것을 만든 디자이너의 의도뿐 아니라 브랜드의 미묘한 성격과 그것이 겨냥하는 오디언스에 대한 파악도 가능하다.

　브랜드 기호학을 깨치는 간단한 방법은 브랜드 해체 연습을 하는 것이다. 방법은 다음과 같다.

1. 이미 있는 브랜드 중에 로고와 서체가 있고 컬러를 두드러지게 쓴 브랜드를 하나 고른다. 해상도가 높은 이미지를 찾아 다운로드하고 출력한다.
2. 브랜드를 이루는 요소별로 그 이면의 의미를 조사한다.
3. 조사 결과와 분석 내용을 문서화한다. 본인의 논평을 더하고, 요점을 정리한다.
4. 조사 중에 찾은 이미지들을 출처로 제시한다. 내 의견을 구체화하는 효과도 있다.

이 연습은 (특히 학생들에게) 유용하다. 의미의 층층과 깊이에 대한 이해의 폭을 넓힐 수 있다. 이는 성공적 브랜드 창조에 필수적인 자질이다. 나중에 현업에서 진짜로 브랜드를 디자인할 때, 이런 방법으로 자신의 아이디어를 합리화하고, 창의적 사고를 입증하게 된다.

애플Apple

· ·

애플의 공동 창립자 스티브 잡스가 세상을 뜬 지 불과 몇 주 만에 발간된 월터 아이작슨의 평전 〈스티브 잡스〉에 따르면, 잡스는 애플의 브랜드명과 심벌을 '재미, 재기발랄, 만만함'이라는 말로 설명했다. 하지만 애플의 기호학적 의미는 그렇게 만만하지 않다. 인류 문명 속으로 깊이 들어간다. 예를 들어 보자. 그리스신화 속 영웅 헤라클레스에게 주어진 열두 가지 과업 중 하나가 세상 끝에 가서 황금 사과를 훔쳐오는 것이었다. 또한 성경에 나오는 금단의 열매 선악과는 중세 기독교 문화에서 사과로 해석되었고, 르네상스 시대 회화에서 선악과는 다시 지식의 상징으로 그려졌다.

　따라서 사과는, 적어도 서양 문화권에서는, 고도로 상징적인 오브제다. 몹시 소중한 대상Apple of one's eye 또는 애틋한 제스처(좋아하는 사람에게 사과를 선물하는 행동)를 뜻하기도 한다. 거기다 그냥 사과가 아니라 한 입 베어 먹은 사과다. 선악과를 따먹은 아담과 이브의 자기 자각의 순간을 상징한다. 이 점들을 고려할 때 애플의 BI가 전달하는 부가적 의미는 무엇일까?

컬러 사용
· · · · · · · · · · · · · · · · · ·
원래의 애플 로고는 무지개색 컬러 팔레트를 썼다. 지금은 고도로 정제된 차가운 반투명 회색 팔레트를 적용한다. 이 컬러 팔레트는 로고에 순수성과 현대적 감각을 부여하고 테크놀로지라는 뿌리를 부각한다.

스타일 사용

- 애플 로고는 순수하고 상징적인 분위기를 낸다. 단순 소박함만 따지면 거의 도로표지 수준이다. 다만 스타일에서 훨씬 세련됐을 뿐이다.

- 로고에서 사과에 줄기가 없다는 것에 주목하자. 대신 잎사귀가 있다. 줄기의 부재는 사과 잎사귀를 한층 두드러지게 하는 효과가 있고, 이는 성장의 느낌을 강하게 풍긴다.

- 반사광 분위기는 애플이 쓰는 첨단 소재를 연상시키고 애플 제품의 재질을 떠올리게 한다.

- 하이라이트와 그림자 처리 같은 요소가 만드는 삼차원 효과가 브랜드에 역동성과 활기를 준다.

애플의 '깨문 사과^{Bitten Apple}' 심벌은 성경적, 신화적 해석을 비롯해 여러 의미를 함축한다. 이렇게 브랜드 디자인에 상징적 기호들을 대놓고 쓴다고 해서 소비자들이 거기 담긴 메시지들을 단박에 알아차리는 것은 아니다. 기호학적 의미는 무심결에 인식된다. 문화적, 역사적 DNA에 의해 우리 마음속에 이미 형성돼 있는 인상들과 은연중에 만난다.

기호학 툴박스

···

앞서 언급했듯 브랜드 디자인에 쓰는 툴은 여러 가지다. 브랜드가
소기의 메시지를 성공적으로 전달하려면 툴을 명민하게 사용해야
한다.

타이포그래피

타이포그래피를 최대한 간단하게 정의하면 '활자Type를 배열하는
기술'이다. 타이포그래피의 역사는 아득한 옛날에 뿌리를 둔다. 고
대에 도장 제작과 동전 주조에 사용한 천공기와 금형이 활자의 원
조라고 할 수 있다. 세계 최초의 금속 활자는 12세기 고려에서 나
왔다. 목판 인쇄는 책마다 목판을 새겨야 하기 때문에 나무가 많
이 들고 관리가 어렵지만, 금속 활자는 글자를 낱개로 제작해서 책
내용대로 조합하는 방식이라서 여러 책을 찍을 수 있다. 서구에서
는 15세기 독일에서 요하네스 구텐베르크가 활판 인쇄술을 발명
하면서 문자 대중화 시대를 열었다.

현대의 디자인에서 타이포그래피의 세계는 매우 넓다. 조판, 글
꼴 고안, 캘리그래피, 명문銘文, 간판과 표지판, 광고, 디지털 앱 등
서체 디자인과 응용의 전 분야를 아우른다. 따라서 타이포그래피
와 서체에 대한 해박한 지식은 그래픽디자인을 업으로 삼는 사람
의 기본 요건이다. 각각의 서체가 가진 역사적 배경과 상징성과 과
거의 유명 적용 사례를 꿰고 있다면 서체의 전략적 사용에 매우 유
리하다.

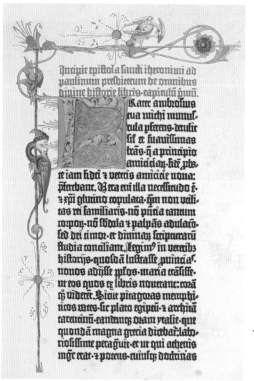

최초의 활자는 1040년경 중국에서 처음
만들었다고 전하지만, 활자 기술을 발전시킨
것은 1230년경 세계 최초로 금속 활자
인쇄본을 간행한 고려였다.
'구텐베르크 성경Gutenberg Bible'은 서구
최초의 활자본이다. 1450년 금속 활판
인쇄술로 출판되어 유럽에서 인쇄 서적
시대를 열었다.

뉴트로지나의 지루성 두피용 샴푸 티젤의 패키지는
시각 언어의 흥미로운 교차참조를 보여준다. 의약품
패키지처럼 깔끔하고 간소한 스타일은 소비자에게
이 샴푸가 '과학적으로' 개발되고 검증된 제품이라는
인상을 풍긴다.
반면 메인비치 유기농 올리브오일 비누 패키지의
아름답고 우아한 필기체 타이포그래피는 제품에
여성성을 부여하고 고급품 이미지를 강조한다.

하지만 단지 폰트 패밀리들을 줄줄 꿰고 있다고 서체에 해박한 것은 아니다. 제품/서비스의 종류에 따라 적합한 디자인 '언어'가 따로 있으며, 그런 관계들이 하루아침에 생겨난 것이 아니라는 사실을 알아야 한다. 예컨대 의약품 패키지는 내용물의 의학적 효능을 전달하기 좋은 서체를 써왔고, IT 브랜드는 서비스의 기술지향성을 표현하는 서체 스타일을 개발해 왔다. 또한 식품 브랜드는 신선한 맛을, 화장품 브랜드는 탐미적 감성을 담기 좋은 폰트를 선택한다. 현재 시장에서 브랜드들이 사용하는 기호학적 언어들에 정통해야 새로운 컨셉을 개발할 때 거기 맞는 시각 언어를 선택할 수 있다.

컬러

색에 담긴 상징적 의미도 중요한 디자인 요소다. 옛날부터 국가는 국기와 군복에, 귀족은 가문의 문장에 상징적인 색을 써서 거기에 의미를 심었다.

오랜 세월에 걸쳐 특정 분위기나 풍조나 사상을 띠게 된 컬러들이 시각적 지름길로 디자인에 채택되는 경우가 많다. 예를 들어 노란색이나 붉은색은 경고를 말한다. 디자이너가 컬러의 상징성을 요령껏 이용하면 브랜드 메시지를 보다 효과적으로 전달할 수 있다. 대표적인 예가 보라색의 사용이다.

옛날에는 보라색 염료를 바다 달팽이라고 부르는 지중해 뿔고등의 점액질 분비물로 만들었다. 염료가 워낙 비싸고 생산하기도 힘들어서 최상의 직물에만 쓰였고, 황제만이 이 염료로 물들인 옷을 입을 수 있었다. 결과적으로 염료에 '로열 퍼플Royal Purple'이란 명칭이 붙었다. 보라색은 호사스러움과 고귀함의 상징으로 굳어졌고 이 상징성은 강도만 다를 뿐 오늘날까지 이어져서, 밀카와 캐드

왼쪽 붉은색은 국기에 가장 많이 사용되는 색 중의 하나다. 나라를 지키다 죽은 이들의 피를 상징하기 때문이다. 또한 붉은색은 정치에서 좌파와 연계되고, 공산주의를 상징하기도 한다.

오른쪽 푸른색은 19세기에 권위를 나타내는 색이 되었다. 이후 진중하고 권위적이면서도 위협적이지 않은 색으로 인식되면서 경찰 제복의 색으로 많이 채택됐다.

보라색은 초콜릿 브랜드들이 유난히 애용한다. 호강하는 느낌을 주기 위해서다. 염료를 구하기 어려웠던 고대에 보라색 의복은 황제 같은 권위자들만 입었고, 이로써 '호사스런' 색이 되었다.

버리 같은 초콜릿 회사들이 제품에서 고급스러움을 자아내는 용도로 활용한다. (두 브랜드 모두 같은 컬러인 팬톤 2685C를 쓴다.)

이미지

애플 로고에서 보듯 이미지도 저마다 특정 의미를 내포한다. 시간이 흐르면서 사물에도 강한 상징적 의미가 붙는다. 따라서 디자인에 이미지를 쓸 때 거기 얽힌 역사적 맥락을 반드시 따져봐야 한다. 예를 들어보자. 독수리는 국가상징체계에 널리 이용된다. 보나파르트 나폴레옹도 자신의 권좌를 독수리로 표현했고, 미국의 국새에도 독수리 문양이 있다. 비잔틴 제국의 쌍두 독수리 문장과 가나의 쌍독수리 문장까지 독수리는 인기리에 쓰였다. 브랜딩에서도 독수리는 종종 애국심과 연계된다. 특히 미국 회사들이 이 연상을 자주 이용했다.

1856년 게일 보든이라는 식품업자가 우유를 가당 농축하는 기술을 개발하고 특허를 냈다. 연유의 탄생이었다. 연유는 우유를 냉장하지 않고도 식중독의 염려 없이 장기 보관할 수 있는 방법이었다. 그의 독수리표 연유를 미국인의 주식으로 만든 것은 몇 년 후 발발한 남북전쟁이었다. 군대는 운송이 쉽고 운송 중에 상하지 않을 우유가 필요했다. 고든의 독수리표 연유는 북군의 영양 보급과 사기 진작이라는 애국적 임무를 훌륭히 달성했고, 종전 후에도 귀향 군인들의 입소문 덕분에 인기를 누렸다.

브랜드 디자인에 이미지를 사용할 때는 반드시 그 이미지에 얽힌 역사적, 전통적 의미들을 세심하고 민감하게 따져봐야 한다.

스타일

사진작가와 일러스트레이터는 독특한 스타일을 만들어 낸다. 작

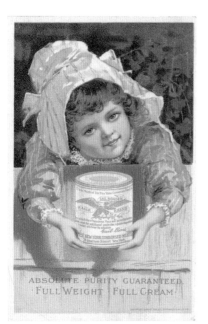

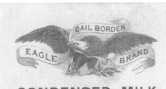

게일 보든의 연유 캔에 그려진 독수리는 이
브랜드의 과거 애국적 활약을 떠오르게 한다.
독수리표 연유는 남북전쟁 때 냉장이 필요 없고
영양가 높은 유제품을 군대에 보급하며 북군의
승리에 기여했다.

업 결과물에 창의적 차별성을 주기 위해서다. 때로는 이들이 쓰는 스타일에도 기호학적 상징이 관여한다. 만화가 흥미로운 사례다. 영국의 그림책 작가 로렌 차일드Lauren Child가 〈찰리와 롤라Charlie and Lola〉 시리즈에서 보여 주는 귀엽고 천진난만한 스타일은 사실 어린이 독자를 대상으로 한다. 어른용 제품에 쓴다면 소비자를 어린아이로 보는 심중을 은연중에 드러내는 셈이 된다. 하지만 어른용으로 특별히 개발된 만화 스타일도 있다. 사진작가도 종종 특정 스타일을 써서 사진에 상징적 의미를 더한다. 가령 핸드 틴팅Hand-tinting, 흑백사진에 색을 입혀 컬러사진으로 만드는 것 효과를 이용하면 사진에 노스탤지어와 옛날 감성을 입힐 수 있다. 브랜드에 적용할 스타일을 고를 때는 이미지에 딸려 있는 의미부터 분명히 알아야 한다.

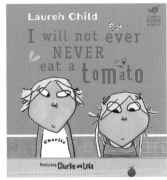

왼쪽 복고풍 구두 브랜드 스웨디시 해스빈스는 핸드 틴팅 효과를 이용한 광고 사진으로 빈티지한 브랜드 개성을 뿜어낸다.

오른쪽 위 로렌 차일드는 그림, 패턴, 사진, 콜라주를 조합한 독특한 일러스트레이션을 통해 타깃 독자층인 3~7세 아동에게 맞는 천진난만한 스타일을 창조한다.

오른쪽 아래 미국 비디오게임 업체 더블파인 프로덕션스의 별나고 엉뚱하면서도 정교하고 세련된 만화 스타일은 어린이보다는 어른 소비자를 노린다.

밀카 초콜릿Milka

젖소 그림이 들어간 밀카 초콜릿 바는 1901년 스위스에서 처음 발매됐다. 이후 젖소 그림은 특유의 연보라색 패키지와 더불어 밀카 브랜드의 아이콘이 되었다.

아이콘

소는 인간에게 보통 동물이 아니다. 신석기 시대에 가축화된 이래 지금까지 수천 년 동안 우리에게 고기와 가죽과 노동을 제공하며 인류의 번성에 크게 기여했다. 특히 젖소는 세상에서 가장 단순하고 순수하고 유용한 우유라는 식품을 공급하는 존재이기에 남다른 의미를 갖는다.

 디자인 대행사 랜더 어소시에이츠Landor Associates의 함부르크 지사가 지난 2000년 밀카의 리브랜딩 작업을 맡았다. 그때 탄생한 일러스트레이션에는 (우유 품질이 좋기로 유명한) 몽벨리아르 종 젖소가 반⁴사실주의 기법으로 표현되어 있다. 특히 소의 뿔과 젖통과 코를 강조했고, 얼굴 생김과 털과 꼬리의 질감을 세세히 표현했다. 다만 몽벨리아르 젖소의 얼룩무늬는 흰색과 밤색인데 비해 그림의 소는 연보라색이다. 또한 소의 목에는 알프스 목부들이 소의 위치를 파악하는 데 쓰는 카우벨이 걸려 있다.

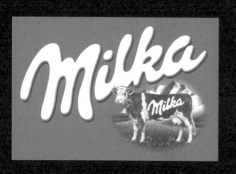

초지

목초지도 소처럼 연보라색이지만 알프스 초원의 싱그러움이 살아 있다. 소가 먹는 신선한 풀이 신선한 우유가 되고, 이것이 밀카 초콜릿의 재료가 된다는 것을 암시한다.

산

2000년 밀카 리브랜딩을 이끈 랜더 함부르크의 크리에이티브 디렉터 예르크 윌리치Jörg Willich는 젖소의 배경에 산을 부각했다. 알프스는 때 묻지 않은 자연환경과 순수함을 상징하고, 브랜드가 자랑하는 스위스라는 헤리티지Heritage, 나아가 제품의 건전성을 나타낸다.

컬러 사용

밀카 리브랜딩에 참여한 크리에이티브 팀은 브랜드의 헤리티지를 전달하는 가장 의미심장한 요소로 연보라색을 꼽았다. 백 년이 넘는 밀카의 역사에서 연보라색은 색조만 조금씩 달라졌을 뿐 창업 시점부터 밀카 브랜드를 끈끈히 대표한다. 지금의 색조는 1988년에 나왔다. 연보라색이라는 상징적 브랜드 언어의 파급력이 확인된 순간이 있었다. 수년 전 독일의 한 미술대회에서 소를 그리라는 주문을 받은 어린이 참가자 4만 명 중 거의 3분의 1이 소를 연보라색으로 그렸다!

서체

1909년부터 제품에 쓰는 특유의 서체도 연보라색만큼이나 밀카 브랜드의 고유 요소다. 부드럽고 오동통한 곡선을 이룬 하얀 글자는 알프스 우유가 바닥에 쏟아진 것처럼 보인다. 진보라 색 그림자가 만드는 삼차원 느낌도 이 효과에 일조했다.

브랜드 네이밍

..

브랜드명은 BI의 가장 중요한 요소 중 하나다. 그만큼 임무도 막중
하다. 브랜드의 고유 제안을 명시하고, 타깃 오디언스에 효과적으
로 접근하고, 브랜드 가치 세트를 제대로 함축하는 동시에, 보기에
도 좋고 듣기에도 좋아야 한다! 브랜드 창조에서 브랜드 네이밍이
가장 어려운 일이라고 해도 과언이 아니다. 브랜드 네이밍은 브랜
드의 운명을 정하는 일인 만큼 결코 가볍게 시작할 수도 끝낼 수도
없다. 물론 최종 결정은 언제나 고객사의 몫이다. 하지만 결정은 디
자이너와 브랜드 매니저를 포함한 전문 인력이 수행하는 리서치에
크게 의존한다. 새로운 트렌드와 시장 여건도 날을 세워 관찰해야
한다. 브랜드가 성공하려면 시대정신과 시대흐름에 맞아야 한다.

 브랜드 네이밍 접근법은 다양하다. 몇 가지 네이밍 전략을 소개
하면 다음과 같다.

..

1. **설명형.** 가장 단순한 작명 전략이다. 제품/서비스의 주요 측면을
 명시하거나 강조하는 말을 이름으로 쓴다. 로열메일Royal Mail,
 영국우정국과 아메리칸 항공American Airlines이 이런 경우다.

..

2. **머리글자형.** 이름을 이루는 단어들의 첫 글자를 모아서 만든다.
 KFCKentucky Fried Chicken가 대표적이다. 비슷하게는 음절 축약,
 즉 단어들의 첫 음절을 붙여서 만든 약어를 이용하는 방식도
 있다. 페덱스FedEx는 1973년에 페더럴 익스프레스Federal
 Express라는 이름으로 항공 배송 서비스를 시작했다. 하지만
 빠른 배송이라는 취지에 맞지 않게 이름이 길었고, 고객들이

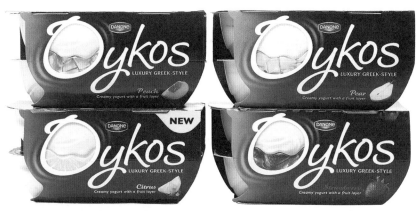

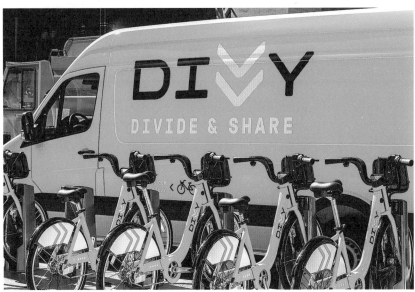

위 디자인 대행사 드라공 루지는 다농^{Danone}의 그리스
식 요거트 브랜드에 강력한 문화적 연결고리를 부여했다.
오이코스^{Oykos}라는 이름은 '집'을 뜻하는 그리스어 'Oikos'를
차용한 것일 가능성이 짙다.

아래 시카고의 공용 자전거 시스템을 위한 브랜드 창조를
맡은 세계적 디자인 기업 IDEO는 '균등 분배'를 뜻하는 속어
디비^{Divvy}를 브랜드명으로 채택했다. 첨단 네트워킹 기술을
이용한 친환경 이동 수단에 더없이 적합한 이름이다.

먼저 페덱스로 줄여 불렀다. 결국 2000년 회사명을 페덱스로 변경했다.

3. **엉뚱한 이름.** 모양새와 소리는 매력적이지만 브랜드가 대변하는 제품/서비스와는 딱히 관계가 없는 말을 이름으로 쓰는 경우다. 오렌지Orange와 오투O2 같은 통신 브랜드들이 여기 속한다.

4. **지어낸 이름.** 브랜드의 가치와 독자성을 반영하는 단어를 창작한다. 신조어이기 때문에 전통적이거나 실질적인 의미는 없다. 2003년 제임스 애버딕James Averdieck이라는 사람이 디저트 브랜드 구Gü를 출시했다. 이 브랜드는 슈퍼에서 사먹는 고품격 디저트를 표방했고, 이를 반영한 BI 창조는 디자인 대행사 빅피시Big Fish가 맡았다. 이때 브랜드명으로 채택된 단어 '구'는 '찐득하게Gooey 녹아내리는Oozing' 초콜릿 푸딩을 떠올리게 한다.

5. **의성어 사용.** 제품과 관련된 소리를 흉내내거나 떠올리게 하는 단어를 쓰는 것도 독창적 작명이 된다. 이 방식으로 성공한 브랜드가 많다. 대개는 의도적이었지만, 행복한 우연이 낳은 결과도 있었다. 세계적 음료 브랜드 슈웹스의 경우가 그랬다. 스위스의 아마추어 과학자이자 사업가 요한 야콥 슈베프Johann Jacob Schweppe가 슈웹스Schweppes 음료 회사를 세웠다. 창업자 성씨의 영어식 발음이 기쁘게도 탄산음료 뚜껑을 딸 때 나는 소리와 비슷했다.

6. **외국어 사용.** 여러 언어에서 단어를 물색한다. 외국어 이름은 브랜드에 다른 차원의 매력을 더하는 이득을 준다. 다만 해당 단어가 각 나라와 문화권에서 어떻게 해석되는지 빈틈없이 조사해야 한다. 구Gü의 브랜드명을 정할 때, '맛'을 뜻하는 프랑스어 'Gout'가 후보 물망에 올랐다. 하지만 막상 영어의 'Gout'는 과식이나 비만과 종종 연결되는 '통풍'이라는 질병을 의미하기 때문에 푸딩의 이름으로 맞지 않았다.

7. **인명 사용.** 제품 발명자나 회사 창업자의 이름을 그대로

브랜드명으로 삼는 경우다. 디즈니와 캐드버리가 대표적이다.

8. **지명 사용.** 브랜드의 유래나 역사와 연결된 지명을 브랜드명에 쓰면 브랜드의 문화적 헤리티지를 명시하는 효과가 있다. 특히 식품 회사나 음료 회사가 이 방법을 즐겨 쓴다. 이런 예로 뉴캐슬 브라운 에일, 요크셔 티, 제이콥스 크릭 와인 등이 있다.

19세기 후반 브랜드가 탄생한 이래 브랜드 작명 방식을 주도해 온 몇 가지 주요 트렌드가 있었다.

켈로그나 하인즈처럼, 전에는 많은 회사들이 관행적으로 제품 발명자나 회사 창업자의 이름을 브랜드명으로 썼다. 1930년대에 최초로 브랜드 경영을 도입한 프록터 앤 갬블P&G 역시 창업자의 이름을 브랜드명으로 썼다.

1990년 중반에 들어서는 지어낸 이름(신조어)이나 엉뚱한 이름을 쓰는 것이 통례가 되었다. 영국의 허치슨 통신도 1994년에 '오렌지'라는 브랜드로 휴대폰 서비스를 시작했다.

그러다 1990년 후반에서 2000년대 초반, 영국의 유서 깊은 기업들 사이에 리브랜딩 붐이 일었다. 이 추세를 타고 영국우정국 로열메일은 콘시그니아Consignia로, 앤더슨 컨설팅은 액센츄어Accenture로 개명했고, 기네스와 그랜드 메트로폴리탄이 합병하면서 디아지오Diageo라는 신기한 이름의 주류 회사가 탄생했다. 회사마다 성공과 실패가 엇갈렸다. 본래 이름으로 회귀하는 경우도 꽤 있었다. 국민적 원성을 견디다 못해 옛날 이름 로열메일로 돌아간 콘시그니아가 대표적이다.

디자인 대행사 빅피시가 설계한 '구' 브랜드는 2003년 출시 이후 엄청난 성공을 거뒀다. 제품이 이름값을 제대로 한 것이 성공의 비결이었다. 구의 제품은 정말로 찐득하게 달다.

무드 보드 만들기

1. 분석 대상으로 삼을 무드, 즉 분위기(기분)를 한 가지 선택한다.
2. 유의어 사전 등을 활용해서 내가 선택한 무드를 좀 더 구체적으로 묘사하는 연관 단어들을 찾는다.
3. 인터넷과 주변에서 내가 포착하고자 하는 감성이 담긴 이미지들을 검색한다.
4. 이제 보드를 만든다. 수집한 이미지들을 출력한 뒤 오려 붙여서 만들거나 인디자인, 일러스트레이터, 포토샵 같은 소프트웨어를 이용해서 만든다.

시골풍 COUNTRY

영국풍 *Britishness*

소박 **rustic**

진본성 *Authenticity*

따뜻함 **warm**

향수 *Nostalgia*

토양 EARTHY

이 무드 보드는 '영국 시골생활의 진수'를 표현한다. 이 분위기에 맞는다고 생각하는 여러 이미지와 단어를 조합했다. 서체들과 전체적 레이아웃과 디자인도 이 분위기를 반영한다.

정서의 사용

브랜드 성공의 관건은 타깃 오디언스에게 '말을 거는' 브랜드를 만드는 것이다. 막무가내는 통하지 않는다. 브랜드의 외침이 빈산의 메아리가 되거나 엉뚱한 다리를 긁지 않으려면 디자이너가 타깃 소비자를 세세히 이해할 필요가 있다. 크리에이티브 프로세스를 시작하기 전에 먼저 타깃 소비자의 라이프스타일, 니즈와 욕망을 파악해야 한다. 그래야 적합한 메시지와 보이스톤으로 타깃 오디언스를 제대로 공략할 수 있다.

디자이너는 먼저 브랜드의 지향점을 말로 정의하고, 거기 맞는 이미지와 단어들을 모아서 무드 보드를 만든다. 무드 보드는 디자인 프로세스의 초반 단계에서 흔하게 쓰는 시각적 리서치 툴이다. 완성한 무드 보드를 디자인팀과 고객사 브랜드 매니저들이 함께 보면서 정서가 브랜드의 지향점에 제대로 수렴하고 적중하는지 확인한다.

무드 보드를 통해 브랜드 정서에 대한 공감대가 마련됐다면, 이제 브랜드 정서를 뒷받침할 컬러, 이미지, 타이포그래피 스타일을 본격적으로 탐색한다. 컬러 선택은 원래 개인의 취향을 반영하기 마련이지만, 앞서 논했듯 색에 따라서는 역사적, 문화적 맥락을 품고 의미를 함축한다. 이것을 고려해 컬러 선택은 제품 자체와 타깃 소비자 모두에게 합당해야 한다. 다양한 색채이론과 공신력 있는 색상환Color Wheel을 충분히 활용한다. 하지만 결정은 궁극적으로 디자인이 목적하는 감성과 임팩트에 입각해서 이루어져야 한다.

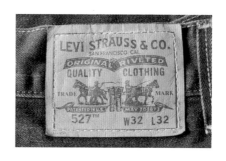

위 오랜 세월 존속하는 BI는 소비자에게
끈끈한 유대감을 주고 브랜드 충성도로
이어진다. 리바이스 청바지의 쌍마雙馬 패치는
1886년부터 스타일의 변화가 거의 없이
브랜드의 일부로 자리를 지켰다.

아래 노스탤지어 정감을 자아내고 싶은
브랜드라면 고풍스런 일러스트레이션
스타일과 역사적 사연이 있는 서체를 사용하는
것이 좋다. 일례로 크랩트리 앤 에블린은 한때
예스런 목판화 일러스트레이션이 들어간
로고를 썼다.

위 속옷 브랜드 아장 프로보카퇴르가
사용하는 서체는 사람의 성격으로 치면
유난스럽고 호들갑스러운 '드라마 퀸'에
해당한다.

가운데 '교수' 성격의 브랜드들은 다소
괴짜스럽기는 해도 과학기술에 정통한 느낌을
물씬 자아낸다.

아래 타임스 뉴로만체는 폰트 디자이너
스탠리 모리슨Stanley Morison이 1932년 영국
일간지 《더 타임스》를 위해 고안했다. 서체계의
'장군'으로 불릴 만큼 명료한 인상으로 보는
사람을 압도하는 글꼴이다.

　형상의 적절한 이용도 메시지를 강화한다. 예를 들어 노스탤지어를 앞세운 브랜드라면 옛날 간판처럼 목판화 일러스트레이션과 고풍스런 서체를 조합하는 것도 한 방법이다. BI의 성공적 창조를 위해서는, 폰트 메트릭Font Metric, 글꼴 규격에 대한 정보에 대한 출중한 지식만큼이나 폰트에 담긴 정서와 의미에 대한 깊은 이해가 중요하다. 서체에도 드라마 배역처럼 저마다 고유한 캐릭터가 있다. 어떤 것은 유난스럽고 과시적인 '드라마 퀸'을 연기하고쇼팽 스트립트, Chopin Script, 어떤 것은 강인하고 당당한 '장군'을 연기하는 반면타임스 뉴로만, Times New Roman, 어떤 것은 첨단 과학과 학술로 무장한 '교수' 분위기를 자아낸다뱅크 고딕, Bank Gothic.

브랜드 개성

..

브랜드 개성 이론은 광고 대행사 제이월터톰슨J. Walter Thompson의
스티븐 킹이 처음 제시했다. 킹은 브랜드에 인간적 특성을 부여하
는 일종의 의인화를 통해 브랜드 차별화를 도모했다. 이 방식이
광고의 관행으로 자리 잡으면서 복합적 브랜드 성격유형들Brand
Archetypes이 생겼다. 브랜드 성격유형은 영웅, 탐험가, 악당, 언더독
등 다양하다. 시중의 브랜드와 거기 맞는 성격유형을 짝지어보자
(1장 20쪽의 아커의 '브랜드 개성의 차원' 참조).

타깃 마케팅과 브랜드 포지셔닝

브랜드 전략은 결국 브랜드의 시장 포지션과 타깃 소비자 유형을 정하는 것이다. 타깃 마케팅은 시장을 세분화해서 타깃 고객군을 정하고, 그들의 소득 수준과 취향과 구매 결정 요인을 자세히 파악하고, 거기 의거해서 브랜드를 디자인하는 일을 말한다. 이 접근법은 소비자 집단을 거시적으로 조망하는 리서치와, 거기서 포착되는 여러 라이프스타일과 구매 패턴에 대한 상세 리서치를 동시에 요한다.

마케팅 업체와 시장 조사 업체의 리서치 자료를 기반으로 전체 시장을 관리 가능한 부분으로 나눈다. 하지만 시장 세분화는 기업의 마케팅 편의를 도모하는 선에 그쳐서는 안 된다. 브랜드가 집중 공략할 시장을 특정하기 위한 전략적 분할과 선택이어야 한다. 타깃 시장 결정 요인은 다음과 같다.

- 브랜드의 제품/서비스 유형

- 해당 제품/서비스를 구매할 것으로 기대되는 오디언스/소비자

- 시장 내의 경쟁 브랜드들

- 브랜드의 소망

- 브랜드가 팔릴 환경. 예를 들어 상점, 거리, 도시의 유형

타깃 시장을 정했으면 다음에는 리서치 결과를 철저히 분석해

서 브랜드에 맞는 시장 포지션을 정한다.

시장 포지셔닝과 시각 언어

패키지 같은 그래픽 커뮤니케이션을 디자인할 때, 거기 쓰는 시각 언어는 해당 브랜드의 제품 카테고리에 걸맞아야 할 뿐 아니라 시장 포지션에도 적합해야 한다. 브랜드에 쓰인 서체, 컬러, 레이아웃, 형상 등이 그 브랜드의 시장 포지션을 드러낸다. 이것을 업계 용어로 '시각적 단서Visual Clues'라고 한다. 소비자가 금방 알아차리지 못하는 경우도 많지만, 어쨌거나 시각적 단서는 소비자가 제품의 가격대를 인지하는 데 결정적 역할을 한다. 시장 포지션별 시각 언어는 다음과 같다.

저가 / 부담 없는 가격 / 실속형

힘차고 단순한 글꼴(주로 대문자), 단색 배경(주로 흰색), 원색을 이용한 강렬한 컬러 표현, 일러스트레이션 사용 자제, 기본 패키지.

중간 가격대 / 적정 품질

장식적인 타이포그래피, 다양한 컬러와 컬러 톤 사용, 총천연색 일러스트레이션과 사진, 양질의 패키지.

럭셔리 / 희소성 / 최고급

간결하면서 스타일리시한 타이포그래피, 넓은 글자 간격, 정갈한 컬러 팔레트, 양식화된 일러스트레이션과 사진, 고급 재료를 사용한 럭셔리 패키지.

틈새 마케팅

틈새 마케팅Niche Marketing은 말 그대로 시장의 빈틈을 공략한다.

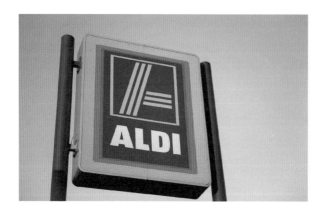

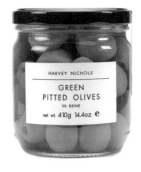

위 로고에 브랜드의 시장 포지션을 알려주는 시각적 단서를 쓰는 것도 브랜드가 타깃 소비자에게 효과적으로 다가가는 방법이다. 슈퍼마켓 체인 알디 같은 저가 브랜드는 주로 힘찬 산세리프 볼드체 폰트와 원색을 쓴다.

가운데 중간 가격대 브랜드는 형상과 컬러와 타이포그래피를 다채롭게 구사하고, 상대적으로 복잡한 커뮤니케이션 시스템을 사용한다.

아래 반면에 백화점 체인 하비 니콜스 같은 고가 브랜드는 도로 소박해진다. 럭셔리 브랜드의 디자인은 주로 미니멀리즘을 채용해 깔끔하고 단정한 스타일을 추구한다.

시장을 세분화해서 충족되지 못한 니즈나 취향을 찾아내고, 그것을 공략하는 제품/서비스를 내놓는 것이다. 브랜드는 주로 가격대, 용도, 소비층의 인구통계학적 특성 등으로 분류된다. 인구통계학적으로 봤을 때 가장 넓은 시장을 상대하는 제품들은 대개 낮은 가격대에 팔리는 제품들이다. 바로 대량 생산, 대량 판매되는 매스마케팅 제품들이다. 반대로 브랜드가 노리는 시장이 좁고 작을수록, 다시 말해 브랜드가 구체적이고 전문적인 니즈, 취향, 인구통계학적 특성에 대응하는 경우 브랜드의 인식가치가 올라가고, 따라서 가격이 높아진다.

브랜드 전략은 브랜드의 성장 동인을 어디서 찾을지 정하는 것도 포함한다. 성장 동인은 시장의 새로운 니즈 또는 특수한 니즈에서 나온다. 니즈는 명망, 실용성, 실속, 호사, 지속가능성까지 다양하다. 현 시장 내에 브랜드의 입지를 마련할 수도 있지만, 완전히 새로운 틈새시장을 개척할 수도 있다. 신기루 같은 틈새시장을 잡아내는 근본적인 방법은 역시 리서치다. 이를 위한 리서치 영역은 다음과 같다.

- **현재의 브랜드경관**Brandscape. 생물이 특정 자연경관 안에 분포하듯 브랜드도 여러 경쟁 브랜드가 공존하는 '브랜드경관' 안에 산다. 리서치의 1단계는 타깃 시장 안에 어떤 브랜드들이 어떻게 포진해 있는지 시각적으로 분석하는 것이다. 가격대, 소비자 인식, 카테고리에 따른 브랜드의 분포를 파악한다.

- **비주얼 분석.** 브랜드 디자인을 뜯어보면 해당 브랜드가 의도하는 인식가치를 파악할 수 있다. 이 인식가치를 분석해서 마찬가지로 가치가 낮은 순에서 높은 순으로 배열한다(6장 226쪽 '비주얼 오디트' 참조).

- **인구통계학적 특성.** 타깃 소비자의 연령, 성별, 사회계층의
 분포를 조사한다.

- **라이프스타일 분석.** 타깃 소비자를 보다 상세히 정의한다.
 가족 구성, 거주 지역, 소득 수준, 학력 수준, 타 구매 브랜드,
 보유 차종, 휴가여행지, 애용하는 레스토랑, 즐겨보는
 TV 프로그램, 주로 읽는 책과 잡지, 여가 활동 등 그들의
 생활 면면을 속속들이 파헤친다.

- **라이프스타일 결론 도출.** 앞의 분석으로 소비자를
 이해했다면, 이를 바탕으로 타깃 시장의 니즈, 욕망, 소망을
 정의하고 브랜드 전략을 세운다.

- **트렌드 예측.** 소비자 수요에 영향을 미치는 사회적, 경제적
 요인들을 조사해서 시장의 새로운 틈새와 신제품 개발 기회를
 타진한다.

마지막으로, 여러 조사 결과를 교차 검토해서 브랜드의 USP를
파악한다. 타깃 소비자가 해당 브랜드를 사고 싶을 이유를 제대로
알아야 제대로 디자인할 수 있다. USP는 바로 그 점을 딱 꼬집어
알려준다. 브랜드는 타깃 시장에서 경쟁자를 따돌려야 한다. USP
는 경쟁 우위 확보를 위한 미학적 '감感 잡기' 를 지원한다.

브랜드 혁명

..

제품 카테고리마다 거기 맞는 '제품 언어Product Language'가 진화했다. 가령 초콜릿의 언어가 다르고 치약의 언어가 다르다. 제품 언어를 구성하는 요소는 컬러 시스템, 서체 심벌 등이다. 새 브랜드를 창조할 때 디자인팀은 먼저 경쟁 브랜드들이 현재 쓰는 언어를 전방위적으로 치밀하게 조사해서 적절한 언어를 구사해야 한다. 이것이 수없이 시도되고 검증된 전략이다. 그러나 이 전략은 '안전한' 디자인 결과물을 낳는다. 안전한 결과물은 신생 브랜드에 강력한 임팩트를 주기 어렵다.

　아나나 다를까 최근 몇 년 동안 일부 브랜드가 전통에 반기를 들고 나섰다. 자칫 위험한 전략일 수 있고, 아직은 용감한 브랜드 매니저만 시도할 법한 일이지만, 놀라운 효과를 거둔 사례가 없지 않다. 음료 브랜드 탱고와 세제 브랜드 배니시가 대표적인 경우다.

　전통적으로 소프트드링크(무알코올 또는 저알코올 음료)의 제품 언어는 청량하고 상큼한 과일 느낌을 부각하거나 어린이들이 좋아할 이미지를 이용하거나 둘 중 하나였다. 1950년대 후반부터 비첨 그룹에 속해 있던 오렌지 탄산음료 브랜드 탱고를 1987년 영국 음료 회사 브리트빅이 매입했다. 이후 몇 년 사이 탱고의 패키지가 두 번 바뀌었다. 두 번 모두 오렌지 그림과 오렌지색이라는 관행적 제품 언어를 사용했다. 그러다 1992년 패키지 디자인이 다시 바뀌었다. 이번 디자인은 소프트드링크 시장에 일대 혁신을 일으켰다. 배경색으로 검정색을 쓴 것이다. 검정색은 관행적으로 술 패키

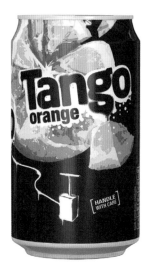

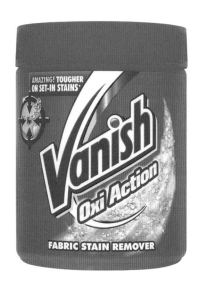

왼쪽 탱고 브랜드는 어린이 시장에서 십대 시장으로 시장 포지션을 바꿨다. 검정색 패키지는 제품에 대담무쌍함이라는 개성을 부여한다.

오른쪽 배니시는 '핑크를 믿고 얼룩은 잊으세요'라는 슬로건과 함께, 흰색 일색이던 슈퍼마켓 세탁세제 매대에 새로운 컬러를 더했다.

지의 제품 언어에 속해 있었고, 따라서 어린이 대상 제품에는 사용
이 거의 금기시된다. 하지만 탱고는 타깃 시장을 십대 청소년층으
로 바꾸는 브랜드 리포지셔닝을 결정한 후였고, 검정색은 제품에
대담성과 맹랑함이라는 새로운 개성을 부여했다. 여기에 포스트
모더니즘을 풍기는 기괴하고 유머러스한 광고와 '탱고당해 보면 안
다You know when you've been Tango'd'라는 슬로건이 가세했다. 오늘날
탱고는 제품 자체만큼이나 마케팅 캠페인으로 유명하다.

얼룩제거제로 유명한 배니시(생활용품 기업 레킷벤키저 그룹의
제품)도 또 다른 반항아다. 분말세탁세제/섬유유연제 시장은 관행
적으로 흰색을 패키지의 바탕색으로 삼고 파란색, 빨간색, 녹색으
로 하이라이트를 넣는 방식을 쓴다. 하지만 배니시는 '핑크를 믿고
얼룩은 잊으세요Trust Pink, Forget Stains'라는 슬로건과 함께 강렬한 보
색 대비로 제품 카테고리를 혁신하고 슈퍼마켓 세제 매대에 활기를
불어넣었다.

문화 브랜딩

지금 같은 상품 범용화 시대에는 시장이 자국 경제권에 그치지 않는다. 세계 각국의 경제와 상호 의존한다. 이 추세가 날로 심화되면서, 브랜드 가치를 전파하고 제품/서비스를 파는 수단으로서 브랜딩은 이제 국제적 활동이 되었다. 이에 따라 대형 디자인 대행사들도 너도나도 비즈니스를 전 세계로 확장했다. 예를 들어 인터브랜드Interbrand는 유럽, 아시아, 태평양 지역, 아프리카, 아메리카에 걸쳐 34개의 지사를 두고 있다.

하지만 사람마다 모국어가 가장 편하듯, 디자이너에게도 저마다 편한 시각 언어가 따로 있다. 일단 문화권마다 쓰는 시각 언어가 판이하게 다르다. 가끔은 너무 달라서 무엇을 전달하려는 것인지 전혀 알아먹지 못할 때도 있다. 따라서 타 문화권을 상대로 디자인하는 것은 외국어를 구사하는 것과 비슷하다. 단순히 문법만 이해하는 걸로는 안된다. 뉘앙스와 에티켓까지 터득해야 한다. 또한 광고업계가 말과 글 위주의 광고에서 탈피하는 추세가 강해지면서, 단일 지역이나 단일 문화권에 묶이지 않는 '범세계적' 광고가 늘고 있다.

한 나라의 시각 언어는 역사, 지리, 기후, 문화 등 여러 요인에 영향을 받는다. 종교가 일상과 불가분의 관계에 있는 나라에서는 종교에 수반하는 관습과 규율도 시각 언어를 크게 지배한다.

하지만 이슈가 있다면 해법도 있는 법이다. 디자이너가 타 문화권을 위한 디자인을 할 때도 좋은 결과를 낼 수 있는 방법이 있다.

학식 있는 '문화자문가'를 참여시키는 것이다. 문화자문가는 해당 문화권 출신으로서 그곳의 디자인 미학을 이해하고, 특정 디자인 요소가 그곳에서 호감을 줄지 아니면 오히려 불쾌감을 유발할지 판단할 소양을 갖춘 사람을 말한다.

타 문화권을 위한 디자인

타 문화권을 위한 광고 작업을 할 때 다음의 체크리스트를 참고한다.

- 해당 문화권은 내가 속한 문화권과 다른가? 얼마나 다른가?

- 조사대상을 어디에서 찾을 것인가? 다행히 우리 중 상당수는 이미 다문화 사회에 산다. 이주민들을 위해 모국에서 수입한 물품을 파는 전문점과 식료품점도 많다. 그런 곳들이 해당 지역의 브랜드 제품 패키지를 탐구하기 좋은 보고寶庫가 된다.

- 지인 중에 해당 지역 출신이 있는가? 있다면 그들을 문화자문으로 삼는다. 문화자문은 언어 해석을 돕고 유용한 배경 설명을 제공한다.

- 해당 지역의 지리, 역사, 기후, 인구, 언어, 종교 등을 전반적으로 파악한다.

- 그곳의 유통 환경은 어떠한가? 체인점, 슈퍼마켓, 온라인 쇼핑몰, 편의점, 구멍가게 등 유통 경로는 얼마나 다양한가?

- 소비자/사용자는 누구인가? 실 구매자는 누구인가? 이 질문은 해당 지역의 성역할과 깊은 연관이 있다. 도시 생활자의 쇼핑 습관과 시골 사람들의 쇼핑 습관은 어떻게 다른가?

- 소비자의 라이프스타일은 어떠한가? 그들의 니즈, 욕망, 소망은 무엇인가?

- 그곳의 브랜드 디자인은 어떠한가? 그래픽디자인 등, 시각적 커뮤니케이션에서 문화적 특색이 감지되는가?

- 식품 브랜드를 디자인한다면 그곳의 음식 문화도 탐구해야 한다. 그곳의 전통 음식은 무엇인가? 누가, 언제, 어떻게 먹는가?

다음의 절차를 밟는 것도 유용하다.

- **시각적 커뮤니케이션 상세 분석.** 경쟁 브랜드의 시각적 요소들을 분석해서(6장 226쪽 '비주얼 오디트' 참조) 미학 뒤에 숨은 의미를 파악한다.

- **디자인 방향 도출.** 분석 결과를 종합해서 디자인 방향, 즉 브랜드 전략을 수립한다. 디자인에 어떤 시각 언어를 사용할지 결정한다.

- **비주얼 방향 도출.** 영감을 주는 이미지들을 크리에이티브 프로세스의 길잡이로 삼는다. 디자인에 적절한 미학이 사용되도록 돕는 효과가 있다. 영감을 주는 것이라면 무엇이든—서체, 컬러, 그림 등—가리지 않고 활용한다.

국경을 넘으면 어감도 달라진다

프레타망제Pret A Manger는 양질의 식사를 신속히 제공한다는 신개념 패스트푸드점이다. 미리 조리해 용기에 담아놓은 음식을 진열대에서 가져다 계산만 하면 된다. 이 체인은 영국에서 엄청난 성공을 거뒀다. 프랑스어 프레타망제(기성식품이라는 뜻)가 영국 사람들에게 주는 인상은 중립적이다. 프랑스 요리를 떠오르게 해서 심지어 긍정적이다. 실제로 이 브랜드가 추구하는 스타일리시함이나

고급스러움과 잘 통한다. 하지만 막상 프랑스로 넘어가면 이야기가 달라진다. 프랑스인에게는 프레타망제라는 이름이 저급 식품을, 그야말로 패스트푸드를 의미할 위험이 높다.

영어는 수세기에 걸쳐 여러 언어권에서 수많은 단어와 표현이 들어와 만들어졌다. 그러다보니, 영국 사람들은 본인이 외래어의 의미에 훤하다고 생각하기 쉽다. 하지만 그런 추정은 금물이다. 사실로 검증하기 전까지는 어느 것도 안다고 넘겨짚지 말자!

프레타망제 샌드위치 체인은 영국에서 크게
성공했다. 프랑스어 이름이 유럽 본토의 격조
있는 요리 문화를 넌지시 내비치기 때문이다.
이 작명법은 프레타망제 브랜드가 시내
번화가에서 스타일리시하고 섹시한 존재로
자리 잡는 데 일조했다.

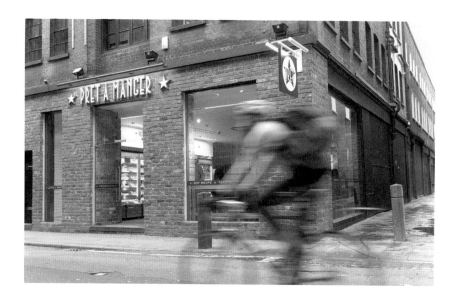

Tips & Tricks

리서치를 진행하고 서로 피드백을 구하며 문화적 미학을 논하
는 학생 중심의 인터넷 포럼이 여럿 있다. 시간을 내서 이런 사
이트들을 검색하는 것도 좋은 방법이다. 종종 금쪽같은 정보
가 떨어진다. 정말로 운이 좋으면 여기서 기초 조사에 해당하
는 작업을 상당량 해결할 수도 있다. 그중 몇 군데를 소개한다.
www.creativeroots.org
twitter.com/creativeroots
www.australiaproject.com/reference.html
www.designmadeingermany.de
www.packagingoftheworld.com

리브랜딩

..

리브랜딩이란?
..
리브랜딩은 기성 브랜드의 브랜드명, 용어, 심벌, 디자인 등을 일부 또는 모두 재창조하는 것을 말한다. 재창조의 목적은 시장에서 또는 소비자의 마음에서, 경쟁 제품과 차별점을 갖거나 전혀 새로운 포지션을 선점하기 위해서다.

리브랜딩의 이유
..
첨단 기술 제품부터 여객 서비스에 이르기까지 세상 모든 브랜드의 과제는 시장 요구와 소비 유행에 부응해서 지속적으로 제품 제안을 개선하고 서비스를 향상하는 것이다. 브랜드는 만들어놓으면 끝이 아니다. 끝없이 제품/서비스를 증강하는 모습을 보이고 끝없이 경쟁 우위를 다퉈야 한다.

기업은 BI를 통해 시장에 접근하고, 소비자에게 인식된다. 따라서 브랜드가 기업이 현재 추구하는 가치를 제대로 반영하고 있는지 정기적으로 검토할 필요가 있다. 검토 결과가 부정적이라면 해당 제품/서비스는 리브랜딩을 요한다. 다시 말해, 새로운 기업 전략, 새로운 제품군, 타깃 소비자 변경을 반영하고, 변화하는 시장과 사회문화적 트렌드에 대응하기 위해서 리브랜딩이 요구된다.

리브랜딩 디자인 프로세스
..
대개 브랜딩 전략이 달라지면 리브랜딩에 들어간다. 리브랜딩은 로

고, 브랜드명, 이미지, 마케팅 전략, 광고 테마의 근본적인 변경을 수반하는 경우가 많다. 리브랜딩은 일반적으로 브랜드 리포지셔닝을 목표한다.

리서치 수행

- **브랜드 역사.** 해당 브랜드에 대해 최대한 많이 알아낸다. 언제 처음 생산되었나? 창업자, 발명자는 누구인가? 타깃 오디언스는? 판매 경로는?

- **브랜드 이력 분석.** 이 브랜드는 세월이 흐르며 어떤 변화를 거쳤나? 브랜드의 이미지들을 찾아 나열하고 디자인이 달라진 시점도 함께 표시해서 브랜드 변천사를 시각 자료로 만든다.

- **시장 분석.** 브랜드의 현재 시장 포지션은? 어느 시장에 속해 있으며 누가 소비자인가? 사람들은 이 브랜드를 어떻게 생각하는가? (직접 물어본다!)

- **브랜드 비주얼 분석.** 현재 디자인을 요소별로 해체해서 거기 쓰인 그래픽 커뮤니케이션 툴들—컬러, 폰트, 로고 디자인, 스타일 등—을 알아본다. 현재 디자인의 강점과 약점은 무엇인가?

다음에는 리서치 결과를 종합해서 브랜드의 문제점을 파악한다.

전략 개발

이제는 구체적 리브랜딩 방안을 모색한다. BI 포지션과 디자인을 어떻게 조정해야 소비자에게 보다 효과적으로 접근할 수 있을지 강구한다. 다음은 리브랜딩의 전략적 방향 설정을 위한 고려사항이다.

기업이 디자인 대행사에 발주하는 프로젝트
중에는 없던 브랜드를 만들어내는 일보다 기존
제품/서비스의 리브랜딩이 더 많다. 따라서
디자이너에게 리브랜딩 역량은 매우 중요하다.

- 브랜드가 다른 소비자에게도 통할까?

- 브랜드가 다른 시장에서도 통할까? 예를 들어 럭셔리
 제품으로, 또는 일상 필수품으로 시장 포지션을 바꿀 수
 있을까?

- 브랜드명 변경이 필요한가? (리브랜딩에 브랜드명 변경이
 필수는 아니다. 하지만 현재의 브랜드명이 앞으로 전달하고자
 하는 BI와 맞지 않는다면 브랜드명 변경을 고려한다.)

- 슬로건을 바꾸는 것이 브랜드 커뮤니케이션에 도움이 되는가?

결론: 리브랜딩 전략 수립

리서치 결과를 종합해서 현 브랜드의 개선점을 파악했고 전략적
고려사항에 대한 답도 나왔다면, 이제 그것을 토대로 리브랜딩 전
략을 수립한다. 리브랜딩 전략은 크리에이티브 프로세스의 나침반
과 길잡이 역할을 한다. 리브랜딩 전략은 다음 내용을 포함한다.

- 재탄생한 브랜드의 타깃 소비자 정의

- 타깃 소비자가 해당 제품/서비스를 구매하거나 이용할 이유

- 보이스톤과 개성

- 시장 포지션

- 주요 경쟁 브랜드, 차별화 요소, 경쟁 우위 요소

- USP

루코제이드Lucozade

..

루코제이드는 1927년 영국 제약 회사 글락소스미스클라인이 글
루코제이드Glucozade라는 이름으로 처음 출시했다. 당시에는 감기
같은 가벼운 병증을 앓는 사람에게 포도당을 공급하는 원기회복
용 건강음료였다. 상큼한 맛과 금색 패키지와 포도당시럽의 결합
은 성공적이었고, 얼마 지나지 않아 전국적으로 팔리는 음료가 되
었다.

　이 음료는 1929년에 루코제이드로 이름을 변경했다. '루코제이
드는 회복을 돕는다Lucozade aids recovery'라는 슬로건은 그 자체로
브랜드의 USP였다. 음료를 커다란 유리병에 담고 노란색 셀로판지
에 싸서 팔았는데, 이 패키지 디자인이 이후 50년 동안 별다른 변화
없이 유지됐다.

　1980년대 들어 건강관리와 신체단련에 대한 소비자 욕망이 새
롭게 부상하면서 시장이 여기에 반응하기 시작했다. 헤드밴드를
두르고 조깅하는 사람들의 시대가 왔고, 나이키 같은 브랜드들이
뜨면서 보통사람들을 위한 스타일리시한 스포츠 용품들이 시장
에 쏟아져 나왔다. 새롭게 열린 스포츠&피트니스 시장은 루코제
이드에게 시장 포지션을 바꿀 더없이 완벽한 기회를 제공했다. 회
복기 환자를 위해 조제한 음료에서 건강한 사람을 위해 설계한 에
너지 음료, 이른바 '강장음료'로 새로이 자리매김할 절호의 찬스였
다. 올림픽 10종 경기 금메달리스트 데일리 톰슨Daley Thompson이 리
브랜딩한 루코제이드의 광고 모델이 되었고, 기존 유리병은 플라스

틱으로 바뀌었다.

1990년 루코제이드 브랜드는 아이소토닉 스포츠 드링크*인 루코제이드 스포츠를 출시해서 브랜드 다각화를 노렸다. 루코제이드 스포츠의 발매로 브랜드 가치는 순수 스포츠맨의 가치에 한걸음 가까워졌고, 브랜드 약속은 '갈증을 잡는다, 신속하게Get to your thirst, fast'로 진화했다. 루코제이드 스포츠는 영국육상연맹과 프리미어리그와 스폰서십 계약을 맺어 최초의 스포츠 스폰서 브랜드가 되었고, 마이클 오언과 조니 윌킨슨 같은 영국의 스타 선수들을 계속해서 광고 모델로 기용했다.

여기까지도 시작에 불과했다. 루코제이드 브랜드의 최대 리포지셔닝은 1996년에 있었다. 루코제이드 에너지의 대대적 재발매를 계기로 USP 변경 작업이 있었는데, 이때 로고와 광고뿐 아니라 용기도 새로 설계했다. 인체공학적 굴곡과 경량 플라스틱 소재로 무장한 용기는 루코제이드 에너지 브랜드를 스포츠 세계의 일부로, 스포츠에 몰입하는 사람들의 준비물로 홍보한다.

한편 2003년에 발매된 루코제이드 스포츠 하이드로 액티브는 타깃 시장을 한층 구체적으로 정의했다. 규칙적으로 운동하거나 헬스클럽에 다니는 사람들의 피트니스 워터로 포지션한 것이다. 루코제이드 스포츠 브랜드는 이렇게 라이프스타일 변화에 맞춰 새로운 시장을 창출하고, 현대인의 활동성을 반영하는 브랜드 전통을 이어갔다.

* 스포츠 음료는 탄수화물 농도가 혈액과 비슷한 아이소토닉Isotonic 계열, 탄수화물 농도가 낮은 하이포토닉Hypotonic 계열, 탄수화물 농도가 높은 하이퍼토닉Hypertonic 계열로 나뉜다.

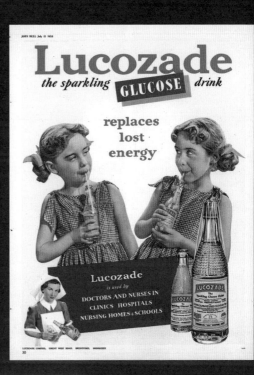

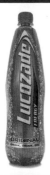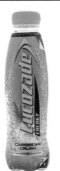

1920년대 후반 발매 당시 루코제이드의
브랜드 약속은 '잃어버린 에너지 보충'이었다.
커다란 유리병을 노란색 셀로판지로 감싼
초창기 패키지 디자인은 1980년대까지
큰 변화 없이 이어졌다.

지금의 독특한 용기 디자인은 루코제이드
브랜드가 원래의 BI와 시장 포지션에서
얼마나 멀리 진화해 왔는지 단적으로
보여준다. 혁명적 리브랜딩의 멋진 사례다.

트렌드 예측과 분석

..

트렌드 예측, 또는 미래 예측은 사회 변화를 추적하는 조사방법론이다. 조사 대상은 기술 변화, 유행, 사회윤리, 소비자 행동을 망라한다. 결과물은 보통 통계 자료나 시장 분석의 형태를 취한다. 조사 목적은 현상에서 패턴이나 트렌드를 잡아내는 것이다.

1990년대 초에 완전히 새로운 유형의 트렌드 분석 방법이 대두했다. 소비자가 직접 쿨헌터Coolhunter, 유행 사냥꾼가 되어 시장 변화를 관찰하고, 기업은 이들을 시장 조사단으로 활용하는 방법이다. 이 혁신적 미래 예측 방법을 '쿨헌팅'이라고 한다. 쿨헌터의 주 무대는 패션 분야였지만, 새로운 문화 트렌드를 읽어내고 예측하는 이들의 활약이 차츰 디자인의 전 분야로 확대되고 있다. 또한 대다수 쿨헌터들이 블로깅과 소셜미디어를 통해 최신 시장 정보를 시시각각 업데이트하며 영향력을 과시한다.

　대기업을 대상으로 쿨헌팅 서비스를 제공하는 업체들도 있다. 이들은 심도 있는 조사를 수행해서 그 결과를 시장 동향 보고서 형태로 엮는다. 업계 관계자들이 보고서들을 구매하는데, 디자인 대행사들도 주 구매자다. 혁신적 크리에이티브 전략을 찾는 브랜드 매니저와 디자이너에게 이런 유형의 리서치는 매우 귀중한 정보원이 된다.

브랜드 실패

..

이 책은 브랜드를 성공적으로 디자인하는 방법에 집중한다. 하지만 때로는 실패의 역사를 검토하는 것도 유용한 통찰을 제공한다. 브랜드 괴담을 괴담으로 넘기지 말고 이면의 실패 요인들을 들여다보자.

실패의 길목
..................

사고 다발 지점은 크게 세 가지다. 없던 브랜드를 새로 만들 때, 시장에서 이미 성공한 브랜드가 변화를 꾀할 때, 브랜드 확장을 도모할 때.

엇나간 짐작
................

신생 브랜드 실패 사례 중 하나가 반려동물용 생수였다. 21세기 들어 생수 시장이 광폭 성장세를 보이는 가운데, 반려동물을 자식처럼 여기는 사람들을 위한 반려동물용품 시장도 급성장했다. 이 두 가지를 결합한 반려동물 전용 생수 발매는 그리 이상해보이지 않았다. 적어도 '목마른 냥이!Thirsty Cat!'와 '목마른 멍이!Thirsty Dog!'를 만든 업체는 그렇게 생각했다. 입맛이 까다로운 동물조차 반할 '바삭한 소고기 맛'과 '톡 쏘는 생선 맛'으로 발매했음에도 이 브랜드는 인기를 얻지 못했다.

큰 브랜드, 큰 실패

코카콜라처럼 리서치와 크리에이티브 양면에서 막강 파워 군단을 거느린 거대브랜드가 브랜딩에서 끔찍한 실책을 범한다는 것은 좀처럼 상상하기 어렵다. 1970년대부터 여러 소프트드링크 업체들이 약진함에 따라 코카콜라는 치열한 시장 경쟁에 직면했다. 업계 1위 자리를 고수하기 위해서 코카콜라는 결국 1985년, 99년간 고수해 온 클래식 콜라의 제조를 중단하고 새로운 맛의 '뉴 코크New Coke'를 내놓았다. 브랜드를 현대화하고 신세대 소비자와 교감하겠다는 취지였다. 하지만 정든 음료를 잃은 대중의 분노는 엄청났다. 코카콜라는 서둘러 오리지널 제조법을 도로 적용한 '코카콜라 클래식'을 재발매해야 했다.

너무 많이 나갔다

브랜드 확장은 새롭게 시장을 개척하거나 현 시장에서 점유율을 늘리는 좋은 방법이다. 하지만 시장에 새로운 제안을 내놓을 때는 매우 신중해야 한다. 헤어용품 브랜드 클레롤Clairol의 경우처럼 소비자에게 혼란을 초래할 수도 있기 때문이다. 클레롤은 1979년 '터치 오브 요구르트 샴푸'를 출시했지만 시장의 호응을 얻지 못했다. 샴푸 용기에 '샴푸'보다 '요구르트'가 더 두드러졌고, 소비자는 이것을 먹어야할지 머리에 발라야할지 아리송할 따름이었다.

큰 브랜드가 망하는 이유는?

맥도널드, 디즈니, 하인즈 같은 브랜드들은 수세대 동안 부동의 업계 1위 자리를 지켰다. 하지만 이것은 매우 드문 경우다. 세계 시장을 주름잡는 톱 브랜드라고 해도 대개는 길어야 한 세대 동안 최고의 자리를 누릴 뿐이다.

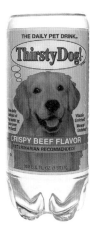

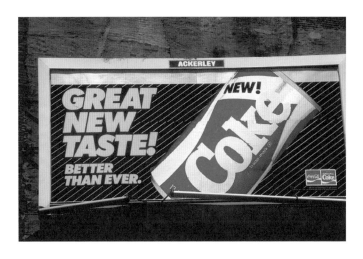

타깃 소비자의 니즈를 파악하는 것이 브랜딩 성공의
제1원칙이다. 불행히도 반려인들이 반려동물 전용
생수를 살 필요는 느끼지 못하는 것으로 드러났다.
소비자가 다른 제품이 아닌 자사 제품을 사는
이유를 분명히 아는 것도 브랜드의 성공을 지속하는
비결이다. 브랜드에 변화를 주거나 리브랜딩을
시도하다가 자칫 기존 소비자 기반과 소원해질 수도
있다. 이런 사태는 반드시 피해야 한다.

거대 브랜드가 실패하는 몇 가지 전형적인 이유를 소개하면 다음과 같다.

- **브랜드 자부심.** 소비자에 대한, 그리고 시장에 대한 자신의 중요성을 과대평가한다.

- **브랜드 기억 상실.** 시간이 흐르면서 기업이 자신이 누구인지, 내가 나타내는 것이 무엇인지 망각한다.

- **브랜드 과대망상.** 자신의 힘을 과대평가하는 브랜드는 무작정 많은 서비스와 제품과 타깃 소비자로 영역을 확장하다가 결국 감당 못하는 정도에 이르고 만다.

- **브랜드 피로.** 시간이 흐르면서 기업이 브랜드 관리를 소홀히 한다. 또는 브랜드는 주기적 관심을 요한다는 것을 잊는다. 결과적으로 브랜드가 낙후되고 경쟁력을 잃는다.

- **브랜드 사기.** 현대의 소비자는 미디어와 압력단체를 통해 브랜드를 철저한 조사에 붙일 수 있다. 또한 인터넷 기반 커뮤니케이션의 신속성과 파급력은 소비자에게 약속을 지키지 않는 브랜드를 벌주고 심지어 파괴할 수 있는 힘을 부여했다.

- **브랜드 노후화.** 첨단 테크놀로지와 소비자 구매 습관 변화가 브랜드의 시장 점유율에 엄청난 변수로 작용한다. 이것을 모르는 브랜드는 결국 시대에 뒤떨어진다.

- **브랜드 염려증.** 브랜드가 디자인 또는 커뮤니케이션에 확신을 갖지 못하고 디자인을 자주 변경하면 소비자는 혼란스럽고 브랜드는 정체성을 잃는다.

브랜드 윤리

1장에서 살폈듯 브랜드의 역사는 길고 복잡하다. 하지만 과거 어
느 사회에서도 브랜딩이 지금처럼 득세했던 적은 없었다. 오늘날 브
랜드는 인간 생활의 모든 면에 만연해 있다. 우리가 먹고 마시는 것
부터 입고 쓰는 것, 개성 표출부터 라이프스타일 구축까지 브랜드
없이는 생각하기 어렵다. 브랜딩은 대중문화 영역을 넘어 정치적 영
역까지 진출했다. 브랜딩은 더 이상 제품 차별화 수단에 그치지 않
는다. 브랜드 자체가 문화 아이콘이 됐다.

브랜딩이라는 커뮤니케이션 방법이 가지는 유용성과 수익성은
지난 50년 동안 넘치게 증명됐다. 세계적 슈퍼 브랜드는 한 국가의
국민총생산에 맞먹는 수익을 낼 정도다. 이제 브랜딩의 궁극적 목
적은 시장 장악과 경쟁 제거가 되었다. 첫째도 시장점유율, 둘째도
시장점유율인 이 무자비한 싸움판에서 도덕적 이슈는 여러 고려
사항 중 최하위로 밀리기 일쑤였다. 성공한 브랜드일수록 윤리적
으로 의심스러운 브랜딩 전략을 쓰고 있을 가능성이 높다. 광고가
이를 단적으로 보여준다. 광고 메시지의 99%가 '과소비' 또는 '쇼핑
중독'의 소비지상주의를 표방하고 부추긴다. 그럼 소비자는 작금
의 상황에 행복할까? 아니면 다른 접근방식이 필요하다는 문제의
식이 있을까?

캐나다 작가 나오미 클라인Naomi Klein의 1999년 저서 〈노 로고
No Logo〉는 반反세계화, 반反브랜딩 운동의 바이블이라는 평을 듣
는다. 클라인은 이 책에서 기업 패권과 거기 맞선 시민운동가들의

투쟁을 해부하면서, 당시 싹트기 시작한 문화운동들도 소개했다. 그중에는 반소비주의 잡지 〈애드버스터스Adbusters〉와 문화훼방운동Culture-jamming도 있었고, 반자본주의 단체 '거리되찾기Reclaim the Streets'도 있었다. 또한 맥도널드의 평판에 엄청난 손상을 입혔던 맥도널드 명예훼손 소송, 이른바 '맥라이블 소송McLibel trial'도 다뤘다.

무명의 시민이 거대기업과 맞붙은 다윗과 골리앗의 싸움으로 주목 받았던 맥라이블 소송은 영국 역사상 가장 오래 진행된 재판으로도 유명하다. 1980년대 후반 런던의 환경운동가 헬렌 스틸Helen Steel과 데이브 모리스Dave Morris가 맥도널드를 비난하는 유인물을 배포하다가 맥도널드로부터 명예훼손 혐의로 피소됐다. 1997년 영국 법원은 스틸과 모리스의 혐의를 인정하고 맥도널드의 손을 들어주었지만*, 두 사람의 주장 중 많은 부분(사람들을 호도하는 광고 내용, 고기를 제공하는 동물에 대한 잔혹 행위, 저임금 노동 착취, 몸에 해로운 고지방 식품 판매 등의 이슈들)은 사실이라는 판결을 내렸다.

1990년대의 소비문화에 반기를 든 사람이 클라인만은 아니었다. 현대 사회와 신세계질서를 비판하는 진보 지식인 진영에는 언어학자이자 철학자 노엄 촘스키와, 1999년에 〈질주하는 세계Runaway World〉를 발표하고 2001년에 〈온 디 에지On the Edge〉를 편집한 사회학자 앤서니 기든스도 있었다. 두 책 모두 현대 자본주의가 사람들의 일상생활에 미치는 영향을 파헤치고 자본주의와 사회통합, 자본주의와 사회정의가 양립할 가능성에 의문을 제기했다.

기업 윤리를 브랜드 전략의 성장 동인으로 삼을 방법은 없을까?

* 스틸과 모리스는 동등한 재판 기회를 얻지 못했다는 이유를 들어 유럽인권재판소에 영국정부를 고소했고, 유럽인권재판소는 마침내 2005년 두 사람에게 승소 판결을 내렸다.

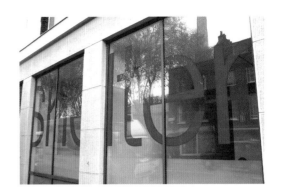

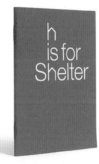

home share
hope change
here sheltered
have wish
hideaway children

자선단체들은 길거리 행사, DM, 가슴
뭉클한 포스터 등 여러 방법으로 우리의
기부를 촉구한다. 시각적 자극으로
사람들의 행동을 이끌어내는 점에 있어서는
이들 만한 전문가가 없다. 이들이 거둔
성공은 상당 부분 훌륭한 브랜딩과 강력한
커뮤니케이션 덕분이다.
런던의 디자인 대행사 존슨 뱅크스Johnson
Banks가 영국 자선단체 '셸터'를 위해 창출한
BI는 셸터의 이미지 쇄신과 후원자 확충에
크게 기여했다.

디자이너가 고려해야 할 윤리 이슈는 무엇일까? 딱 부러지게 답하기란 쉽지 않다. 윤리와 합법성을 구분하는 것도 쉽지 않다. 거기다 가치와 덕목은 개인과 조직과 문화에 따라 달라지고, 시간이 흐르면서도 달라진다. 브랜드가 이런 혼탁한 물에 발을 담가야 할 이유가 있을까? 있다. 그 궁극적 이유는 이것이다. 윤리적 브랜드 전략은 기업의 평판을 드높이는 반면, 비윤리적 기업 행동은 브랜드가 공들여 쌓은 무형의 자산에 심각한 손상을 입히는 것은 물론 완전히 파괴해버릴 수도 있기 때문이다. 세상을 떠들썩하게 했던 기업들의 스캔들을 생각해보라.

악명 높은 사례 중 하나가 1970년대에 있었던 네슬레의 분유 스캔들이다. 당시 네슬레는 유아용 조제분유 부문의 강자였는데, 선진국에서 판매량이 감소하자 판촉의 일환으로 간호사들을 내세워 개발도상국의 가난한 엄마들에게 유아용 조제분유를 무상 공급했다. 이후 세계보건기구WHO는 개발도상국에서 네슬레의 분유를 먹은 어린이들의 사망률이 모유를 먹은 어린이들의 사망률보다 5배에서 10배 높다는 것을 발견했다. 네슬레는 수유기의 엄마들에게 무료 샘플을 장기간 지급해서 아기에게 모유 대신 분유를 먹이도록 유도했다. 그러다 젖이 마른 엄마들은 나중에는 전적으로 분유에 의지할 수밖에 없었다. 하지만 대다수는 분유 값을 감당하지 못하고 분유를 묽게 타서 먹이거나 적게 먹였고, 이는 어린이 영양 결핍으로 이어졌다. 더구나 가루 분유를 타 먹이려면 깨끗한 물이 필요한데, 판촉 대상 지역은 대부분 위생적 식수 공급이 여의치 않은 곳이라는 점도 고려되지 않았고, 이에 대한 교육도 미비했다. 결국 오염된 물에 탄 분유를 먹은 아기들이 무수히 죽어갔다.

그럼 오늘날의 브랜드들은 전보다 깨어 있고, 윤리적이고, 소비자 니즈와 여건을 존중하고 있을까? 소비자 보호 운동가 마틴 린

드스트롬Martin Lindstrom은 최근작 〈누가 내 지갑을 조종하는가
Brandwashed〉에서 기업들이 우리를 우리의 돈과 갈라놓기 위해 고
안한 여러 심리적 수법과 농간들을 폭로한다. 또한 본인의 출판물
과 웹사이트를 통해서 윤리가 브랜드 전략의 핵심 동인이 될 수 있
음을 입증하고, 기업과 디자이너가 유념할 이슈들을 제시하는 캠
페인을 전개했다. 이 캠페인은 2,000명 이상의 소비자가 참여한 여
론 조사와 투표를 거쳐 '소셜미디어 시대의 기업들을 위한 새로운
윤리 가이드라인The New Ethical Guideline for Companies of the Social Media
Age'을 낳았다. 이 가이드라인은 소비자가 기업에게 바라는 10가지
윤리 규범이다. 내용은 다음과 같다.

- 자신의 자녀에게 하지 않을 일을 다른 아이들에게 하지 않는다.
 자신의 가족친지에게 하지 않을 일을 소비자에게 하지 않는다.

- 프로모션을 개시하거나 제품/서비스를 출시하기 전에 마지막
 단계로 항상 타깃 소비자 그룹으로부터 '윤리' 승인을 받는다.
 독립적 소비자 패널(타깃 오디언스의 대표자 모임)에게 제품에
 대한 인식과 실제를 밝힌다. 소비자에게 최종 결정권을 준다.

- 인식이 실제와 같아지게 한다. 솔깃한 인식을 만들어내는 것이
 기업의 재주일지 모른다. 하지만 인식은 현실에 필적해야 한다.
 둘 사이에 괴리가 있다면 반드시 둘 중 하나를 조정해서 둘이
 조화를 이루게 한다.

- 100% 투명하라. 다시 말해 100%! 소비자는 기업이 자신에
 대해 무엇을 알고 있는지 알 권리가 있다. 기업은 소비자에게
 소비자 정보의 용처를 명백히 밝혀야 한다. 소비자가
 원치 않을 때는 정보 이용을 막을 수 있는 정당하고 용이한
 방법이 있어야 한다.

- 어떤 제품/서비스든 부정적인 면이 있기 마련이다. 부정적인 면을 숨기지 않는다. 있는 그대로 시장에 말한다. 숨김없고 솔직한 태도를 취하고, 알아듣기 쉬운 말로 전한다.

- 유명인을 이용한 홍보와 추천은 내용이 반드시 사실이어야 한다. 지어내지 않는다.

- 사용 기한이 자체 설정되어 있는 제품인가? 그렇다면 그것을 숨기지 않는다. 가시적이고, 뚜렷하고, 쉽게 이해할 수 있는 방법으로 밝힌다.

- 아이들 사이의 또래집단압박Peer Pressure, 남들이 하니까 나도 해야 한다는 사회적 압력을 마케팅에 이용하지 않는다.

- 브랜드가 환경에 미치는 영향(탄소 배출량, 지속가능성 이슈 등)을 솔직하고 투명하게 공개한다.

- 광고나 패키지에 삽입하는 법률상 의무 조항이나 경고 문구를 숨기거나 복잡하게 만들지 않는다. 패키지상의 광고 메시지와 똑같이 간단명료하고 이해하기 쉬운 언어로 표현되어야 한다.

그래픽디자이너는 정보와 이해 사이에 다리를 놓는 사람이다. 우리의 경험세계의 대부분—우리가 사는 공간, 소비하는 제품, TV와 컴퓨터로 접하는 미디어—은 디자인 산물이다. 환경적, 사회적 변화가 전례 없는 속도와 규모로 일어나는 이 시대에 디자이너의 책임은 더욱 커진다. 지속가능성 없는 소비를 부추기는 속임수를 끝없이 만들어내며 살 수도 있고, 사회적 병폐의 해결책을 강구하는 일에 참여할 수도 있다.

일이라고 다 같은 일이 아니다. 디자이너에게도 꼭 맡고 싶은 일감이 있는가하면 가급적 피하고 싶은 일도 있다. 예를 들면 이렇다. 극우 정당을 위한 선거 포스터를 만들고 싶을까? 개발도상국에서

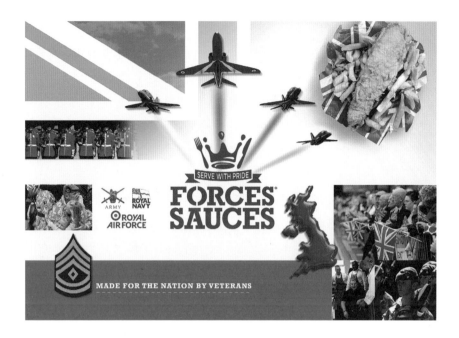

영국의 재향군인 지원 단체인 스톨이 2009년
프리미엄 소스 브랜드 포스 소스를 출시했다.
디자인 대행사 블루말린Bluemarlin이 포스
소스의 BI 작업을 맡았고, 기업가적 패기와 자선
정신을 훌륭히 결합한 디자인 결과물을 통해
국가유공자들에게 보답하는 쉽고 실용적인
방법을 제안했다. 브랜딩 스킬과 가치 있는
취지가 만난 좋은 사례라고 할 수 있다.

어린이 노동 착취를 일삼는 패션 브랜드나 무기 딜러의 웹사이트를 디자인하고 싶을까? 물론 결정은 디자이너 개인의 몫이다. 각자의 도덕관념과 신념체계에 따라 결정하면 된다. 프리랜서 디자이너 믹키 기번스Mickey Gibbons의 경우는 일에 윤리적 한계선을 긋게 된 계기가 개발도상국에 제품 출시를 앞둔 세계적 담배 브랜드로부터 광고 제작을 의뢰 받았을 때였다.

케케묵은 아메리칸드림을 이상화한 이미지를 내세워 아프리카와 아시아의 젊은 남녀에게 흡연을 조장하는 일이었다. 마음이 불편했다. 나는 그 일을 거절했다. (…) 이후 그 브랜드는 두 번 다시 내게 일을 의뢰하지 않았다. 하지만 디자이너로서 내 스킬을 타깃 오디언스의 건강을 해치고 심하면 죽음을 재촉하는 일보다는 좋은 용도에 쓴다는 점에서 위로를 얻는다. 이 선택으로 벌이가 줄어든다 해도 마음이 불편한 것보다는 낫다.

대개의 디자이너는 윤리적 목표를 지향하는 브랜드와 일할 기회를 바란다. 이런 기회는 가치 있는 크리에이티브 과제가 되는 동시에 개인적 뿌듯함을 안겨준다. 디자인 대행사 블루말린 런던도 이런 기회를 누렸다. 병이나 장애가 있는 남녀 퇴역 군인의 재활을 지원하는 자선단체 스톨Stoll을 위한 브랜드 창조 임무가 떨어졌다. 디자인팀에게 주어진 과제는 밥 바렛Bob Barrett이 만든 포스 소스라는 소스 브랜드를 디자인하는 것이었다. 젊은 날 근위기병대에 복무했던 바렛은 다른 퇴역군인들과 함께 런던 축구경기장에서 햄버거를 팔았고, 판매 수익금으로 어려울 때 도움을 받았던 스톨을 후원해왔다. 소비자가 포스 소스를 한 병 살 때마다 최소 6펜스가 영국재향군인회와 스톨에게 간다.

디자이너의 결정

직업인이 신념에 어긋난다고 일을 거절하는 것은 언제나 어려운 일이다. 하지만 의식 있는 디자이너가 더 나은 디자이너가 된다. 개인적으로 어려운 결정을 내려야 할 때, 의뢰받은 일의 성격을 숙지한 후 스스로에게 다음의 두 가지 질문을 던져 보자.

1. 내가 하는 일이 다른 사람들을 해치는 일인가?
 디자이너에게는 목적에 충실한 제품과 브랜드를 디자인할 책임이 있다. 하지만 브랜드의 소비가 세상에, 사람과 환경 모두에 영향을 미칠 수 있다는 점을 잊지 말아야 한다.

2. 나는 정직한 메시지를 전달하고 있는가? 유익함, 독창성, 친환경성 등을 약속하는 기업들은 매우 많다. 하지만 정말 그런가? 이 브랜드는 약속을 지킬 것인가?

만약 첫 번째 질문의 답이 '그렇다'이고 두 번째 질문의 답이 '아니다'라면, 내가 이 프로젝트에 계속 참여할 이유를 심각하게 고민할 필요가 있다.

성공적 조판을 위해서는 그리드와 직선이
필요하다. 그리드 위에 서체를 배치하고,
직선으로 텍스트의 기준선을 잡는다.
브랜딩 디자인 프로세스도 이와 다르지
않다. 시스템과 원칙을 필요로 한다. 혁신적
아이디어를 구현하고 결과물의 전문성을
확보하기 위해서 꼭 필요한 것들이다.

디자인
프로세스

브랜딩을 직관적으로 접근하는
방식에는 문제가 있다.
그래서 디자인 업계는 디자인 프로세스라는
표준화 공정을 개발한다.

디자인의 신이 오셨다고 해도

브리프를 접하자마자 최종 결과물이 머리에 딱 떠오를 때가 있다. 실제로 이런 일이 심심찮게 일어난다. 그럴 때 우리가 할 일은 머릿속에 떠오른 이미지를 후다닥 스케치해서 약간의 컴퓨터 렌더링을 가하는 것뿐이다. 정말 그럴까? 그러면 일이 끝나는 걸까? 이런 식의 본능적, 직관적 접근법에는 두 가지 문제가 있다. 첫째, 이렇게 나온 결과물은 자동반사적 반응에 불과한 경우가 많다. 우리가 평소 마음에 묻어두었던 한정된 수의 심상 중 하나가 튀어나온 것에 불과하다. 둘째, 현실 세계의 심의 과정을 거치지 않았다. 디자이너는 고객사(또는 상사 또는 교수)에게 자신의 아이디어가 브리프를 충족하고 일정과 예산에 합당하다는 것을 증명해야 한다.

이 때문에 디자인 업계는 직관에 의존하는 대신 디자인 프로세스라는 일종의 표준화 공정을 개발했다. 이 프로세스는 디자이너가 합리적 일정 내에 최대한 혁신적이고 창의적인 결과를 내도록 지원하는 틀과 밑천이 된다. 이번 장에서는 이 디자인 프로세스의 체계와 편익을 전체적으로 살핀다. 프로세스를 구성하는 구체적 활동들은 이어지는 장들에 나누어 소개한다.

디자인에 왜 프로세스가 필요한가?

오래전 자신들의 이미지를 유지하고 제어하고 싶었던 기업의 소망이 '기업 아이덴티티Corporate Identity, CI'를 낳았다. 그런데 기업 경영 부문에서 잉태되고 길러진 이 개념이 거의 모든 종류의 조직체로 입양되었다. 이제는 심지어 자선단체와 미술기관도 그들을 후원하는 기업들의 전매특허였던 상업주의 야망을 공유한다. 오늘날의 디자인 대행사는 미술관, 갤러리, 출판사를 고객사 명단에 포함하고 미술과 건축부터 연극, 음악, 역사, 과학, 정치, 문학 등 각종 분야에 관여한다. 이에 따라 오늘날의 디자이너는 갖가지 비즈니스 영역을 접한다. 은행업, 보험, 제약, 제조, 유통, 자동차 산업, 스포츠, 행정 등 다양한 분야를 넘나들며 산업을 조망하는 거시적 시야가 요구된다. 동시에 미시적 안목도 발휘해야 한다. 한 기업을 위해 서로 구별되면서도 상호 연결된 다수의 BI를 창조해야 할 때도 많다. 이렇게 다각화한 요구에 일관된 품질로 대응하기 위해 대행사들은 디자인 프로세스를 결과지향적으로 정비해서 마치 과학적 방법론처럼 만들었다. 그리고 이 프로세스를 자사 홍보물과 웹사이트에 광고한다. 잠재 고객사들을 향해서, 우리는 성공을 추진하는 검증된 방법론을 보유하고 있노라 외치는 것이다.

　디자인 프로세스는 종이 위에 단정하게 직선으로 진행하는 단계들로 표현된다. 이 단계들은 어느 대행사나 대동소이하다. 하지만 이건 방법론적으로 봤을 때 이야기고, 실제 크리에이티브 접근법을 들여다보면 작업방식은 대행사마다 다르다. 예를 들어 일부

대형 대행사는 모든 고객사에 하나의 정해진 접근법을 적용한다. 이런 시스템은 시행착오를 거쳐 고안되고, 브랜드 디자인 품질과 회사 수익을 동시에 극대화하는 방향으로 설계된다. 반면 다른 대행사들은 한층 유연한 접근법을 적용해 프로젝트마다 절차를 달리 가져간다. 존슨 뱅크스가 그런 경우다. 존슨 뱅크스는 보험회사 모어댄MORE TH>N의 브랜드 창조에 처음부터 참여해서 금융 브랜드라고 해서 꼭 딱딱하고 보수적일 필요는 없다는 것을 보여주었다. 자선단체 셸터Shelter의 리브랜딩 때는 고객사를 단박에 해당 분야 선두주자로 등극시키며 자선단체에게도 브랜딩이 중요하다는 것을 입증했다.

디자인 프로세스에서 고객사의 역할

고객사는 수익성 있는 크리에이티브 결과물을 요구한다. 그리고 디자인 프로세스는 과거 어느 때보다도 고객사의 입김에 크게 영향받는다. 오늘날의 기업은 그들의 성장이 브랜드와 커뮤니케이션에 기반한다는 사실을 분명히 알고 있고, 디자인을 의뢰할 때도 자신의 방식과 생각을 고집한다. 여기에 부응해서 디자인 대행사들도 리서치와 크리에이티브 단계에 고객사를 참여시켜 브리프 작성과 목표 설정의 주체로 삼는다.

경우에 따라서는 기업이 아예 내부에 디자인 대행사를 두기도 한다. 브랜딩과 커뮤니케이션에 역점을 둔다는 의지의 표명이다. 영국의 식품 유통 업체 웨이트로즈Waitrose와 의류 유통 업체 막스 앤 스펜서에도 인하우스 디자인 대행사가 있다. 고위급 브랜드 매니저를 중심으로 인하우스 크리에이티브 팀을 꾸리는 기업도 있다.

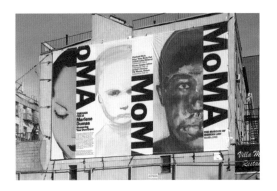

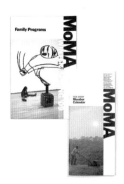

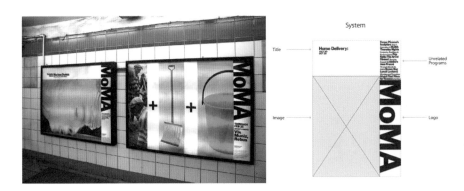

뉴욕 현대미술관은 브랜드 커뮤니케이션이
중요한 성공 요인이라는 판단 아래, 다양한
용도의 홍보물 제작을 전담할 인하우스
디자인팀을 운영한다. MoMA의 디자인팀은
펜타그램Pentagram이 디자인한 이미지와
서체를 결과물에 일관되게 적용한다.

우아하게 단순한 모어댄MORE TH>N
브랜드는 디자인 대행사 존슨 뱅크스의
작품이다. 존슨 뱅크스는 독창적이고
혁신적인 크리에이티브 작업으로
유명하다. 국제구호단체 세이브더칠드런의
BI를 창조할 때는 어린이들에게 서체를
그려보라고 하기도 했다.

디자인 프로세스의 작용

| 리서치 | > | 디자인 | > | 구현 | > | 결과물 인도 |

디자인 프로세스는 디자인 업계에서 자연 발생해 다년간 복합적 상세 방법론으로 진화했다(13단계 상세 버전은 154쪽에 있다). 위의 4단계 버전은 디자인 프로세스를 극도로 일반화한 개요라고 할 수 있다. 세계의 브랜딩 대행사들이 BI를 창조할 때 공통적으로 밟는 단계들을 간추린 것이다.

디자인 프로세스는 크리에이티브 작업을 구조화하고 체계화한다. 디자인 대행사가 고객사에게 돈이 어떻게 쓰일지 미리 보여주고, 크리에이티브 작업에 대한 쓸데없는 환상을 깨주는 기능도 한다. BI를 창조할 때 크리에이티브 작업이 어떻게 전개될지는 예측하기 어렵다. 중요한 것은 디자인 프로세스의 주요 단계들을 빠짐없이 밟는 것이다. BI가 목표에 맞는지 점검하고, 중간 결과물을 정제해 나가고, 최종 디자인이 오리지널 브리프에 부합하는지 확인한다. 이 프로세스는 없던 브랜드를 창조할 때도, 있는 브랜드를 개조할 때도 동일하다.

위의 네 단계 프로세스를 디자인 전공 과제에도 적용할 수 있다. 체계는 창의를 막지 않는다. 오히려 창의를 돕는다. 발상을 전개하고 구현할 시간과 공간을 적절히 배정하게 한다. 또한 아이디어가 바닥났을 때 문제 해결 능력을 키운다.

이해 & 발견

산출물:
데이터와 맥락

브랜드 랩
브랜드 오디트

미션 & 비전
고객 & 경험
　터치포인트
　구매 이력 & 과정
　고객 만족
주요 제품 & 서비스
문화 & 역사
비즈니스 전략
시장 환경
경쟁 상황
리서치 & 분석
　현장 방문
　관찰
　즉석 인터뷰
　설문 조사
　포커스 그룹 인터뷰

 조사 결과 보고서

분석 & 정의

산출물:
성격과 사연

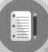

핵심 가치
브랜드 속성
강점 & 약점
기회 & 위협
미래 예측
비즈니스 카테고리
오디언스
타깃 시장
차별화 요인
경쟁 우위
　즉석 인터뷰
　설문 조사
　포커스 그룹 인터뷰

이 인포그래픽은 브랜딩 대행사
지스트 브랜즈Gist Brands의 창립자
제이슨 할스테드Jason Halstead가
고객사에게 자사 브랜딩 프로세스를
한눈에 보여주기 위해 제작한 것이다.
리서치부터 최종 디자인
결과물까지 이르는 각 단계를
일목요연하게 정리했다.

브랜드 스펙트럼^{SM *}

브랜드를 명료하게 확대하는 렌즈

포커스를 좁히면 브랜드가 강해진다

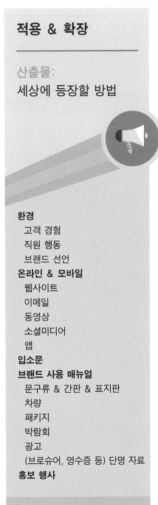

적용 & 확장

산출물:
세상에 등장할 방법

선택 & 창조

산출물:
아이덴티티와 자산

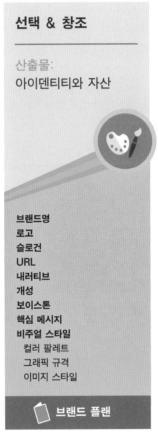

포지셔닝 & 차별화

산출물:
고유성과 가치

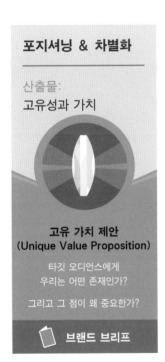

고유 가치 제안
(Unique Value Proposition)

타깃 오디언스에게
우리는 어떤 존재인가?

그리고 그 점이 왜 중요한가?

📄 **브랜드 브리프**

브랜드명
로고
슬로건
URL
내러티브
개성
보이스톤
핵심 메시지
비주얼 스타일
　컬러 팔레트
　그래픽 규격
　이미지 스타일

📄 **브랜드 플랜**

환경
　고객 경험
　직원 행동
　브랜드 선언
온라인 & 모바일
　웹사이트
　이메일
　동영상
　소셜미디어
　앱
입소문
브랜드 사용 매뉴얼
　문구류 & 간판 & 표지판
　차량
　패키지
　박람회
　광고
　(브로슈어, 영수증 등) 단명 자료
홍보 행사

gist brands

*SM은 서비스표(Service Mark)의 약자로,
상표(Trade Mark)가 상품의 식별표지라면
SM은 서비스의 식별표지다.

결과적으로 디자인 프로세스는 다음을 지원한다.

- **방향성 있는 디자인 결정들.** 최종 컨셉에 이르게 된 길을
 보여주고 정당화한다.

- **리서치의 깊이와 폭.** 시장 현황과 업계 동향에 대한 지식을
 최종 결과물을 위한 통찰로 바꾼다.

- **프로젝트 운영 능력.** 오리지널 브리프를 고수하고 예산을
 지키게 한다.

- **시간 관리.** 단계별 시간 안배를 통해 늘어지거나 쫓기는
 프로젝트를 방지해서 크리에이티브 결과물의 성공 가능성을
 높인다.

버진 애틀랜틱 항공 BI 프로젝트에서 존슨
뱅크스 디자인팀의 과제는 기존 브랜드를
어디까지 바꿀 것인지—대대적 개혁을 시도할
것인지, 아니면 기존 브랜드의 요소들을 차근히
진화시켜 나갈지—를 결정하는 것이었다.
이를 위한 첫 번째 단계는 철저한 브랜드
검토였다. 고객사가 타깃 소비자에게 주고자
하는 브랜드 이미지와 타깃 소비자가 인식하는
브랜드 이미지를 상세하게 정의했다.
디자인팀은 처음 디자인에 착수할 때부터
항공기 동체 밑면에 항공사의 이름을 대문짝만
하게 써넣어야 한다는 점에 합의했다.
항공사 BI의 요건은 무수히 많지만, 그중 하나가
갖가지 형태와 크기로 적용 가능해야 한다는
것이다. 항공사 BI는 여객기 동체를 덮어야 하고,
기내식 포장에 찍혀야 하고, 때로는 항공료 비교
사이트에 깨알 같은 로고로 떠야 한다.

virgin atlantic

virgin atlantic
upperclass

virgin atlantic
premium economy

virgin atlantic
economy

virgin atlantic
clubhouse

virgin atlantic
flyingco

virgin atlantic
flyingclub

디자인 프로세스의 단계들

일단 고객사가 디자인 대행사에 프로젝트를 발주하고 브리프를 전달하면, 시니어 디자이너들이 모여 신생 브랜드 창조를 위한 디자인 프로세스를 짠다. 이 프로세스를 구성하는 주요 단계들을 간략히 소개하면 다음과 같다.

1단계	분석
2단계	토의
3단계	디자인 플랫폼 마련
4단계	디자인팀에 브리프 전달
5단계	브레인스토밍
6단계	독자적 리서치 수행
7단계	컨셉 개발
8단계	디자인 컨셉 분석
9단계	최종 컨셉 정제
10단계	고객사 프레젠테이션
11단계	마무리/최종 디자인의 시제품 제작
12단계	테스트/시장 조사/소비자 반응 조사
13단계	최종 아트워크 전달

1단계: 분석

분석은 상세 검토와 평가를 말한다. 이 단계는 설문 조사와 근거 수집을 수반한다. 이 단계에 앞서 광범위한 소비자 조사를 수행한다. 소비자 조사의 목적과 방법은 5장에서 다루고, 제품 분석과 시장 분석은 6장에서 다룬다. 제품의 시각적 속성 분석과 업계의 마케팅 성공사례 검토도 이 단계에서 이루어진다. 분석 대상은 다음을 포함한다.

- 브랜드의 나이와 역사
- 현재의 시장 포지션
- 타깃 시장/소비자/오디언스
- 현 브랜드 속성
- 프로젝트의 전반적 목표, 기간과 기한, 예산

제약 회사 글락소스미스클라인의 '쇼퍼 사이언스 랩Shopper Science Lab'은 소비자 의사결정에 작용하는 요인들을 탐구하는 소비자 연구소다.

2단계: 토의

분석 결과와 고객사 니즈를 정리하기 위한 토의가 필요하다. 이 자리에서 디자이너들은 디자인 방향을 정하고 공유한다. 브리프에 문제를 제기하고 보완하는 기회도 된다.

3단계: 디자인 플랫폼 마련

브리프를 보다 완성된 형태로 재구성하는 단계다. 시니어 디자이너들이 분석 결과와 고객사의 요구사항을 요약한다. 이 단계는 분석 결과와 디자인 전략을 잇는 다리 역할을 한다.

4단계: 디자인팀에 브리프 전달

시니어 디자이너들이 지금까지의 발견사항을 실무 디자인팀에 전달한다. 전달 내용은 다음을 포함한다.

- 디자인 플랫폼
- 경쟁자 정보와 경쟁 환경 분석 결과
- 선행 디자인의 성공과 실패 원인 분석 결과

5단계: 브레인스토밍

집단 토론 방식으로 자유로운 아이디어 발의와 개진에 들어간다. 이 자리에서 디자이너들은 BI에 대한 인식을 공유한다. 전체적 인

식만 아니라 세부적 의견 차이도 조율한다. 디자인팀이 공유할 내용은 다음과 같다.

- 브랜드 자산(2장 68쪽 참조), 브랜드의 역사와 헤리티지
- 브랜드 개성 구축(2장 참조)에 쓸 도상학 요소들—심벌, 컬러 등—에 대한 의미론적 이해
- 프로젝트 용어 공유, 즉 브랜드의 개성과 감성적 속성에 대한 표현 통일

6단계: 독자적 리서치 수행

이번 리서치는 디자인팀이 또는 디자이너 각자가 직접 수행한다. 아직 여물지 않은 초벌 아이디어들에 정보와 영감을 더할 자료와 근거를 광범위하게 찾는다. (BI 창조를 위한 크리에이티브 프로세스는 6장에서 자세히 다룬다.)

7단계: 컨셉 개발

고객사가 제작을 요청한 모든 브랜드 요소—브랜드명, 슬로건, 로고 등—를 다양하게 구상하는 단계다. 디자인팀이 함께 하거나 디자이너 각자 수행한다. 이 단계에서 나오는 아이디어의 수는 할당한 시간과 예산에 영향을 받는데 때로 수백 개에 이른다.

섬네일 스케치

이 시점의 아이디어는 아직 초안에 불과하다. '섬네일'이란 흔히 이미지를 화면에 늘어놓기 좋게 엄지손톱 크기로 줄인 것을 말하지만, 이때의 섬네일은 재빨리 작게 그린 여과되지 않은 스케치를 말한다. 주로 종이에 펜으로 그린다. 섬네일 스케치의 목적은 특정 아이디어에 우선순위나 애착을 두지 않고 가급적 많은 아이디어를 발굴하는 데 있다. 컨셉 발의와 개발의 첫 걸음은 '자유 스케치'다. 자유 스케치는 생각의 단초이자 기록이 되고, 아이디어를 합리화하고 전개시키는 수단이 된다. 이 초벌 스케치는 비율을 칼같이 지킬 필요도, 원근이 완벽할 필요도 없다. 한마디로 다듬어지지 않은 스케치다. 언제까지나 이렇게 자유 스케치만 하는 건 아니다. 디자인 프로세스의 후반으로 가면 드로잉에 높은 수준의 정밀성이 요구된다. 그래야 컨셉의 잠재성을 평가할 수 있다. 하지만 이 시점에서는 아이디어가 떠올랐을 때 종이에 재빨리 옮기는 능력이 더 중요하다. 특히 회의 때는 컴퓨터를 켜는 것보다 바로바로 그려서 제시하는 것이 의견 개진과 일의 진행에 유리하다.

대략적인 컨셉

이제 디자인팀은 나온 스케치를 모두 검토한다. 크리에이티브 브리프와 디자인 플랫폼을 잣대로 삼아 평가한 후, 잠재력을 보이는 것들을 추려서 펜과 종이로 또는 컴퓨터에서 더 꼼꼼히 검토한다.

8단계: 디자인 컨셉 분석

이제 디자인팀은 '대략적인 컨셉' 아이디어들을 검토한다. 지금까지 수행한 리서치와 분석을 감안하고, 고객사의 오리지널 지침서를 참고해서 아이디어들을 평가한다. 이렇게 걸러진 컨셉들을 몇 가지 핵심 옵션들로 줄여서 고객사에게 제시한다. 이런 순차적 접근법은 결과물 후보들을 여러 방면으로 검토하고 새로운 시각을 보탤 기회를 제공한다.

9단계: 최종 컨셉 정제

디자인팀이 선택한 컨셉들이 소기의 브랜드 메시지를 분명히 담아내는지, 결과적으로 고객사 지침을 충족하는지 확인한다. 최종 선발된 아이디어를 여러 컨셉으로 분화한다. 이를테면 아이디어에 크리에이티브 척도를 적용해서 여러 버전으로 만든다. 대표적 크리에이티브 척도로는 '순하거나 사납거나Mild To Wild'와 '진화냐 혁명이냐Evolution To Revolution'가 있다(6장 245쪽 참조). 디자인을 일정 비율로 키우고 줄였을 때, 좌우상하로 반전시켰을 때, 흑백일 때와 컬러일 때 분위기가 어떻게 달라지는지도 본다. 하지만 이때의 컨셉들은 아직도 날것의 상태다. 완성 도판Artwork 제작에 들어가려면 아직도 갈 길이 멀다. 앞으로 타이포그래피와 컬러 사용도 정제해 나가야 한다.

이쯤에서 고객사 발표를 준비한다. 최종 디자인을 가늠할 수 있도록 반쯤 완성된 상태의 도판을 만들고, 고객사에게 최종 디자인 해법을 납득시키기 위한 발표 자료를 준비한다.

10단계: 고객사 프레젠테이션

디자인 대행사의 업무 체계, 규모, 조직에 따라 크리에이티브 디렉
터나 시니어 디자이너나 어카운트 핸들러가 이 단계를 주도한다.
프레젠테이션은 수백 시간에 걸친 작업의 정점을 찍는 일인 동시
에, 고객사의 돈이 헛되이 쓰이지 않았음을 입증할 기회이기도 하
다. 발표 자리에서 오직 하나의 컨셉이 낙점을 받기 때문에 이 단계
의 결과물이 프로젝트 최종 결과물의 전신이 된다.

　디자인 전공 과제에서는 이 단계가 형성 평가Formative Critic의 형
식을 띤다. 지도교수가 고객사를 대신해 최종 디자인의 품질과 브
리프 부합성에 대한 피드백을 준다.

11단계: 마무리/최종 디자인의 시제품 제작

고객사(또는 지도교수)가 선택한 컨셉을 마지막으로 손질하는 단
계다. 앞 단계에서 고객사와 합의한 변경 사항이 있다면 최종 BI에
반영한다. BI의 구성요소 모두와 그 밖의 부수적 디자인 결과물
들을 완성 도판 형태로 제작한다.

Color versions

12단계: 테스트/시장 조사/소비자 반응 조사

최종 디자인이 가장 중요한 목표를 달성하고 있는지, 즉 타깃 오디언스에게 효과적으로 '말을 걸고' 있는지 확인하는 단계다. 확인 결과에 따라 최종 디자인을 소소하게 손봐야 할 수도 있다.

최종 BI의 성공 여부를 평가하는 방법은 다양하다. 그중 하나가 포커스 그룹 인터뷰(5장 188쪽 참조)다. 이 단계의 BI는 매우 민감한 기밀 사항이고, 기밀유지계약에 따라 보호된다. 디자이너를 비롯해 프로젝트 관계자들은 일정 수준의 비밀 엄수 의무를 진다(8장 308쪽 참조).

13단계: 최종 아트워크 전달

고객사의 오리지널 브리프에 따라 개발된 모든 크리에이티브 결과물은 이제 디자인팀의 손을 떠나 고객에게 인도된다.

디자인 전공 과제에서는 이 단계가 총괄 평가에 해당한다. 지도교수가 최종 디자인을 평가하고, 디자인 품질과 오리지널 브리프의 요구사항에 대한 부합성을 기준으로 성적을 매긴다.

후속 과제

브랜드 출시의 책임은 통상적으로 고객사에게 있다. 기업은 마케팅 대행사나 광고 대행사와 함께 출시를 진행한다. 그러나 디자인 대행사에게 마케팅 프린트물 제작을 의뢰할 때도 있다. 또는 패키지 디자인의 연장선에서 디자인 대행사가 판매 시점 진열Point Of Sale Display 같은 출시 커뮤니케이션 요소들의 개발까지 맡기도 한다.

브랜딩은 단거리 역주가 아니라 마라톤이다. 브랜드 가치를 시장에 효과적으로 전달하고 소비자 기반을 육성하는 데 보통 몇 년씩 걸린다. 대기업의 경우 브랜드마다 브랜드 매니저를 둔다. 브랜드의 지속적 성장은 해당 브랜드 매니저의 몫이다. 브랜드 매니저가 BI의 커뮤니케이션과 마케팅을 진두지휘한다. 그 과정에서 브랜드의 새단장이나 확장이 필요할 때 디자이너가 투입된다.

디자인팀

브랜드 창조를 위한 크리에이티브 프로세스에서 실무를 담당하는 사람은 누구인가? 디자인 에이전시의 규모와 거기서 일하는 디자이너의 수에 따라 달라진다. 작은 에이전시에서는 아무래도 직능 분화가 희미해서 한 사람이 여러 일을 겹쳐서 수행하는 경우가 많다. 심하면 같은 사람이 고객사 상대, 리서치, 컨셉 개발, 도판 작업, 커피 뽑는 일을 다 하기도 한다. 반면 대형 에이전시의 경우는 팀별로 일하고 팀들은 엄격한 위계 구조를 이룬다. 이를테면 디자이너 밑에 여러 주니어 디자이너가 딸려 있고, 디자이너 위에 시니어 디자이너가 있고, 시니어 디자이너는 크리에이티브 디렉터에게 보고하는 형식이다. 시니어 크리에이티브(디자인 팀의 리더)가 고객 연락 업무를 병행하기도 하지만, 대형 대행사에는 클라이언트 핸들러, 또는 어카운트 매니저라는 직책이 따로 있어서 이들이 고객 관리를 전담한다. 직책 명칭과 조직 체계도 사업의 초점과 경영 구조에 따라 대행사마다 다르다.

팀으로 일하면 좋은 이유

고도로 창의적인 사람은 혼자서 일하는 것을 좋아하고 또 그래야 성과가 올라간다는 통념이 있다. 고독이 때로 창의적 마인드에 연료가 되고, 생산성을 높이고, 집중 방해 요인을 줄이는 것은 사실이다. 하지만 역효과도 만만치 않다. 인간은 사회적 동물이다. 인간은 집단생활과 협업에 맞게 설계되었고, 서로 경험을 공유해서 도전과제를 해결하도록 진화했다. 궁극적으로 디자인은 창의적

도전과제이고, 창의성은 역동적 환경을 요한다. 예를 들어 창의적 아이디어가 떠올랐을 때 판단할 사람이 나밖에 없다면 어떻게 성공을 확신할 수 있겠는가? 아이디어의 실효성을 가늠할 기준이 내 관점밖에 없다면 난감하다.

반면 팀으로 일하면 브레인스토밍 또는 마인드매핑이 가능하다. 여럿이 아이디어를 논하면 혼자 궁리할 때보다 가능성을 훨씬 넓게 탐색할 수 있다. 좋은 팀워크는 아이디어 발의와 공유를 촉진한다. 팀원 각각의 창의적 장점들을 하나로 묶어서 뛰어난 개인이 혼자 산출할 수 있는 것을 능가하는 최종 결과물을 낳는다. 최고의 작업 환경은 인재들이 모인 팀의 일원이 되는 것, 그리고 다수의 제안에 열린 마음을 가지는 것이다. 공동 작업은 개인의 창의성을 흩어놓기보다 오히려 높인다.

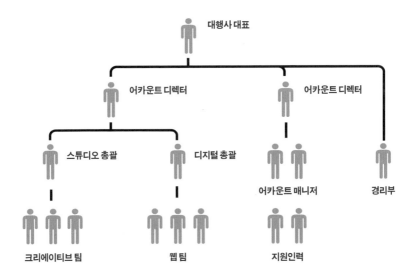

중소 규모 대행사의 일반적 경영 구조와
그 안의 다양한 직책을 도식화한 조직도.

혼자서 일하다 보면 외로운 것 이상의 좌절감이 따르기도 한다.
창의성이 떨어지는 날은 더 그렇다.

크리에이티브 프로세스

지금까지는 BI 창조 작업의 실무적 단계들을 훑어보았다. 지금까지 살펴본 프로세스는 가시적이고, 측정 가능하고, 명백하다. 하지만 최종 결과물의 품질에 결정적으로 작용하는 또 다른 프로세스가 있다. 드러나지 않고 마치 마법처럼 이루어지는 이 과정을 우리는 흔히 크리에이티브 프로세스라고 부른다. 이 프로세스는 지극히 개인적이고 내면적인 프로세스다. 디자이너의 개성을 반영하고, 고도로 논리적이면서 감성적인 동시에 본능적으로 일어난다.

최초로 크리에이티브 프로세스를 구조화한 사람 중 한 명이 영국의 사회심리학자 그레이엄 월러스다. 월러스는 〈사고의 기술〉에서 창의적 사고 과정을 다음의 네 단계 모형으로 제시했다.

1. **준비.** 주어진 문제에 마음을 모으는 단계. 문제의 범위와 차원들을 검토하고 납득한다.

2. **배양.** 문제를 무심결에 내면화하는 단계. 아무것도 일어나지 않는 것처럼 보이지만, 해법을 미처 깨닫지 못하고 있거나 무의식 속에서 배양하고 있다.

3. **자각.** 보통 '유레카 모멘트' 또는 '아하! 하는 순간'으로 표현되는 단계. 창의적 아이디어가 전의식 처리 영역에서 갑자기 의식적 인지 영역으로 튀어나온다.

4. **검증.** 아이디어의 실행 가능성을 의식적으로 점검하는 단계. 아이디어를 정교하게 풀어내고 현실에 적용해 본다.

월러스 이후 수십 년이 흐른 1988년, 미국 심리학자 엘리스 폴 토런스Ellis Paul Torrance가 '테스팅으로 드러나는 창의성'이라는 논문에서 월러스의 모형이 여전히 창의적 사고 교육 프로그램의 근저를 이룬다고 밝혔다. 특히 갑작스런 '자각'을 낳는 '배양'을 모형에 포함한 것이 주효했다. 많은 이들이 창의적 사고를 방향성 없고 불가사의한 잠재의식적 정신 작용쯤으로 여긴다. 월러스의 모형은 창의 과정이 그렇게 보일 수밖에 없는 이유를 명쾌하게 설명한다.

디자인 프로세스는 매우 직선적 과정이다. 분명하게 분리된 단계들이 징검돌처럼 나란히 배열된다. 이에 비해 크리에이티브 프로세스는 다분히 개인적으로 진행되고, 디자이너마다 다르게 경험하는 프로세스다. 따라서 정의하기가 어렵다.

크리에이티브 프로세스를 표현하는 방법 중 하나가 네 단계 순환 모형이다. 이 모형은 프로젝트 내내 이어지는 내적 질의응답을 통해 생각이 불확실에서 확실로 진화하는 과정을 담았다.

크리에이티브 프로세스를 네 단계 순환 모형으로
단순화해서 표현했다.

샌프란시스코의 디자인 컨설팅 업체 센트럴오피스오브디자인 Central Office of Design의 데이미언 뉴먼Damien Newman은 최근 크리에이티브 프로세스를 독창적인 방식으로 표현했다. 뉴먼의 '디자인 스퀴글Design Squiggle'은 추상적으로 엉켜 있던 생각이 컨셉 단계를 거쳐 최종 디자인 해법으로 부상하는 과정을 얽혀 있다가 풀어지는 선으로 표현한다.

불명확/패턴들/통찰	명확성/초점

리서치	컨셉	디자인

데이미언 뉴먼의 '디자인 스퀴글'은 디자이너의 크리에이티브 프로세스가 혼란스럽게 시작했다가 결국에는 명확한 단일점으로 수렴되는 것을 도식적으로 보여준다.

전공 수업의 디자인 프로세스

이번 장은 디자인 대행사에서 쓰는 디자인 프로세스를 다뤘다. 하지만 학생들에게도 매우 유용하다. 첫째, 현업의 업무 프로세스를 배우면서 현업에서 요구하는 조사방법론, 비판적 사고, 분석 기법, 문제 해결 능력, 그래픽 스킬을 자연스럽게 익힐 수 있다. 둘째, 이 프로세스를 전공 과제 수행의 틀로 직접 써먹을 수 있다. 교수가 내준 과제는 곧 초벌 브리프다. 브리프의 요구사항들을 순차적 단계들로 분리하자. 그러면 과제 수행의 맥을 잡을 수 있고 시간 관리에도 유리하다. 개인 일정과 접목해서 쓰면 더 좋다. 데드라인 관리에도 좋고, 프로세스의 매 단계에 시간을 적당히 할당할 수 있기 때문에 과제물의 수준도 높일 수 있다.

　나아가 '프로세스 북'이나 블로그를 이용해서 작업 내용을 모두 기록하자. 이는 최종 디자인이 나오기까지의 고민을 보여 주고 디자인 결정들을 정당화한다. 나중에 과제 제출에 들어가는 수고도 대폭 줄여 준다. 과정을 제시해서 결정의 정당성을 실증하는 것은, 디자이너로서의 창의성과 전문성을 동시에 보여주는 일이다.

　크리에이티브 프로세스에 대한 이해가 깊어지고 자신만의 경험이 쌓였을 때, 나중을 위해 플로차트Flow Chart, 업무 흐름도를 작성해 볼 것을 권한다. 다음의 사례는 그래픽 커뮤니케이션 전공 학생들이 자신들이 과제 수행 때 썼던 크리에이티브 프로세스를 요약해서 만든 플로차트다. 크리에이티브 여정에 얼마나 많은 단계가 관여하는지 잘 보여준다.

**디자인
프로세스
플로차트**

1. 오리지널 브리프
지도교수 또는 고객사가 결정

2. 주어진 과제는 무엇인가?
브리프 검토

3. 알아내야 할 것은 무엇인가?
리서치 전략

4. 간접 조사Secondary Research – 책/잡지/인터넷
직접 조사Primary Research – 직접 설문
현장 조사Action Research – 또는 실험/실습
개인적 영감 – 기타 자료

5. 결론 도출

6. 브리프 작성
오리지널 브리프에 리서치 결과와 과제 수행의 목표 반영

7. 디자인 컨셉 도출
초벌 크리에이티브 아이디어들/섬네일들/스케치들

8. 아이디어 배열(10~15가지)
그리드/레이아웃/활자/이미지/컬러/텍스트

9. 컨셉 다듬기
2~4개로 줄이기

10. 하나의 최종 컨셉 선택
브리프 재검토를 통해 컨셉의 성공 가능성 타진

11. 다듬기
요소별로 피드백 반영

12. 테스트
종이 종류선택/실제 크기 출력/비평

13. 테스트 다듬기
요소별로 피드백 반영

14. 디자인 결론 도출

15. 교정
요소별로 피드백 반영(스펠링 체크!)

16. 출력
재 교정

17. 최종 출력

18. 발표 / 평가

전공 과제 수행

다음은 디자인 전공 학생들이 받을 법한 과제들이다. 과제는 곧 브리프다. 각각의 브리프에 디자인 프로세스를 접목해보자. 프로세스는 결과물의 성공을 지원한다.

과제 1: 현업 업무 구조 따라하기

5명 이상의 학생들이 한 조가 되어 함께 하나의 브랜드 창조 과제를 진행한다. 조원들은 실제 디자인 대행사에 있는 직책들을 각자 나누어 맡는다. 크리에이티브 디렉터, 시니어 디자이너, 디자이너, 두 명의 주니어 디자이너. 한 명은 고객사 역할을 맡아 브리핑과 발표회에 참석한다. 단계식 디자인 프로세스를 기둥 삼아 프로젝트 체계를 독창적으로 그리고 현실적으로 짜보자.

과제 2: '순하거나 사납거나' 또는 '진화냐 혁명이냐' 척도를 활용해서 컨셉 개발하기

이번에는 이미 있는 브랜드를 하나 골라서 그것을 새로운 시장에 맞게 다시 디자인한다. 선택한 브랜드와 그것의 현재 소비자 기반을 조사한 뒤 새로운 시장에 맞게 브랜드를 재조정할 필요, 즉 변화 동인을 찾는다. 우선은 해당 브랜드의 시장 포지션을 소소하게 조정하는 아이디어를 다양하게 내는 것으로 시작한다. 그러다 점차 대대적 포지션 변화를 위한 획기적 컨셉들을 개발한다. 다음에는 브랜드에 가한 변화의 정도를 계산해 가며 보다 면밀히 컨셉들을 검토한다.

과제 3: 블로그에 디자인 프로세스를 기록하기

블로그는 학생들이 자신의 디자인 프로세스를 기록하기에 매우 편리한 매체다. 하지만 블로그가 분명한 원칙과 체계를 갖추고 있어야 지도교수가 논평하고 평가하기 좋다. 이때도 디자인 프로세스를 블로그 구성의 뼈대로 삼으면 좋다. 수행 과제별로 다른 제목을 다는 것은 기본이다. 블로그에는 참고자료의 이미지들과 개인적 크리에이티브 콘텐츠뿐만 아니라 디자인 결정들에 대한 논평과 결론과 이유까지 충실하게 담는다.

힌트

1. 블로그의 카테고리는 책의 목차와 같다. 카테고리 수를 너무 많지 않게 제한한다. 독자(블로그 방문자)는 카테고리를 지도로 삼아 관심 있는 포스트를 찾아간다. 또한 블로그 카테고리 설계는 작가(블로거)가 요점을 정리하는 방법이 되기도 한다.

2. 태그Tag, 포스팅 내용에 붙이는 꼬리표는 책의 찾아보기와 같다. 태그는 내용 검색을 위한 키워드 역할을 하기 때문에 이를 활용하면 독자가 블로그에서 원하는 내용을 빠르게 찾아다닐 수 있다.

개별 소비자들의 니즈와 그들의 구매
결정 동기를 터득하는 것이 브랜드
리서치의 핵심이다. 소비자의 구매
결정은 본인의 의지인가, 아니면 페스터
파워Pester power, 아이들이 부모를 졸라
원하는 것을 얻어내는 힘에 따른 것인가!

리 서 치

리서치에도 전략적 접근이 중요하다.
공략할 타깃 소비자를 정하고,
그들의 유형을 알아내는 것에서 시작한다.

리서치는 왜 필요한가?

리서치는 디자인 프로세스의 첫 단계이자 주장컨대 가장 중요한 단계. 우리 시대의 브랜드 디자인 종사자들에게 리서치는 독창성과 차별성 있는 작업 결과를 얻기 위한 기초공사이자 핵심병기다. 리서치는 창의성을 억압하지 않는다. 오히려 창의성에 권한을 부여한다. 마땅한 리서치 결과 없이는 디자인 작업이 초점과 방향을 잃고 표류한다. 리서치에 투자하는 시간은 자신감 있는 디자인 결정의 밑거름이 되고, 디자인 프로세스를 빠르고 확신 있게 진행할 추진력이 된다. 고객사 입장에서도 디자인이 어떠한 근거로 나왔는지 알아야 결과에 대해 납득하기 쉽다.

리서치 기법

정보를 수집하는 방법은 수도 없지만 일단 두 가지로 분류된다. 조사대상에게서 정보를 직접 수집하는 방법과 이미 있는 정보를 이용하는 방법. 전자는 직접 조사, 후자는 간접 조사다.

직접 조사

직접 조사는 조사대상에게 직접 물어서 정보를 얻는 방법이다. 따라서 새로운 데이터가 생산된다. 직접 조사 방법에는 설문 조사, 사례 연구 인터뷰(5장 206쪽 참조), 참여 관찰 등이 있다. 직접 조사로 수집한 정보는 조사자의 질문에 딱 맞아 떨어지는 답이며, 전에는 한 번도 분석된 적이 없는 '따끈따끈한' 정보다. 중요한 것은 어떤 조사 방법이든 차근한 준비 과정을 거쳐 사람들이 이해하기 쉽게 설계하고 체계적으로 실시해야 한다는 것이다. 직접 조사는 다시 정성적 조사와 정량적 조사로 나뉜다.

정성적 조사 Qualitative Research

정성적 조사는 상황의 주관적 측면을 다룬다. 따라서 탐사 성격의 조사 방법이다. 정보 처리에 숫자보다는 언어를 사용하고, 이슈에 대한 참가자들의 해석과 태도에 중점을 둔다. 이 방법은 구매 결정 같은 소비자 행동의 동기, 경향, 이유를 알아내는 데 이용된다. 구체적이지만 비수치적인 시장 조사 방법이다. 정성적 조사의 데이터는 주로 엄선된 소수에게서 비非정형적 또는 반半정형적 방법으로

수집된다. 대표적인 정성적 조사 방법은 다음과 같다.

- 사례 연구 인터뷰
- 개별 소비자 프로파일링
- 관찰법
- 집단 토론
- 인터넷 포커스 그룹 인터뷰

정성적 조사는 탐사의 성격을 띠기 때문에 조사 결과로 통계 분석을 할 수는 없다. 대신 주제에 대한 배경 지식과 대강의 이해를 얻고, 소비자 인식에 대한 소중한 통찰을 챙길 수 있다.

정량적 조사Quantitative Research

정량적 조사는 수량과 측정을 다룬다. 조사 목적은 통계 분석을 위한 객관적이고 믿을 만한 수치 결과를 얻는 것이다. 일반적으로 표본 그룹 내에 다양하게 분화한 견해들의 크기를 측정한다. 이를 위해 통계학적으로 유의미한 수의 사람들을 무작위로 선발하고 이들을 대상으로 조사를 시행해서 응답을 모은다. 정량적 조사에는 정형화된 데이터 수집 기법을 쓴다. 재래식 설문 조사가 여기에 들어간다. 최근에는 서베이몽키SurveyMonkey, 줌머랭Zoomerang, 폴대디Polldaddy 같은 웹사이트에서 온라인 설문을 진행하기도 한다.

간접 조사

간접 조사는 온라인 사이트, 도서관, 기록보관소, 데이터베이스 등에 이미 있는 정보를 수집하는 것을 말한다. 또는 리서치 전문 업체들이 수집해서 유료 또는 무료로 배포하는 데이터를 이용한다. 다

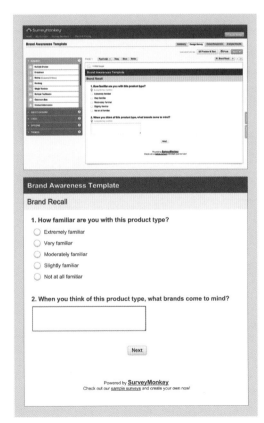

위 시장에 직접 물어보자! 타깃 오디언스의 니즈와 인식을 알지 못한 채 수행하는 디자인은 심미성에 중점을 둔 디자인에 그치게 된다. 예쁘기는 하겠지만, 시장에서 제 기능을 할지는 의문이다.

아래 서베이몽키는 온라인 리서치 서비스다. 무료로 설문 작성과 설문 조사, 데이터 분석, 표본 선택, 편향 제거, 데이터 가공 등의 서비스를 제공한다.

음에는 수집한 데이터의 대조와 분석을 통해 당면 문제의 답을 찾는다. 간접 조사 자료는 선행 리서치 보고서, 서적, 신문, 잡지, 학술 논문, 정부기관과 비정부기구의 통계 자료 등을 두루 포함한다.

이런 유형의 리서치는 대개 프로젝트 초반에 수행한다. 현 상황에 대해 이미 나와 있는 분석은 무엇이고, 추가로 필요한 내용은 무엇인지 알아야 하기 때문이다.

간접 조사 자료는 남이 수행한 조사에 근거한 것이기 때문에 사용할 때 적합한 방식으로 출처를 밝혀야 한다. 출처 표기법은 크게 옥스퍼드 방식과 하버드 방식이 있다(7장 275쪽 참조). 인용 표시는 표절 문제를 예방할 뿐 아니라, 조사 결과에 신빙성을 실어주고 결론을 입증하는 역할을 한다.

조사 방법의 조합

성공적 리서치를 위해서 정성적 자료와 정량적 자료를 다양하게 수집한다. 그리고 여러 분석 결과를 다각적으로 연계하고 비교해서 결론을 도출한다. 이렇게 동일한 문제에 대해 두 가지 이상—이를테면 설문 조사와 관찰 조사—의 조사 방법을 써서 자료를 서로 검증하고 결론을 구체화하는 접근법을 삼각기법Triangulation이라고 한다. 이 기법은 조사 결과에 신빙성을 더한다.

리서치 기법과 과정

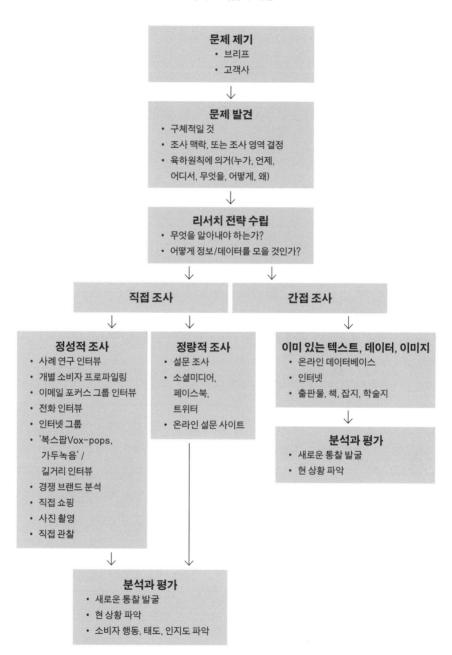

문제 제기
- 브리프
- 고객사

↓

문제 발견
- 구체적일 것
- 조사 맥락, 또는 조사 영역 결정
- 육하원칙에 의거(누가, 언제, 어디서, 무엇을, 어떻게, 왜)

↓

리서치 전략 수립
- 무엇을 알아내야 하는가?
- 어떻게 정보/데이터를 모을 것인가?

↓ ↓

직접 조사 **간접 조사**

↓ ↓ ↓

정성적 조사
- 사례 연구 인터뷰
- 개별 소비자 프로파일링
- 이메일 포커스 그룹 인터뷰
- 전화 인터뷰
- 인터넷 그룹
- '복스팝Vox-pops, 가두녹음' / 길거리 인터뷰
- 경쟁 브랜드 분석
- 직접 쇼핑
- 사진 촬영
- 직접 관찰

정량적 조사
- 설문 조사
- 소셜미디어, 페이스북, 트위터
- 온라인 설문 사이트

이미 있는 텍스트, 데이터, 이미지
- 온라인 데이터베이스
- 인터넷
- 출판물, 책, 잡지, 학술지

↓

분석과 평가
- 새로운 통찰 발굴
- 현 상황 파악

↓ ↓

분석과 평가
- 새로운 통찰 발굴
- 현 상황 파악
- 소비자 행동, 태도, 인지도 파악

오디언스 리서치

::

현대 세계는 비슷하거나 다른 제품/서비스를 끝없이 쏟아낸다. 브랜드들은 발 디딜 틈 없이 붐비는 시장에서 남보다 두드러지기 위해 아우성친다. 기업들은 소비자와 정서적 유대를 강화하고, 소비자의 삶에서 대체 불가한 입지를 닦고, 소비자와 지속적이고 장기적인 관계를 구축할 방법들을 끝없이 강구한다. 정말로 그렇게 되려면 어떻게 해야 할까? 소비자의 기본 욕구와 소망을 알아내고, 그들의 문화적 이슈들을 인지하는 것이 급선무다.

　제품/서비스의 타깃 오디언스를 밝히는 첫걸음은 다음의 질문들을 던지는 것이다.

이것을 필요로 할 사람은 누구인가?

이것을 원할 사람은 누구인가?

그들이 이것을 필요로 할 이유는 무엇인가?

이것을 소유하려는 소망과 욕망이 있는 사람은 누구인가?

　이 질문들에 대한 답이 타깃 소비자의 상세 프로파일을 개발하는 밑천이자 틀이 된다. 마케팅 업계가 신생 브랜드의 시장을 정의할 때 쓰는 기법은 크게 두 가지다. 하나는 인구통계학적 프로파일링이고, 다른 하나는 심리통계학적 프로파일링이다.

　인구통계학적 프로파일은 인구 내 특정 집단에 대한 인구통계

심리통계학적 프로파일: 유럽의 럭셔리 차 소유자

자동차 경주 마니아.
짜릿하고 속도감 있는 운전 경험을 추구.
자동차 애호가.
레브헤드Revhead

자동차는 결국 운송 수단이라고 생각.
부피가 큰 물건을 자주 싣고 다님.
픽업트럭, SUV, 미니밴 선호.
실용주의자Pragmatic Hauler

안전한 승차감, 안전장치,
안전 등급이 매우 중요.
안전을 위해 돈을 더 지불할 용의 있음.
안전 제일주의자Safety First

50%
40%
30%
20%
10%
0%

친환경주의자Going Green
환경 친화적인 자동차라면 돈을 더
지불할 용의 있음. 재활용 소재라면
더욱 환영. 높은 연비 기대.

출세주의자Status Seeker
자동차는 소유자의 인격과
사회적 지위를 반영한다고 생각.
이미지, 브랜드, 고가품, 특수성,
최근 유행에 민감.

검약주의자Dollar Wise
요건을 만족하는 자동차 중 가장
저렴한 자동차 선택. 가격, 지불
방식, 연비에 민감. 테크놀로지에
는 크게 신경 쓰지 않음.

베타테스터Beta Tester
테크놀로지에 몰입. 첨단 기술을 탑재한
획기적 자동차 선호. 인포테인먼트*를 중시.
*Infotainment, 정보 전달에 오락성을
가미한 차내 장치

**아메리칸 고딕
American Gothic**
미국 제품 애호. 가족 지향. 선행
경험과 TV 광고에 영향 받음.

———— 메르세데스 벤츠 소유자
———— 재규어 소유자
———— BMW 소유자
———— 아우디 소유자

심리통계학적 프로파일은 소비자의 성격적
특성, 가치관, 태도, 관심사, 라이프스타일에
관한 모든 속성을 다룬다. 위의 도표는 미국의
자동차 조사기관 오토퍼시픽AutoPacific의
신차만족도조사를 기반으로 한다. 이 조사는
자동차 브랜드별로 고객의 심리통계학적
프로파일을 작성하기 위해 수행되었다.

학적 정보를 제공한다. 예를 들면 이렇다. 미국 동부 연안 도시에 거주하는 25~45세의 대졸 이상 중산층 전문직 남성. 이런 유형의 프로파일링은 엄밀히 말해 해당 집단의 '전형적 개인'에 대한 정보에 불과하지만, 해당 그룹 전체를 대변하는 신상명세로 기능한다. 인구통계학적 프로파일링을 위한 조사 영역은 연령, 성별, 소득 수준, 직업, 교육 수준, 종교, 민족적 배경, 결혼 여부 등이 일반적이다. 틈새시장을 발견하고 공략할 때는 특정 정보를 캐기 위한 보다 상세한 시장 조사가 필요하다.

인구통계학적 프로파일은 특정 집단을 인구통계학적으로 정의한다. 여기서 나오는 결과물은 대개 정량적 통계 정보다. 디자인팀에게 중요한 정보인 것은 사실이지만 딱히 창의적 영감을 주지는 않는다. 이 때문에 심리통계학적 프로파일이 필요하다. 심리통계학적 프로파일은 해당 집단의 태도, 가치관, 관심사, 라이프스타일 등을 정의한다. 이런 고려사항들은 문화권마다 달라진다. 그래서 시장 조사 업체는 종종 세계를 아우르는 보편적 세분화 기법을 적용한다. 이런 기법들의 토대가 되는 것이 바로 매슬로의 '욕구 단계'다.

미국 심리학자 에이브러햄 매슬로는 1943년에 발표한 논문 〈인간 동기 이론〉에서 인간의 욕구를 다섯 가지 범주로 나누고, 이 범주들은 중요도 순으로 일종의 계단을 형성하며, 하위 욕구가 충족되어야 상위 욕구가 나타난다고 했다. 이 다섯 가지 욕구—생리적 욕구, 안전의 욕구, 애정/소속의 욕구, 존경의 욕구, 자아실현의 욕구—는 종종 피라미드 형태로 제시된다. 가장 기본적인 욕구(생리적 욕구)가 피라미드의 밑단을 이루고, 피라미드의 꼭대기에는 자아실현의 욕구가 자리한다.

광고회사 영 앤 루비컴Young and Rubicam이 개발한 '소비자 가치관 모형Cross Cultural Consumer Characterization Model, 4Cs'도 매슬로의 인간

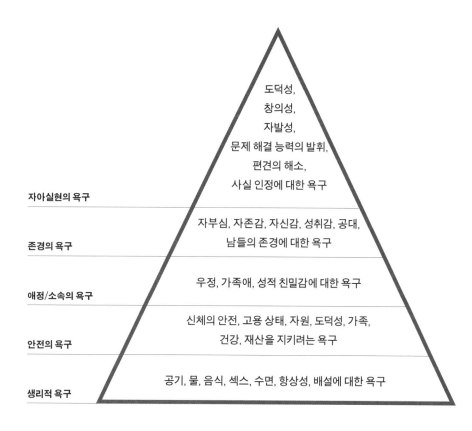

위의 도표는 피라미드 구조를 가지는
매슬로의 '욕구 단계'를 보여준다. 매슬로는
인간의 욕구를 다섯 가지로 범주화하고 이를
통해 인간 동기의 성장 경로를 제시했다.
인간의 욕구는 피라미드의 밑단의 가장
원초적 욕구에서 시작해 최상층의 자아실현
또는 잠재실현의 욕구까지 순서대로 충족되며
진행한다. 하위 욕구가 충족되지 않으면 상위
욕구가 나타나기 어렵다.

동기 연구에서 영감을 받았다. 이 모형은 사람들을 일곱 가지 유형으로 분류한다. 일곱 유형은 인간의 일곱 가지 동기—안정, 지배권, 지위, 개별성, 자유, 생존, 도피—를 각각 반영한다. 영 앤 루비컴은 이 일곱 가지 핵심 가치를 기반으로 라이프스타일 프로파일 세트를 개발했다.

인구통계학적 특성

영 앤 루비컴의 '소비자 가치관 모형'은 소비자를 일곱 가지 유형으로 분류한다. 이 모형의 목적은 문화와 국적에 상관없이 보편적으로 존재하는 인간 가치관들을 밝히고 정의하는 것이다. 처음에는 유럽의 7개국에서 수집한 데이터의 분석에 의지했다. 하지만 지금은 세계적 데이터베이스를 구축했다. 아이슬란드, 태국, 리투아니아, 카자흐스탄을 포함하는 세계 각국의 문화권에 공통으로 존재하는 가치관들을 식별하고, 각각의 규모를 측정한다.

기업들이 소비자 분류에 많이 쓰는 VALS Values, Attitudes and Lifestyles 시스템도 매슬로의 이론을 바탕으로 만든 심리통계학적 시장 세분화 방법이다. 1978년 스탠퍼드 국제연구소에서 아놀드 미첼 Arnold Mitchell이 처음 개발했는데, 개인의 자원 보유 정도에 가치관과 라이프스타일을 복합적으로 결부시켜 소비자 행동을 여러 유형으로 구분했다.

이처럼 선도적 시장 세분화 방법들이 대두하자 여러 디자인회사와 대행사들이 자체적으로 보다 구체적인 소비자 프로파일링 시스템 개발에 나섰고, 소비자의 구매 동기와 구매 습관을 더욱 깊이 파기 시작했다. 이런 작업의 요점은 방대한 통계 데이터를 '내가 알고 싶은 누군가'의 프로파일로 바꾸는 것이다. 그래야 그들에게 분명하고 적절하게 말을 걸기 위한 '언어'를 개발할 수 있다.

영 앤 루비컴의 소비자 가치관 모형

유형	설명	브랜드 선택	커뮤니케이션	비중
보수파	주로 장년층 이상에 분포. 구식 가치관에 매여 융통성 없고, 엄격하고, 권위주의적. 개인적으로 과거 지향적. 존속에 가치를 두고, 제도를 존중하고, 사회에서 전통적 역할을 수행.	안전, 경제성, 익숙함, 전문가 의견을 강조하는 브랜드	노스탤지어 단순한 메시지	10%
하루살이파	미래에 대한 고려 없이 현재를 즐김. 즉흥적. 보유 자원과 능력의 한계 때문에 종종 무계획적이고 목적 없는 사람으로 인식됨. 육체적 능력에 의존하며, 성취를 어렵게 생각하고, 종종 주류 사회로부터 소외됨.	감각적이며, 도피를 제공하는 브랜드	시각적 임팩트	8%
주류파	사회 통념에 따름. 체제에 순응. 변화에 소극적. 변화 회피. 가정생활과 일상의 안정 중시. 개인보다 가족 위주의 선택. 대다수 의견과 조화 존중.	유명 브랜드. 비용 대비 가치 추구 브랜드	감성적 훈훈함. 안정감과 든든함	30%
상승지향파	주로 젊은 층에 분포. 물질주의자. 소유욕이 강함. 사회적 지위, 물질적 부富, 모양새, 이미지와 패션에 신경 씀. 스스로의 가치관보다 자신에 대한 남들의 인식에 따라 움직임.	트렌디하고, 재미있고, 독특한 브랜드	사회적 위상	13%
성공한 그룹	자신만만한 성취자. 체계적이고, 자기 주도적. 직업윤리 의식이 강하고, 사회에서 책임 있는 지위에 있을 가능성 높음. 목표 의식과 리더십 중요시. 자신이 최고를 가질 자격이 있다고 믿으며 최고를 추구.	위상과 보상을 부여하는 브랜드. 특별대우와 휴식을 약속하는 브랜드	브랜드의 주장을 뒷받침할 증거	16%
탐구파	스스로에 대한 도전, 새로운 지평 개척에 대한 욕구가 강함. 발견 의지가 행동의 동력임. 마음은 늘 청춘. 새로운 아이디어와 경험을 누구보다 먼저 시험.	센세이션과 도락과 즉각적 효과를 제공하는 브랜드	차별성과 새로운 발견	9%
개혁파	깨우침, 개인적 성장, 사상의 자유를 중시. 지적인 것에 끌림. 자신의 사회 인식과 관용의 정신에 자부심을 가짐.	진본성과 조화를 제공하는 브랜드	개념과 아이디어 탑재	14%

세계적 광고회사 영 앤 루비컴의 소비자 가치관 모형은
심리통계학적 마케팅 조사 툴 중 하나다. 특정 인구집단
내의 소비자 유형과 유형별 규모를 파악하는 데 쓴다.

포커스 그룹 인터뷰

포커스 그룹 인터뷰는 열 명 안팎의 사람들을 모아놓고 집단 토론 방식으로 심층 인터뷰를 진행하는 정성적 조사 방법이다. 특정 아이디어, 제품, 서비스, 패키지, 브랜드에 대한 사람들의 인식, 견해, 신념 등을 탐구한다. 포커스 그룹 참가자를 선정할 때는, 인구 통계학적 특성이나 구매 습관을 고려해서 여러 유형의 소비자 집단을 고루 대표하도록 한다. 형식에 매이지 않은 자유롭고 상호 작용적인 분위기에서 진행자가 참가자들에게 능동적 질문Trigger Question, 변화나 발상을 이끌어내는 질문을 던져 참가자들의 자유 토론을 유도한다.

포커스 그룹 인터뷰는 브랜드 창조의 초반 단계에서 많이 쓴다. 디자인이나 아이디어에 대한 잠재 기회나 잠재 위험을 미리 타진하고, 타깃 시장에 대한 통찰을 얻기 위해서다. 기성 브랜드에 대해서도 많이 쓴다. 이때는 브랜드와 소비자의 관계를 확인하고, 뜨는 트렌드를 파악하고, 구매 결정 조건을 알아내고, 신제품을 사전 테스트하는 용도로 쓴다.

언포커스 그룹 인터뷰

참가자들이 해당 제품/서비스의 소비자 또는 잠재 소비자인 포커스 그룹과 달리, '언포커스' 그룹은 무작위로 뽑힌 각양각색의 사람들로 구성된다. 일반적으로 진행자가 참가자들과 집단 인터뷰를 시행해서 제품에 대한 폭넓은 의견과 피드백을 얻어낸다. 언포커스 그룹은 해당 제품을 사용할 법하지 않은 사람이나 필요로 하지 않는 사람, 싫어하는 사람, 제품에 관심이 높은 사람, 극단적 사용자 등을 다양하게 포함한다.

언포커스 그룹 인터뷰는 주로 디자인 작업 끝 무렵에, 포커스 그

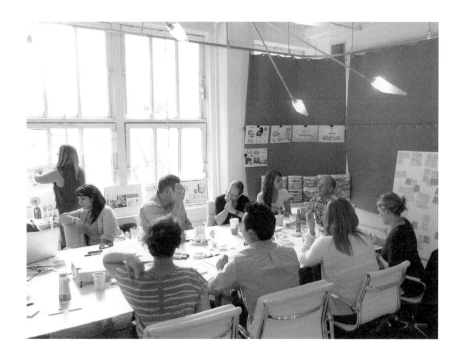

디자인 대행사들은 극단적 소비자Extreme
Consumers, 해당 브랜드에 대한 충성도가 매우 높은
고객로 구성한 포커스 그룹을 인터뷰하기도
한다. 극단적 소비자의 니즈는 일반
사용자보다 훨씬 강하다. 이런 소비자는
제품의 성능을 가장 중시하기 때문에 일반
소비자보다 강하고 진한 통찰을 제공한다.

룹 인터뷰를 먼저 한 다음에 수행된다. 디자인을 다양한 관점에 노
출시켜서 폭넓은 의견을 구하면 디자인에 내재한 문제점들을 발라
내는 데 도움이 된다. 다만 참가자의 상당수가 비사용자이기 때문
에 문제 해결에 무엇이 필요한지 정확히 짚지 못할 때가 많다.

접점 분석

구매 결정에는 감성적 요인이 많이 작용한다. 따라서 소비자와 브
랜드의 접점에서 일어나는 정서 경험이 브랜드 충성도에 깊이 관여
한다. 기업은 접점을 빠짐없이 파악하고 점검해서 소비자 경험을
최적화해야 한다. 브랜드 가치는 긍정적 고객 경험을 통해 쌓이고,
고객 니즈와 기대에 지속적으로 부응함으로써 유지된다. 고객 경
험은 구매 전 숙고부터 구매 후 평가까지 모두 포함한다.

소비자의 브랜드 경험 과정을 빠짐없이 인식하는 것이 말처럼 쉽
지만은 않다. 리서치를 통해 소비자의 감성적 여정을 따라가 봐야
한다. 이것을 접점 분석이라고 한다. 접점 분석은 고객 접점을 접촉
영역에 따라 세 가지로 구분한다.

1. 구매 전 접점(마케팅, 광고, 웹사이트 등)
2. 구매 시 접점(매장, 판매원, 판촉 행사 등)
3. 구매 후 접점(제품 사용, A/S, 고객 관리 프로그램 등)

터치포인트 휠이라는 시각적 틀이 있다. 이 틀은 고객이 브랜드
와 상호작용하며 직간접적으로 영향 받는 모든 접점을 일목요연하
게 보여 준다. 터치포인트 휠을 만들면, 소비자 여정을 평가할 때 디
자이너와 조사대상자 모두에게 편리하다.

접점 분석은 제품과 서비스 모두에 적용한다. 전략을 전개하고

광고 캠페인을 계획할 때 주로 쓴다. 소비자 경험을 깊이 들여다보고, 소비자와 브랜드의 관계를 찬찬히 뜯어볼 기회를 제공한다. 접점 분석을 지원하는 몇 가지 핵심 질문을 소개하면 다음과 같다.

- 고객 경험이 고객의 니즈와 기대에 얼마나 부응하는가?
- 각각의 고객 상호작용이 브랜드가 의도하는 고객 경험에 부합하는가?
- 주요 경쟁 브랜드에 비하면 어떤가? 우리 브랜드가 보다 한결같고 유의미한 고객 경험을 제공하고 있는가?
- 고객 충성도 강화에 가장 효과적인 상호작용은 무엇인가?

접점 조사의 궁극적 목적은, 소비자의 브랜드 경험을 전반적으로 개선하고, 소비자에게 더 나은 가치를 전달하고, 소비자의 브랜드 충성도를 높이는 것이다.

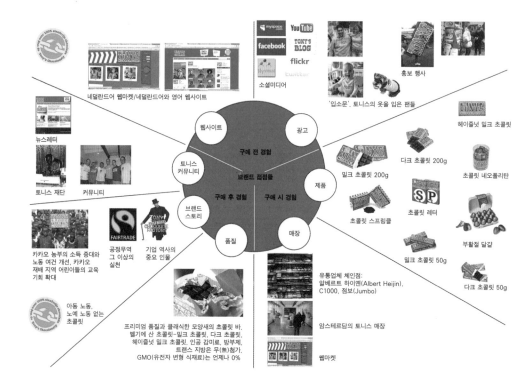

네덜란드어 웹마켓/네덜란드어와 영어 웹사이트

뉴스레터

토니스 재단

커뮤니티

소셜미디어

'입소문', 토니스의 옷을 입은 팬들

홍보 행사

헤이즐넛 밀크 초콜릿

다크 초콜릿 200g

초콜릿 네오폴리탄

밀크 초콜릿 200g

초콜릿 스프링클

초콜릿 레터

부활절 달걀

밀크 초콜릿 50g

다크 초콜릿 50g

카카오 농부의 소득 증대와 노동 여건 개선, 카카오 재배 지역 어린이들의 교육 기회 확대

공정무역 그 이상의 실천

기업 역사의 중요 인물

아동 노동, 노예 노동 없는 초콜릿

프리미엄 품질과 클래식한 모양새의 초콜릿 바, 벨기에 산 초콜릿-밀크 초콜릿, 다크 초콜릿, 헤이즐넛 밀크 초콜릿, 인공 감미료, 방부제, 트랜스 지방은 무(無)첨가, GMO(유전자 변형 식재료)는 언제나 0%

유통업체 체인점: 알베르트 하이엔(Albert Heijin), C1000, 점보(Jumbo)

암스테르담의 토니스 매장

웹마켓

네덜란드의 공정무역 초콜릿 회사 토니스 쇼콜론리Tony's Chocolonely에서 만든 고객 접점 도표, 즉 터치포인트 휠이다. 고객의 브랜드 경험 여정을 구매 전, 구매 시, 구매 후로 나누어 한눈에 보여준다.

소셜미디어를 이용한 리서치

대중의 소셜미디어 이용이 현저히 늘면서 사람들이 인터넷에서 브랜드에 대해 주고받는 대화량도 엄청나게 증가했다.

이제는 소비자가 온라인에서 브랜드를 논하고 온라인으로 브랜드 정보를 얻는 시대다. 시대에 맞는 커뮤니케이션 전략을 수립함에 있어서 소셜미디어 데이터 확보는 이제 선택이 아닌 필수다. 이를 지원할 첨단 리서치 방법과 분석 시스템과 해석 역량도 필요하다. 이에 따라 소셜미디어 모니터링에 투자하는 기업이 늘고 있다. 이것이 브랜드워치 같은 소셜미디어 조사기관이 뜨는 이유다. 이들은 기업들이 새로운 마케팅 환경에서 길을 찾을 수 있게 돕는다.

물론 브랜드가 수동적 관찰자로만 머물러 있을 필요는 없다. 브랜드도 활동 주체로서 직접 소셜미디어에 들어가 화제의 밑밥을 던질 수 있다. 오늘날의 브랜드들은 인지도를 끌어올리는 데 소셜미디어를 적극 이용한다. 영향력 있는 블로거들과 제휴해서 브랜드를 추천하고, 페이스북과 트위터 같은 소셜 경로를 통해 온라인 대화를 주도한다. 브랜드가 직접 블로그를 운영한다면 거기에 어떤 내용을 올릴 것인가? 어떤 제품과 서비스를 제공할 것인가? 어떤 특별한 제안을 할 것인가? 어떻게 사고리더십Thought leadership* 을 발휘할 것인가?

페이스북에 제품 출시를 알리면 게시물에 수천 개의 '좋아요'가

* 사고리더십은 상대가 자신의 욕망을 말하기 전이나 표현할 말을 찾지 못할 때,
마음을 읽듯 '원하는 게 이것이죠?'라고 먼저 제시하는 것을 말한다.

브랜드워치는 기업들에게 소셜미디어 모니터링
툴을 제공한다. 기업이 이런 툴을 이용하는 목적은
소셜미디어 지표들을 수집하고 실용성 있는
데이터로 전환해서, 브랜드의 온라인 존재감을
극대화하는 발판으로 삼기 위해서다.

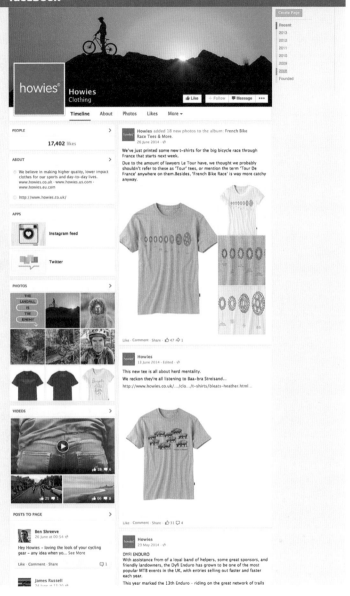

고객이 내 페이스북 콘텐츠에 '좋아요'를 누르고, 댓글을
달고, 내 콘텐츠를 공유하게 한다. 그것은 그 고객의 영향권에
있는 모든 사람을 대상으로 간접 마케팅을 하는 것이다.
'좋아요' 한 개의 잠재력은 대단하다. 각각의 '좋아요'는
그 사람의 '친구' 명단에 있는 모두에게 노출된다.

쌓이고 댓글이 달리면서, 이미 게시물을 거쳐 간 사람들의 연줄을 타고 금세 수백만 명에게 퍼진다. 온라인 관계망은 리서치의 세계에서 새로운 기회의 장이 된다. 예컨대 즉시투표 툴을 이용해서 온라인 토론을 일으키거나, 게시판에서 직접 온라인 설문을 시행하는 방법이 있다.

소셜미디어 리서치는 재래식 설문 조사와 포커스 그룹 인터뷰로는 확보하기 어려운 수준의 투명성을 제공한다는 장점도 있다. 유저들은 온라인 세계의 상대적 익명성 뒤에 숨어서 현실 세계의 대면 대화에서는 좀처럼 보여 주지 않는 솔직함을 드러낼 때가 많다.

또한 소셜미디어 리서치는 응답자들의 물리적 협력을 구할 필요가 없다. 따라서 참가자를 찾고 동원하는 데 따른 재정적, 실무적 부담이 적다. 훨씬 많고 훨씬 다양한 사람들을 대상으로 한다는 것도 엄청난 장점이다. 리서치 계획과 설계에 품이 적게 들어서 시간이 절약되고 따라서 싸게 먹힌다.

하지만 단점도 없지 않다. 인터넷의 익명성이 솔직한 답변을 유도하기도 하지만, 예기치 못한 반응이나 부정적 반응을 야기하기도 한다. 부정적 반응은 인터넷 커뮤니케이션의 개방성 때문에 그야말로 '바이러스처럼' 퍼지고 널리 회자되어서 브랜드의 평판에 심각한 타격을 입힌다.

프록터 앤 갬블P&G

21세기 들어 소셜미디어의 발달을 촉매 삼아 이른바 '보텀업Bottom Up' 마케팅이 극적으로 성장했다. 보텀업 마케팅의 초점은 개인 차원의 브랜드 경험에 있다. 이 경험은 마케터가 아니라 소비자가 주도한다. 이런 '소비자 주도 미디어'로는 블로그, 포럼, 커뮤니티 등이 있으며 이들은 '입소문' 커뮤니케이션의 뜨거운 온상이다. 이런 웹 마케팅을 두드러지게 활용해온 기업 중의 하나가 P&G다. P&G는 50만 명이 넘는 주부들이 참여하는 거대 포커스 그룹을 조성하고 이들을 문제 해결과 판매 촉진에 활용했다. 대표적인 경우가 시크릿 데오도런트 출시 때 만든 웹 마케팅 프로그램 '보컬포인트 커뮤니티'다. P&G는 웹사이트 Vocalpoint.com을 통해 주부 소비자를 모아서 이들을 페이스북과 트위터에서 입소문을 내고 쿠폰과 샘플을 뿌리는 홍보 인력으로 삼았다. 이 캠페인 하나만으로 10만 명의 여성이 신제품의 샘플과 쿠폰을 받았고, 50만 명이 주간 온라인 뉴스레터의 구독자가 됐다.

P&G는 시크릿 클리니컬 스트렝스 데오도런트를
출시할 때 전국적 '입소문' 캠페인을 시행했다.
이 캠페인은 (유행에 민감한 주부들로 구성된)
인터넷 커뮤니티 '보컬포인트'가 주축이 되어
Vocalpoint.com, 페이스북, 트위터를 통해
퍼져 나갔다. 이 캠페인은 9주 동안 40개 이상의
접점에서 진행됐다.

시각적 리서치 보드들

디자인 업계는 아이디어를 발굴하고 정서와 스타일을 잡아내는 방법으로 다양한 시각적 안내판을 이용한다. 이런 안내판들을 리서치 보드라고 한다. 일반적으로 사진과 그림과 색을 모으고, 때로 텍스타일도 더하고, 폰트와 단어들도 추가해서 특정 테마를 표현하는 것을 말한다. 테마에 부합한다고 생각하는 이미지들을 오리거나 출력해서 A3사이즈(297X420mm)의 보드지(판지)에 붙이는 것이 전통적인 제작 방법이다. '보드'라는 명칭도 여기서 나왔다. 일부 대행사는 아직도 이 방식을 고수하지만, 이제는 대개 소프트웨어로 만든다. 제작 방식은 달라졌어도 '보드'는 여전히 고객사 프레젠테이션 툴로, 디자인팀 내 리서치 과정의 일부로 당당히 자리한다.

보드에는 크게 세 가지가 있다. 무드 보드, 영감 보드Inspiration Board, 소비자 프로파일 보드. 이들은 디자인 프로세스에서 각기 다른 쓰임새를 가진다.

무드 보드

무드 보드(보이스톤 보드라고도 한다)는 특정 정서 또는 특정 테마를 표현하는 일종의 콜라주다. 그림과 컬러 등 시각적 요소를 모아서 만든다. 시각적 분석 기법이다. '미학적 인상', 다른 말로 스타일을 시각적으로 정의한다. 디자인 프로세스의 컨셉 개발 단계에서 자주 사용된다.

영감 보드

영감 보드도 아이디어 발굴 작업의 일부다. 목적은 크리에이티브 프로세스에 영감을 불어넣는 것이다. 목적에 부합한다고 생각하는 여러 형상을 조합하고 정리해서 만든다. 때로는 탐구 주제에 부합하는 요소들로 구성하지만, 때로는 디자이너들을 '편안한 영역 ComfortZone'에서 끌어내고 새로운 사고방식과 관점을 자극하는 요소들로 구성하기도 한다.

소비자 프로파일 보드

소비자 프로파일 보드는 다양한 이미지들을 이용해서 브랜드가 공략하는 유형의 사람을 시각적으로 풀어낸다. 디자이너는 대개 시각적 동물이라서, 데이터 세트나 추상적 기술 용어보다는 이런 유형의 시각적 분석법을 쓸 때 소비자 특성을 보다 실감나게 풀어낸다. 소비자 프로파일 보드는 소비자를 묘사하는 여러 이미지로 구성되고, 구체적으로 다음의 정보를 포함한다.

* 외모 — 연령, 성별, 인종
* 하는 일 — 직업, 기술, 소득 수준
* 가족친지 — 자녀, 가족 구성과 규모, 친구들 유형
* 라이프스타일 — 차종, 주택 형태, 여가 생활 유형
* 구매하는 브랜드 — 슈퍼마켓, 의류, 액세서리, 가정용품
* 관심사 — 스포츠, 음악, 문학, 예술, 영화

소비자 보드 제작에 정해진 규칙은 없다. 다만 결과물의 가치를 높이기 위한 몇 가지 고려사항은 있다.

* 중요한 이미지만 소수정예로 선별한다. 너무 많은 이미지를 덕지덕지 붙이면 시각적 혼동만 야기한다.

Creative platform 'Real food journey'

We know the trials and tribulations of discovering and enjoying real food. To make this journey good and simple we make real food made with love.

Share in the secret of Free From perfection

We're proud to be master bakers and set out to make every loaf, roll, crumpet, muffin and more the best it can be.

위 무드 보드 제작은 크리에이티브 팀이 디자인 전략을 '시각화'하는 작업이다. 브리프로 합의된 디자인 방향에서 표류하지 않으려면 이런 방식으로 팀이 특정 테마를 공유하는 것이 중요하다.

아래 영감 보드는 BI 창조 작업에 영감을 주는 그래픽 요소들, 이를테면 서체와 컬러 등을 모으는 데 쓴다. 때로는 슬로건이나 브랜드 스토리 창출에도 쓴다.

- 이미지 크기에도 의미를 둔다. 이미지 간에 주연과 조연을 구분해서 주연은 크게, 조연은 그보다 작게 배치한다.
- 레이아웃에 신경 쓴다. 디자인에 여백도 포함한다. 네거티브 스페이스(사물이나 이미지에 둘러싸인 빈 공간)의 묘미를 살리고, 각각의 이미지에 숨 쉴 공간을 준다.
- 바탕은 흰색으로 한다. 다른 색은 자칫 원치 않은 효과를 유발한다.
- 서체도 보드의 모양새에 어울리는지, 소비자 개성을 반영하는지 따져가며 고른다.
- 보드 하나에 라이프스타일들을 모두 담으려하지 말고, 라이프스타일별로 보드를 만든다.

디자인팀은 소비자에 대해 알아낸 것을 정리해서 소비자 프로파일 보드를 제작한다. 문서 형식의 소비자 프로파일을 작성하기 위한 전초 작업이라고 할 수 있다.

시각적 리서치 보드는 디자인팀의 방향 공유뿐 아니라 대對고객 관계에 매우 유용하다. 특히 디자인 프로세스 초반에 고객사의 참여를 매끄럽게 한다. 디자인팀이 고객사의 생각을 경청했으며 그들의 의견을 진중히 반영했음을 입증하고, 결과적으로 고객사의 신뢰를 얻는다. 고객사 입장에서는 아이디어가 나오기까지의 과정을 엿보고, 크리에이티브 활동이 단지 허공에서 아이디어를 불쑥 따는 것이 아니라는 사실을 깨닫는 기회가 된다. 프로세스 초반의 열린 소통은 양자간에 반갑지 않은 의외성을 예방하는 효과도 있다.

시각적 보드가 디자이너에게 주는 편익은 또 있다. 디자이너는 대개 디자인 프로세스 초반의 컨셉 개발 단계에서 높은 벽을 만난다. 바로 빈 종이에 누워 있는 연필, 또는 빈 화면에서 깜빡거리는 커서다. 보드를 준비하고 제작하는 과정은 이런 '백지 공포증' 또는 '텅 빈 캔버스 신드롬'(7장 270쪽 참조)을 극복하게 해 준다.

소비자 프로파일 보드 만들기

미니 브리프 1

소비자 보드 설계 요령을 익히는 간단하고 효과적인 방법은, 시중에 이미 있는 브랜드를 하나 골라서 직접 소비자 보드를 만들어 보는 것이다. 선택한 브랜드의 타깃 오디언스는 이미 정해져 있으므로 힘든 일은 끝나 있는 셈이다. 이 연습의 핵심은 분석에 있다. 해당 브랜드의 커뮤니케이션을 분석해서 브랜드가 어떤 유형의 소비자를 겨냥하는지 풀어내고, 그들의 라이프스타일을 보여주는 이미지들을 모은다. 조원끼리 소비자 보드를 바꿔 보면서 어느 브랜드의 소비자를 분석한 것인지 서로 알아맞히는 것도 소비자 보드의 정확도를 평가하는 재미있는 방법이다.

미니 브리프 2

누군가의 핸드백, 책가방, 서류가방 등의 내용물을 탐구하는 것도 그 사람을 파악하는 방법이 된다. 타깃 소비자의 라이프스타일은 물론 내적 성향까지 들여다볼 수 있다. 주인공의 가방 속 아이템들을 배열하고, 사진을 찍고, 각각이 암시하는 바를 캡션으로 달아서 소비자 분석 보고서를 낸다. 사전에 가방 주인의 허락을 구하는 것을 잊지 말자!

The product is a new drink brand that provides healthy cold pressed vegetables and fruit juices. The juices are 100% raw in order to preserve all the nutritional and flavours from the ingredients.

Maggie
Age: 25
Occupation: Junior project manager

She loves yoga and the whole culture around it.
She is a vegetarian and really cares about her health. Enjoys going out and travelling. She has heard about these products but due to their cost is unable to drink them as much as she wants.

Josh
Age: 33
Occupation: Financial adviser

He lives with his wife just outside London.
His weeks are spent commuting and working, leaving him little time to do much else. He does kickboxing on weekends, when he can.
Due to his busy work schedule he struggles to maintain a healthy diet. His wife follows a juice cleanse program, even if he likes when she makes her own juices at home, he is not really interested on starting one too.

Ashley
Age: 40
Occupation: Mum and Architect

She leads a hectic lifestyle looking after 2 children and working full time. She likes jogging and outdoor activities and always tries to keep herself fit. She bought a juicer but only used a couple of times as it was too time consuming and realized it is easier just to buy from the shop.

소비자 프로파일 보드의 한 예다.
신생 주스 브랜드의 소비자를 대상으로 한다.
이같은 잠재 소비자 유형 파악은 디자이너가
신선 착즙주스 시장이라는 틈새 음료 시장을
이해하는 데 좋은 실마리가 된다.

소비자/오디언스 리서치 프로세스

소비자/오디언스
- 누구에게 말을 걸어야 하는가?
- 그들을 타깃으로 삼고 싶은 이유는 무엇인가?

소비자 프로파일 리서치
- 그들의 니즈, 욕망, 소망은 무엇인가?
- 누가 또는 무엇이 그들에게 영향을 주는가?
- 그들의 인구통계학적 특징은 무엇인가?
- 성별은?
- 교육 수준은?
- 직업은? / 경제적 지위는?
- 거주 지역은? / 출신 지역은?
- 결혼 여부는?
- 가족 구성은?
- 그들의 라이프스타일을 정의한다면?
- 그들의 태도와 사고방식과 행동양식은?

데이터 분석

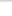

시각적 분석: 소비자 프로파일 보드
- 라이프스타일
- 브랜드 세계(타깃 소비자가 이미 구매하는 브랜드들)

문서 분석: 소비자 프로파일
- 타깃 소비자는 누구인가?
- 연령, 성별, 사회적 지위
- 니즈, 욕망, 열망

기타 리서치 방법

..

사례 연구 인터뷰

설문 조사는 단시일 내에 많은 응답자에게 데이터를 얻는 방법으로 더 없이 좋지만, 개인의 라이프스타일에 대해서는 상대적으로 피상적인 파악만 가능해서 심층 조사방법으로는 맞지 않는다. 반면 사례 연구 인터뷰, 또는 사례 프로파일은 조사대상을 한 번에 한 명이나 한 가족으로 축소해 그들의 삶을 심도 있게 탐구한다. 이를 위해 조사자는 조사대상별로 맞춤한 능동적 질문들을 뽑아야 한다. 조사 영역과 유의미한 관련이 있다면 어떤 주제의 질문도 괜찮다. 능동적 질문들은 토론을 의도한 주제에 잡아두는 닻 역할을 한다. 조사대상자의 답변은 추후 분석을 위해 녹음하거나 녹화한다. 조사대상자의 일상, 작업 환경, 쇼핑 습관, 여가 생활 같은 라이프스타일을 사진이나 영상에 담아서 심층 분석 자료로 삼는다.

물론 조사대상으로부터 집과 가족의 이미지를 자료로 써도 좋다는 사전 허락을 얻어야 하고, 인터뷰와 자료 수집은 전문성 있게 수행해야 한다. 조사대상에게 리서치의 용도를 분명히 알리고 서면 허가를 요청한다.

사례 연구를 여러 건 수행하면 매우 유용하다. 사례 연구는 직접 경험하지 못한 남들의 라이프스타일을 통찰하는 데 더없는 방법이다. 사람마다 사는 모습이 얼마나 다른지, 그들의 니즈와 열망은 무엇인지 확인하는 값진 기회가 된다. 응답자의 반응에 따른 융통성 있는 대처와 유연한 질문이 가능하다는 것도 이 방식의 장점

이다.

소비자 관찰과 인터뷰

구매 시점Point Of Purchase에서 소비자를 관찰하고 인터뷰하는 방법은 누가 무엇을 왜 사는지를 파악하는 데 매우 효과적이다. 사례연구 인터뷰처럼 이 방법도 일종의 '현장 조사'다. 다만 학생들도 쉽게 실습할 수 있다. 구매 시점 관찰법은 슈퍼마켓 같은 판매 현장에서 소비자 행동을 직접 관찰해서 소비 동기와 구매 동기, 특정 브랜드/제품/패키지에 대한 인식, 프로모션과 머천다이징(상품 진열 기획)의 성공 여부를 파악하는 방법이다. 단순히 매장에서 다수의 소비자를 관찰하는 방법도 있고, 소비자와 함께 장을 보거나 동행해서 밀착 관찰하는 방법도 있다. 구매 시점 관찰에 끝내지 말고 후속 인터뷰를 병행한다. 소비자의 기억과 느낌이 생생할 때 바로 물어서 소비자의 생각과 동기를 파악한다.

소비자 관찰과 인터뷰로 다음의 정보를 얻을 수 있다.

- 선택에 걸리는 시간
- 선택한 브랜드, 구매한 아이템의 용량(크기)과 수량
- 충동구매 횟수 vs. 계획구매 횟수
- 구매 동기
- 브랜드를 퇴짜 놓는 이유
- 고객의 매장 이용 경험과 스토어 레이아웃(유통 업체의 잘잘못)

관찰 조사의 경우도 전문성 있는 접근법이 필수다. 매장 내 고객들에게 질문을 던질 예정이면 조사 시작 전에 먼저 점장의 허락을 받는다. 조사 목적과 소속과 신분을 밝히고 협조를 구한다.

설문 조사

사람들의 시간은 귀하다. 설문 조사에 사람들의 참여를 이끌어내려면 설문지 문항수가 많지 않아야 한다. 25개를 넘어가면 지겨워서 참여도가 떨어진다. 설문 응답을 5~7분에 끝낼 수 있는 분량이 이상적이다.

- 질문은 평이한 말로 간결하고 명료하게 작성한다.

- 설문지 디자인도 중요하다. 질문과 거기 딸린 응답박스들의 관계가 명확해야 설문 응답 시간이 단축된다.

- 응답자가 직접 길게 써야 하는 주관식 질문은 피한다.

- 간단히 '예', '아니오', '아마', '자주', '결코' 등으로 빠르게 답할 수 있는 단답형 질문을 이용한다.

- 프로젝트 내용과 설문 결과의 용도를 설명해서 응답자의 흥미를 끌고 참여를 유도한다.

- 끈기를 발휘한다. 사람들은 처음에는 반응을 보이다가도 금방 지루해한다. 끝까지 설문에 임해 줄 것을 정중히 부탁하고, 작은 보상이나 선물을 준비한다.

- 설문지 작성을 마쳤으면 친구나 동료의 도움을 받아 교정을 보고 질문들을 다듬는다. 최대한 정확한 응답을 얻을 수 있도록, 응답자에게 혼동이나 거부반응이 생기지 않도록 질문을 짠다.

SWOT 분석

SWOT 분석은 시장 환경을 강점Strength, 약점Weakness, 기회 Opportunity, 위협Threat의 네 가지 요인으로 평가하는 분석 기법이다. 먼저 브랜드의 목적과 목표를 정의하고, 목표 달성에 유리한 요인

'브랜드 인식 맵Brand Perception Map'의 한 예다.
중국 스마트폰 시장에서 선두 브랜드들의 포지셔닝을
보여준다.

들과 불리한 요인들을 따진다. 이 분석은 브랜드의 USP를 찾는 데 효과적일 뿐 아니라, 현존 위험 요소들과 거기 대처할 전략을 수립하는 데도 유용하다. 분석 내용은 다음과 같다.

- 강점: 타 브랜드에 비해 우위에 있는 요소

- 약점: 타 브랜드에 비해 열세에 있는 요소

- 기회 요인: 브랜드가 유리하게 활용할 수 있는 시장 동인들

- 위협 요인: 브랜드에 불리하게 작용할 수 있는 시장 동인들

독자적 리서치

앞서 살펴본 공식적 리서치들을 진행하는 동안, 디자이너들은 각자 영감을 찾는 리서치를 병행한다. 개인적으로 수집한 영감은 수첩이나 스케치북에 담거나, 핀터레스트Pinterest, 7장 참조 같은 디지털 툴을 이용해 기록한다.

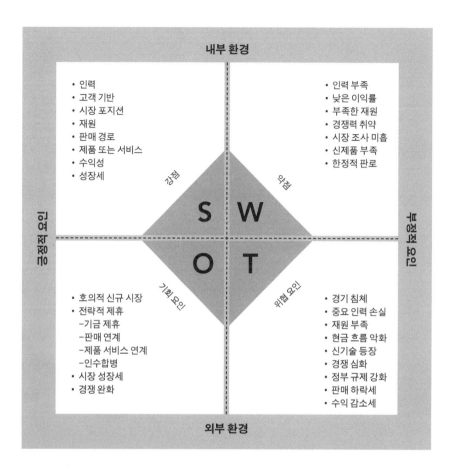

SWOT 분석의 한 예다. 현재의 브랜드 또는
브랜드 컨셉이 가진 강점과 약점,
기회 요인과 위협 요인을 규명하고
전략적 USP를 발굴한다.

어디서부터 시작할까? 최선의 시작은
질문을 던지는 것이다. 디자인팀은 리서치
결과 분석을 통해 디자인 방향을 명료하게
세우고, 추가로 필요한 조사 활동을
정한다. 이것이 크리에이티브 프로세스를
준비하는 전략적 접근법이다.

분석

리서치 결과를 분석하는 단계의 끝에서
디자인의 시작점을 설정한다.
추가로 조사가 필요한 부분을 확인한다.
이 단계의 결론은 브랜드에 가장 적합한 스타일,
즉 보이스톤을 개발하는 단계의 재료가 된다.

USP 정의

3장에서 말했듯 USP란 브랜드에 차별성을, 궁극적으로 경쟁 우위를 부여하는 장점을 말한다. 이 장점을 찾는 시작은 다음의 질문을 던지는 것이다. '타깃 오디언스가 다른 브랜드들을 놔두고 이 브랜드를 선택할 이유는 무엇인가?'

5장에서 살펴본 리서치들의 공통된 목적은 결국 USP 찾기다.

USP를 찾았으면 이를 이용해 포지셔닝 선언Positioning Statement을 개발한다. 포지셔닝 선언은 경쟁자와 차별되는 브랜드 에센스를 한두 문장으로 요약한 것으로, 브랜드 커뮤니케이션 전략의 방향이 된다. 커뮤니케이션 전략은 다시 슬로건 개발의 바탕이 된다. 슬로건은 시간이 흐르면서 바라건대 브랜드와 일심동체가 된다.

이 과정은 브랜드의 독특성을 시장에 전달하는 공식 절차가 되다시피 했다. 그만큼 효과가 검증된 방법이다. 영국 유통 업체 테스코가 좋은 사례다. 테스코의 슬로건 '티끌 모아 태산Every little helps'은 알뜰한 장보기라는 메시지를 효과적으로 전파한다. 벨기에의 고급 맥주 브랜드 스텔라 아르투아가 논란과 성공을 함께 일으킨 '비싼 값을 합니다Reassuringly expensive' 광고 캠페인은 독보적 품질을 제대로 강조했다. 마이크로소프트는 '당신의 잠재력, 우리의 열정Your potential, our passion'이라는 슬로건으로 유저와의 특별한 유대를 과시하고, 자사 제품을 인간 창의성 발현의 수단으로 내세운다. TV 광고와 지면 광고에서 감성을 자극하는 작전으로 일관하

는 마스터카드는 '세상에는 돈으로 살 수 없는 것들이 있습니다. 그 나머지는 모두 마스터카드로 사세요There are some things money can't buy. For everything else, there's MasterCard'라는 슬로건으로 자신을 유일하고 현실적인 선택이라 홍보한다.

시장 섹터 분석

시장 섹터 분석은 브랜드가 소비자의 마음에서 차지하고자 위치를 정하는 작업이다. 시장 섹터는 브랜드가 어떤 욕망 또는 니즈에 소구하느냐에 따라 크게 세 가지로 분류된다. 세 가지 시장 섹터는 저가 시장Value or Economy, 중가 시장Regular or Mid-market, 프리미엄 시장Premium or Luxury이다. 만족에는 여러 차원이 있다. 물리적, 심리적, 사회적, 또는 정서적 만족이 다 다르다. 또한 인간의 욕망은 때로 한도 끝도 없다. 부유한 사람이나 그렇지 않은 사람이나 마찬가지다. 이에 비하면 니즈는 정의하기가 상대적으로 쉽다. 니즈도 개인의 나이, 물리적 환경, 건강 상태 등에 따라 달라지기는 하지만, 일반적으로 의식주 같은 인간 생활의 기본 요소를 말한다.

저가 품목, 또는 생활필수품은 인간의 기본 욕구를 해결한다. 우리가 그야말로 없이는 못 사는 것들이다. 사정이 나쁘다고 해서 소비량을 줄이기가 쉽지 않은 식품, 전기, 물, 가스 같은 것들이다. 저가 제품과 저가 브랜드의 성공은 대개 판매가에 달려 있다. 이들의 판매 경로는 대형 할인점, 슈퍼마켓, DIY 숍, 가구 아울렛, 통신 판매, 온라인 쇼핑몰이다.

중가 보급형 브랜드는 일반적으로 평균 소득의 중산층 소비자를 위해 디자인되고, 가격도 그에 따라 중간 수준으로 책정된다. 이들 브랜드는 좋은 품질을 지향하는 동시에 가격 대비 실속 있는 제품을 추구한다.

럭셔리 제품/서비스는 대개 부유함과 결부된다. 없어도 상관없

이 오렌지주스 용기들은 각자가 어떤 시장 섹터를
겨냥하는지 뚜렷이 보여 준다. 테스코 주스
팩은 저가 시장, 트로피카나 팩은 중가 시장,
콜드프레스 병은 프리미엄 시장을 대변한다.

는 사치품으로 간주되며, 주로 중상위와 상위 소득계층을 겨냥한다. 럭셔리 컨셉에는 소비자의 자기 과시 욕망과 신분 상승 야망을 구매로 연결하려는 의도가 겹겹이 깔려 있다. 럭셔리 브랜드는 주로 고급 쇼핑몰, 공항, 전문점에서 판다.

각각의 시장 섹터에 특화한 시각 언어가 있고, 업계는 이 시각 언어를 이용해 소비자에게 의도한 반응과 정서를 유발한다. 예를 들어 저가 브랜드는 대체로 디자인과 형상을 단순하게 가져가고, 컬러 수를 제한하는 대신 주로 원색을 쓴다. 서체도 단출한 패키지와 마케팅에 어울리게 평범한 글꼴의 볼드체를 많이 쓴다.

세 가지 시장 섹터 중 일반적으로 중가 브랜드가 가장 장식적이다. 패키지와 판촉물에 컬러와 서체를 다양하게 쓰고 양질의 사진과 일러스트레이션을 동원한다.

럭셔리 브랜드로 가면 디자인이 도로 단정해진다. 하지만 이때의 소박함은 저가 브랜드의 그것과는 천양지차다. 컬러와 스타일에서는 '최소'의 미학을 추구하면서 다른 방면으로 소비자의 감각에 호소한다. 가령 브랜드 스토리를 적극 이용해서 브랜드의 이국적 또는 낭만적 '라이프스타일'을 강조한다. 예컨대 사람들이 동경하는 이국의 생활 방식과 연결시키거나, 핸드메이드(수제품) 느낌을 내세워 품질 우월성과 연계한다. 헤리티지도 럭셔리 브랜드가 자주 사용하는 마케팅 요소다. 헤리티지는 브랜드의 전통이나 역사에서 비롯되는 강렬한 이미지이기 때문에 타 브랜드가 쉽게 모방할 수 없는 요소다. 헤리티지 마케팅은 문화와 전통이 제품을 통해 새로운 세대로 전해지는 모습을 부각한다. 타이포그래피도 공들여 만든다. 글자 간격을 넓게 잡고, 장식은 최소화·양식화하고, 컬러를 비롯해 금박/은박, 엠보싱, 광택처리 같은 프린팅 기법들도 세심하게 배치한다.

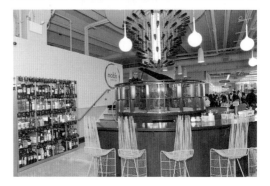

위 절약형 저가 제품 패키지에는 주로 힘찬 타이포그래피, 강렬한 색, 복잡하지 않고 단순한 디자인을 쓴다. 대형 할인 매장의 인테리어에도 비슷한 시각 언어가 적용된다.

가운데 중산층 소비자를 겨냥하는 슈퍼마켓은 주로 입구에 신선 농산물이나 꽃을 진열해서 타깃 오디언스를 유인한다. 소비자가 매장에 들어서는 순간 그들의 머릿속에 신선함을 주입하기 위해서다.

아래 마리아노스 프레시 마켓Mariano's Fresh Market은 와인 바와 라이브 뮤직 등으로 소비자에게 독특한 쇼핑 경험을 제공한다. 2층에는 실내와 실외에 시카고의 스카이라인을 감상할 수 있는 휴식 공간을 두었다.

질문과 기법

시장 섹터 분석을 지원하는 핵심 질문은 다음과 같다.

- 신제품이 잠재 구매자에게 제공할 가치는?

- 잠재 구매자가 타당하게 생각할 가격대는?

- 잠재 구매자가 구매하지 않는다면 그 이유는?

- 해당 시장에 이미 구축된 '디자인 언어'는 무엇이며,
 그중 어떤 요소가 소비자의 선택에 영향을 미칠까?

흔히 사용하는 시장 섹터 분석 기법은 다음과 같다.

- **스스로 고객이 되기.** 고객이 되었다고 상상하며 고객의
 관점에서 제품이나 브랜드를 체험해 본다.

- **미스터리 쇼퍼 되기.** 고객을 가장해서 매장에 가서 제품을
 구매하고 서비스를 이용한다.

시장 섹터 분석과 경쟁 브랜드 분석(225쪽 참조)까지 마쳤다면 디자인팀의 다음 할 일은 세 가지 시장 섹터 중 어느 섹터가 신생 브랜드에 적합할지 고민하는 것이다. 다만 이 점을 기억하자. 세 가지 시장 섹터는 매우 광범위한 분류다. 각각의 섹터 안에서도 가격이 다양하게 형성된다. 따라서 주요 경쟁 브랜드를 염두에 두고, 새 브랜드가 해당 섹터 내 어디에 위치할지 신중히 따진다.

THE PLACE TO MEET,
CELEBRATE AND STAY

LE GRAND BELLEVUE

GSTAAD

세 브랜드는 각각 저가 시장, 중가 시장, 프리미엄
시장을 대변하는 시각 언어를 보여 준다.

제품 카테고리 분석

··

제품 카테고리는 사실상 시장 섹터와 겹치는 개념이다. 두 가지 모두 소비재 시장의 종류를 말한다. 두 가지를 모두 언급하는 것은 순전히 용어 이해를 위해서다. 시장 섹터를 크게 세 가지로 나누듯, 제품 카테고리도 대개 편의품Convenience goods, 선매품Shopping goods, 전문품Specialty goods의 세 가지*로 분류한다.

　　디자인팀은 브랜드 디자인에 앞서 해당 브랜드에 적합한 '시장 언어'를 정의하고 합의해야 한다. 이게 다가 아니다. 해당 브랜드에 적합한 '제품 언어'에 대해서도 알아야 한다.

　　20~21세기에 걸쳐 상품 범용화가 진행되면서 품목에 따라 특화한 시각 언어가 생겼다. 품목마다 주로 쓰는 컬러, 서체, 모양, 이미지가 따로 있다는 뜻이다. 예를 들어 어둡고 짙은 색과 금색 이탤릭체 서체의 조합은 주로 커피 패키지에 등장하고, 하얀 바탕에 선명한 원색은 가루세제에 많이 쓴다(3장 115쪽 참조). 따라서 디자인팀은 크리에이티브 작업에 착수하기 전에 브랜드가 속한 제품 카테고리의 시각 언어부터 조사해야 한다. 조사 결과를 시각적 분석 보드에 전시하면 더 좋다. 슈퍼마켓 매대를 보듯 현재의 브랜드경관을 한눈에 파악할 수 있다.

　　제품 언어 분석을 마쳤으면 디자인팀은 거기서 얻은 정보를 이

*　구매 빈도, 제품 탐색 노력, 구매 가격 등에 따라 나눈 것이다. 편의품은 소비자가 기계적으로 자주 구매하는 제품, 선매품은 여러 브랜드를 여러 기준으로 비교해서 선택하는 제품, 전문품은 탐색 노력을 많이 들여 구매하는 제품을 말한다.

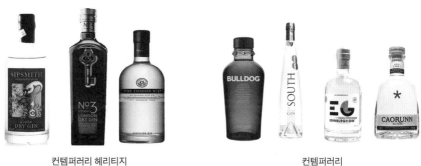

컨템퍼러리 헤리티지 컨템퍼러리

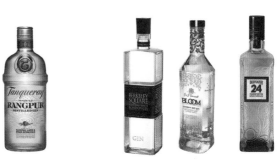

탠커레이 패밀리 부티크 브랜드

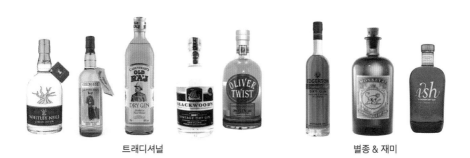

트래디셔널 별종 & 재미

블루말린의 디자인팀이 워너에드워즈 진의 BI를
창조할 때 가장 먼저 한 일 중의 하나가 시중에 있는
진 브랜드들을 분석하는 것이었다.

용해서 브랜드 차별화 전략을 세운다. 차별화 전략 수립이란, 브랜드의 고유 제안Unique offering을 품질, 가격, 기능, 접근가능성 면에서 어떻게 녹여낼지 결정하는 것을 말한다. 마케팅 시점(예: 크리스마스)과 판매 장소(예: 로컬 푸드 판매대) 등도 거기에 포함된다.

경쟁 브랜드 분석

오늘날의 소비재 시장은 사실상 포화 상태다. 신생 브랜드는 쟁쟁한 경쟁자들이 이미 득실대는 시장에 진입하게 된다. 브랜드 출시나 브랜드 확장 시 경쟁 우위를 확보하기 위해서는 전략적 포지셔닝이 필수다. 선택은 크게 두 갈래다. 틈새시장을 개척하든가, 기존 시장의 소비자에게 보다 강력한 제안을 해서 경쟁에 맞서든가.

　경쟁 브랜드 분석은 주요 경쟁 브랜드들을 평가하고 비교하는 것이다. 브랜드를 경쟁에서 차별화하고 강력한 제안을 개발하려면, 누가 주요 경쟁자인지, 그들은 어떻게 포지셔닝하고 있으며 어떤 제품과 서비스를 제공하는지, 소비자들은 경쟁 브랜드를 어떻게 평하는지 알아야 한다. 분석에 임하기 전에 명심할 것이 있다. 브랜드가 파는 것(제품이나 서비스)과 내세우는 것(브랜드 약속이나 브랜드 철학) 사이에는 분명한 차이가 있다. 반드시 이 두 가지를 분리해서 봐야 한다. 이 관점으로 경쟁 브랜드를 살펴야 우리 브랜드의 잠재 기회와 잠재 이점을 예리하게 포착할 수 있다.

1단계: 경쟁 오디트

경쟁 오디트란 경쟁 환경을 객관적으로 점검하는 것이다. 성공적 브랜드 전략 수립의 관건은 경쟁 여건을 최대한 많이 아는 것이다. 경쟁자 점검이 디자인 프로세스의 초반에만 필요한 건 아니다. 최종 디자인의 성공을 가늠할 때도 필요하다.

　경쟁 오디트에 쓰는 핵심 질문은 다음과 같다.

- 경쟁 브랜드는 무엇인가?

- 각각의 타깃 소비자/오디언스는?

- 속해 있는 시장은? 럭셔리 시장, 저가 시장, 틈새시장?

- 가격 포인트(기준소매가격)는? 시장 점유율은? 인기도는?

- 내세우는 바는? 핵심 메시지는?

- USP는?

- 강점은?

- 시장 포지션은?

- 소비자 접점(5장 190쪽 참조) 운영 전략은?

- 모양새는 어떠한가? 어떻게 생겼는가?

- 어떤 감성적 메시지를 전하는가?

- 어떤 보이스톤을 사용하는가?

　1단계에서 수행한 경쟁 오디트의 결과를 바탕으로 우리 브랜드의 포지셔닝 전략을 세운다. 포지셔닝 전략은 디자인팀의 길잡이가 되고, 크리에이티브 프로세스의 방향이 된다. 신생 브랜드가 장차 입성할 시장을 디자인팀이 이해해야 일이 가능하다. 2단계에서는 경쟁자의 '비주얼'을 분석한다.

2단계: 비주얼 오디트

이번에는 경쟁 브랜드가 소비자에게 접근하는 방식을 점검한다. 그러려면 경쟁 브랜드의 BI를 구성하는 디자인 요소를 모두 조사해야 한다. 조사 범위는 경쟁 브랜드의 웹사이트, 광고, 패키지, 프로모션을 모두 포함한다. 비주얼 오디트의 목적은 디자인 요소들에 숨어

무소속 정신

패셔너블한 이탈자

아이코닉 패밀리

장인의 품질

블루말린 디자인팀에게 주어진 과제는
독특하고 매력적인 프리미엄 진 브랜드를
창조하는 것이었다. 디자인팀은 경쟁
브랜드들과 차별화를 위해서 리서치 단계에서
타 브랜드들에 대한 포괄적 비주얼 분석을
시행했다.

있는 의미를 풀어내는 것이다. 2장에서 소개한 밀카 초콜릿 브랜드의 기호학적 해체 작업(96쪽 참조)과 비슷하다고 보면 된다.

비주얼 오디트에 쓰는 핵심 질문은 다음과 같다.

- **보이스톤.** 누구에게 말을 걸고 있는가?

- **룩앤필**Look and Feel. 시각적으로 어떤 메시지를 전하고 있는가? 어떤 정서를 표현하는가?

- **서체.** 어떤 특징이 있는가? 왜 그런 서체를 썼는가?

- **컬러 팔레트.** 색 조합이 브랜드의 느낌과 메시지를 어떻게 강화하는가?

- **로고.** 어떤 로고를 썼으며, 왜 그런 로고를 썼는가?

- **광고, 카피, 프로모션에 사용한 부가적 요소들.** 이들은 브랜드 메시지를 어떻게 증폭하는가?

경쟁 브랜드의 시각적 요소들을 분석하면 그 브랜드의 디자이너가 무엇을 전달하려 했고 그 목적을 어떻게 달성했는지 알 수 있다. 경쟁 브랜드는 어떤 시각적 장치를 써서 어떤 메시지를 전달하는지 확실히 이해할 필요가 있다. 그래야 브랜드 개발에 독창성을 기할 수 있다. 이미 있는 것들을 알아야 독창성 있는 시각적 해법이 나온다.

분석의 첫 단계는 경쟁 브랜드가 처음 만들어진 배경을 조사하는 것이다. 관련 정보는 대개 그 브랜드를 만든 디자인 대행사의 웹사이트에서 얻을 수 있다. 두 번째 단계는 경쟁 브랜드의 디자인팀이 브랜드 고유의 미학을 창출하기 위해 사용한 시각적 요소들을 자세히 뜯어보는 것이다. 아울러 프로모션에 사용한 텍스트도 살

퍼본다.

프리미엄 진 브랜드 워너에드워즈의 경우, BI 창조를 맡은 디자인 대행사는 블루말린 런던이었고, 디자인의 영감과 길잡이가 된 것은 '우정'이라는 브랜드 스토리였다. 공동창업자인 잉글랜드 사람 톰 워너Tom Warner와 웨일스 사람 시온 에드워즈Siôn Edwards는 농업 대학에서 처음 만나 친구가 되었다. 두 사람의 농장은 지리적 경계선으로 분리되어 있었지만 두 사람은 동업 아이디어를 찾았다. 그렇게 탄생한 것이 두 농장에서 나는 재료를 합해서 만든 프리미엄 진이었다.

블루말린 디자인팀은 두 창업자의 끈끈한 인간관계를 상징하는 아이콘을 만들어서, 거기에 브랜드 스토리뿐 아니라 프리미엄 이미지까지 담고자 했다. 술병의 그래픽을 보면, 서쪽의 웨일즈와 동쪽의 잉글랜드를 가리키는 풍향계가 있다. 풍향계 양편의 'E'와 'W'는 방향만 나타내는 게 아니다. 두 창업자의 출신 지방과 이름의 머리글자이기도 하다. 풍향계 위에 있는 그림도 같은 메시지를 전한다. 웨일스의 상징인 용이 잉글랜드를 대표하는 사자와 술잔을 맞들고 있다. 전통적 분위기의 타이포그래피는 프리미엄 품질을 나타내고, 거기에 대문자 사용은 강인함을 더한다. 창업자 이름에는 각각 다른 서체를 적용해서 한 사람이 아닌 두 사람의 이름임을 강조했고, 이는 슬로건 '마음(술)으로 하나 되다United in Spirit'*에 담긴 브랜드 에센스와 연결된다.

디자인 요소의 상당수가 전통성을 풍기지만, 정갈한 컬러 팔레트가 디자인에 전체적으로 모던한 분위기를 주는 동시에 프리미엄 브랜드라는 것을 상기시킨다. 삼각형 지붕 박공의 기하학적 해석은 디자인에 역동성을 보태고, 네거티브 스페이스에 들어가 있는

* Spirit에는 '정신'이라는 뜻 외에 '증류주'라는 뜻도 있다.

브랜드 스토리에 조명을 뿌리는 효과를 낸다. 용과 사자에 적용한 동박銅箔은 정갈한 컬러 팔레트에 고급스러움을 더하는 한편, 구리 증류기로 빚는 최고급 진이라는 USP를 부각하는 일석이조의 효과를 낸다.

삼차원 디자인 요소의 활약도 눈에 띈다. 대표적인 것이 술병 목에 감겨 있는 구리선이다. 이 구리선은 워너에드워즈의 최종 제품과 전통적 양조설비를 이어주는 연결고리다. 문제의 양조설비는 '큐리오시티Curiosity'라는 이름의 포트스틸(단식 증류기)이다. 워너에드워즈가 독자 개발한 이 포트스틸은 술병 뒷면 라벨에 일러스트레이션으로 등장해 존재감을 과시한다. 마지막으로, 병 입구의 봉인에는 고유번호와 생산자 서명이 있어서 품질보증, 정품, 진품의 느낌을 더한다.

위의 내용은 타 브랜드의 시각 언어를 심층 분석한 좋은 사례다. 디자이너는 이런 분석을 통해 기존 미학에 대한 이해를 얻고, 신생 브랜드를 위한 참신하고 독창적인 커뮤니케이션 접근법을 타진한다.

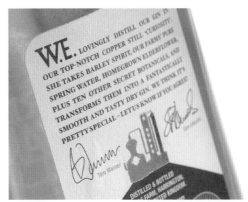

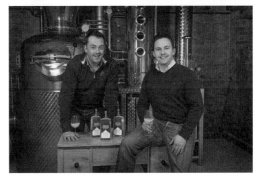

블루말린 디자인팀은 워너에드워즈의 브랜드
스토리와 전통적 증류 방식을 바탕으로
독특하고 인상적인 BI를 창출해냈다.
술병에 영국적 심벌(웨일스의 용과 잉글랜드의
사자)을 사용하고, 병 뒷면 라벨에 창업자들의
서명을 넣어 브랜드 약속을 보증했다. 모든
요소가 성공적 브랜드 창조라는 목적 아래
적절하게 뭉쳤다.

간단한 경쟁 브랜드 분석

1. 먼저, 주인공으로 삼을 브랜드를 하나 고른다. 인터넷을 검색하거나 제품 카탈로그 및 업계 잡지를 참고한다.

2. 해당 브랜드의 주요 경쟁 브랜드를 다섯 개 고른다. 다른 사람에게 경쟁 브랜드 명단을 보여 주고, 가장 중요한 브랜드들로 잘 뽑았는지 의견과 확인을 구한다.

3. 경쟁 브랜드들을 비교해서 각각의 강점과 약점을 파악한다. 위에 소개한 경쟁 오디트의 핵심 질문들을 이용한다.

4. 선진사례로 생각하는 브랜드를 명단에 하나 더 추가한다. 1번에서 고른 브랜드와 반드시 직접적 경쟁 관계에 있을 필요는 없지만, 이왕이면 관련이 있는 브랜드를 추가하는 것이 유용하다. 시장 포지셔닝의 벤치마킹 사례로 생각하는 브랜드를 선택한다.

5. 브랜드별 시장 포지션을 짧게 요약한다.

6. 마지막으로 브랜드를 하나 더 추가한다. 이번에는 시장 포지셔닝에 실패한 사례라고 생각하는 브랜드를 선택하는 것이다. 경쟁 브랜드일 필요는 없지만 동종 업계의 브랜드로 고른다. 이 사례는 브랜드 디자인에서 지양할 점을 파악하는 데 도움이 된다.

7. 이 연습을 좀 더 심도 있게 수행하고 싶다면, 추가로 브랜드를 더 찾아서 더 긴 명단을 만들면 된다. 이 연습은 시장에 이미 누가 있고, 그들이 표방하는 바는 무엇인지 파악하는 역량을 키운다.

경쟁 브랜드 조사 프로세스

경쟁 브랜드 분석

- 경쟁 브랜드는 무엇인가?
- 약점은?
- 타깃 소비자는?
- 시장 점유율은?

- 각각의 강점은?
- 핵심 메시지는?
- 가격 포인트는?
- 시장 포지션은?

경쟁 브랜드 분석(시각적, 기호학적 분석)

- 어떤 룩앤필을 가지고 있는가?
- 어떤 메시지를 전하고 있는가?
- 어떤 정서를 표현하고 있는가?
- 서체에는 어떤 특징이 있는가? 어째서 그런 서체를 썼는가?
- 컬러 팔레트는? 색 조합이 브랜드의 느낌과
 메시지를 어떻게 강화하는가?
- 브랜드에 아이콘이 포함되어 있는가?
- 브랜드에 슬로건이 딸려 있는가? 슬로건에는 어떤 서체가 쓰였는가?
 어째서 그런 서체를 썼는가?
- 슬로건이 어떻게 브랜드에 의미를 더하는가?
- 시장 포지션은?

경쟁 브랜드 분석(커뮤니케이션 분석)

- 매장과 온라인 등 다양한 여건에서 어떻게 타깃 오디언스에게 접근하는가?
- 어떻게 소비자의 관심을 끄는가?
- 경쟁 환경의 '비주얼 노이즈' 정도는?

이미지 보드 제작

- 지금까지 행한 분석을 A3 크기의 보드에 시각적으로 정리한다.

평가 & 결론 도출

- 기회 요인은 무엇인가?
- 위협 요인은 무엇인가?

브랜드 환경 분석

브랜드가 진입할 환경은 타깃 오디언스 접근성에 큰 영향을 미친다. 복
잡거리는 소매 환경과 온라인에서 소비자의 주의를 끌기 위해 치열하게
다퉈야 하므로 BI 창조를 맡은 디자인팀은 직영 매장, 온라인 숍, 유통
업체 매장 등에 브랜드를 놓았을 경우를 분석해야 한다. 그래야 브랜드
가 다양한 여건에서 어떻게 타깃 오디언스에게 접근하는지 알 수 있다.

브랜드 환경 분석을 지원하는 핵심 질문은 다음과 같다.

- 경쟁 브랜드는 다양한 커뮤니케이션 여건에서 어떻게 타깃
 오디언스에게 접근하는가?

- 경쟁 브랜드는 어떻게 소비자의 주의를 끄는가?
 거기에 사용한 주요 디자인 요소는 무엇인가?

- 경쟁 환경의 '비주얼 노이즈'는 어느 정도인가? 소매 환경에 몇 개의
 동종 브랜드가 있으며, 그들은 얼마나 요란하게 호객하고 있는가?

이 질문들에 답하려면 매장을 직접 방문해서 스토어 레이아웃 사
진을 찍는 등 증거를 수집하고 분석해야 한다. 브랜드 환경 분석으로
소비자의 경험에 대해 파악할 수 있다. 소비자에게 강한 인상을 남길
수 있는 디자인 요소들로는 매장의 안내 표지, 인테리어 디자인, 비주
얼 머천다이징, 판매 시점 진열 등이 있다. 안내 표지는 제품 정보를
제공하고, 브랜드 친밀감을 높일 기회도 준다. 인테리어 디자인도 소
비자와 브랜드의 물리적, 감각적 관계에 영향을 미친다. 비주얼 머천
다이징은 소비자의 눈길을 끌고 제품을 더 매력적으로 만들어 준다.

파제르 카페Fazer Café

..

과제

1891년에 칼과 베르타 파제르Karl & Berta Fazer가 시작한 베이커리 가게가 현재는 핀란드 최대의 식품 기업 중 하나로 성장했다. 디자인 대행사 코코로 앤 무이Kokoro & Moi에게 떨어진 과제는 파제르의 디저트 카페 체인을 위한 BI를 재창조하는 것이었다. 재창조의 범위는 브랜드부터 머천다이징까지 모든 것을 포함했다. 특히 고객사가 명시한 대로 고상함과 여유로움이 느껴지는 브랜드 환경을 창출해야 했다.

영감

디자인팀은 옛날 파제르 카페 1호점에 걸려 있던 오리지널 간판을 BI 창조의 영감으로 삼았다. 코코로 앤 무이는 브랜드 고유의 전용 서체를 고안했고, 이들을 파제르 그로테스크Fazer Grotesk체와 파제르 치즐Fazer Chisel체로 명명했다. 전용 서체를 활용한 시각적 아이덴티티는 소비자에게 현대적 감각을 뽐내는 동시에 기업의 소중한 헤리티지를 뽐내는 효과도 냈다.

해법

파제르 카페는 코코로 앤 무이가 고안한 서체를 로고부터 메뉴판과 가격표까지 모든 곳에 쓴다. 서체를 포장지 패턴으로 활용한 것이 특히 주효했다. 이 발상을 의류 디자인과 벽장식에도 적용했다.

BI의 다른 그래픽 요소들도 벽지, 냅킨, 테이크아웃 포장, 직원 액세서리의 패턴으로 활용한다.

파제르 카페의 공간 디자인은 실내건축사무소 코코3^{koko3}가 공동으로 참여했다. 고객사의 과거 헤리티지를 담은 간결미가 조명기구, 가구, 벽 처리 같은 인테리어 디자인 요소들을 지배한다. 모든 디자인 요소들이 파제르 카페만의 독특한 보이스톤을 개발하는 동시에 거기에 일조하도록 면밀히 고안되었다.

　새로운 파제르 카페는 2013년 여름, 헬싱키의 문키부오리 지역과 템페레의 스토크만백화점에 처음 개장했다. 이어서 헬싱키에 두 군데 더 생기면서 매장 수가 빠르게 늘고 있다.

미래 예측 분석

이번 장에 소개한 분석은 대부분 시장과 브랜드와 소비자에 대한 현재의 여건을 탐구하고 밝히는 것이었다. 하지만 장사는 오늘만 하는 것이 아니다. 브랜드의 장수를 위해서는 미래에 브랜드에 미칠 영향까지 알아야 한다. 이 정보는 '미래 예측' 또는 '트렌드 예측'으로 부르는 분석으로 얻는다. 미래 예측은 주로 리서치 전문 업체가 수행하는데, 단기적·장기적 사회 변화 동인을 가려내고, 이들이 기업과 소비자에게 미칠 영향을 따진다. 분석 영역은 문화, 라이프 스타일, 소비, 웰빙, 윤리, 가치관을 포함하고, 이보다 구체적이고 가시적인 정치, 경제, 기술, 환경, 법률 영역까지 망라한다.

미래 예측 분석의 목적은 새로운 트렌드의 부상을 관찰해서 앞날을 미리 헤아리는 것이다. 결과물인 '미래 서술'은 정치, 경제, 기술, 학술 분야의 종사자들은 물론, 디자인 업계의 크리에이티브 종사자들에게 매우 요긴한 정보가 된다. 브랜딩 디자이너에게 미래 예측 자료는 발상의 전환과 통합을 돕고, 결과적으로 최종 브랜드 디자인과 커뮤니케이션 방법에 영향을 미친다.

데이터 분석과 기회 해석

리서치 단계가 끝나면 수집한 데이터를 분석하고 평가해서 결론을 도출한다. 결론은 브랜드의 타깃 소비자, 타깃 시장, 커뮤니케이션 방식을 정하는 바탕이 된다. 예컨대, 시장 포지셔닝 분석은 신생 브랜드가 시장 어디에 위치할지에 대한 결정으로 이어지고, 제품 카테고리 분석은 현재의 브랜드경관에서 어떤 커뮤니케이션 방식이 효과적일지에 대한 결정으로 이어진다. 이 결정들은 다시 디자인 브리프와 브랜드 전략의 기초가 된다.

시각적 분석 보드

5장에서 말했듯 시각적 분석 보드는 프로젝트의 리서치 단계와 디자인 개발 단계에서 심심찮게 쓰인다. 디자이너가 고객사와 동료에게 정보를 전달하는 아주 효과적인 툴이다. 하지만 아무리 좋은 툴이라도 잘 써야 득이 된다. 착상이나 설계가 서툴거나 엉망이면 혼란스럽고 호도하는 보드가 나온다. 시각적 보드의 미덕은 간결과 집중이다. 시각적 보드는 생각을 압축하고 이해한 바를 내보여야 한다.

보드 디자인은 최대한 간소하게 유지한다. 보드가 부산스럽지 않아야 거기 붙은 이미지들이 전할 바를 충분히 전한다. 따라서 보드에 올라갈 이미지들을 세심하게 고른다. 요점을 정확히 반영하는 이미지만 쓴다. 잘못 선정된 이미지는 혼란을 일으키며 디자인 작업에 들어갔을 때 디자이너들이 엉뚱한 과녁을 쏘는 사태를

위 디자이너란 원래 시각적 동물이다. 따라서 분석을 할 때도 이미지를 이용하는 것이 결과 해석과 결론 도출에 효과적이다. 조사 결과의 시각화는 디자인팀과 고객사 모두에게 데이터 접근성을 높여준다. 예를 들어 수치로 가득한 통계 데이터는 가공하기 전에는 이해하기 어렵다. 하지만 도표나 인포그래픽으로 재구성하면 시사점을 보다 실감나게 보여줄 수 있다.

아래 분석 보드를 만들 때, 조사의 종류를 명시하는 제목을 붙이면, 보는 사람이 보드에 전시한 시각 정보를 더 빨리 더 정확히 터득할 수 있다. 디자인팀과 고객사 모두에게 도움이 된다.

시각적 분석 보드 만들기

1. 브랜딩하고 싶은 제품을 하나 고른다. 어떤 시장 섹터(럭셔리 시장, 중가 시장, 저가 시장)가 해당 제품에 적합할지 따져본 후 직접 시각적 분석 보드를 만들어 본다.

2. 제품이 속한 시장 섹터와 제품 카테고리를 조사해서 '제품 언어' 보드를 만든다. 앞에서 말한 주의사항을 참고해서 이미지를 선택하고 레이아웃을 구상한다.

무드 보드를 컴퓨터로 작성할 수도 있다. 디지털 무드 보드 작성을 지원하는 온라인 사이트들이 있다. 이들을 이용하면 된다. 폴리보어www.polyvore.com도 그중 하나다. 핀터레스트와 비슷하지만 원하는 이미지들을 조합해 콜라주를 만드는 기능도 제공한다.

부른다.

데이터 평가와 결론 도출

디자인 프로세스의 크리에이티브 작업에 들어가기 전에 마쳐야 할 리서치의 양이 적지 않다. 규모가 있는 대행사는 보통 전문 업체를 고용해서 필요한 리서치는 거기에 맡기고, 대행사는 크리에이티브 작업에 집중하는 경우가 많다. 누가 하든 리서치 단계는 매우 중요하다. 리서치가 신생 브랜드 디자인의 성패를 좌우한다 해도 과언이 아니다.

브리프와 디자인 방향을 최종 확정하기 전에, 리서치와 결과 분석을 무조건 실시해서 디자인팀에 다음의 정보를 제공해야 한다.

소비자/오디언스
- 타깃 오디언스와 그들의 라이프스타일, 니즈, 열망
- 타깃 오디언스에게 접근할 언어적, 시각적 방법

경쟁 브랜드
- 시장 경쟁 상황과 경쟁 브랜드의 강점과 약점
- 경쟁 브랜드가 소비자에게 접근하고 상호작용하는 방법
- 시장에서 발견되는 기회와 공백
- 시장 내 기성 브랜드 또는 신흥 브랜드들에 따른 위협 요인

시장 섹터
- 해당 시장 섹터 전반에서 포착되는 시각적 공통점

제품 카테고리
- 해당 제품/서비스 카테고리에 특화한 시각 언어

미래 트렌드
- 소비자 구매 습관이나 인식의 변화, 신기술 동향, 새로 뜨는 커뮤니케이션 방법 등. 이와 관련해서 신생 브랜드가 이용할 만한 사항

디자인 브리프

분석 단계의 마지막 일은 디자인 브리프, 즉 '디자인 방향'을 작성하는 것이다. 디자인 브리프란 디자인 프로젝트의 목적과 목표, 범위와 일정을 문서로 만든 것이다. 종합적이고 명확한 디자인 브리프는 고객사와 디자이너 간에 신뢰를 다지고 이해를 촉진한다. 디자인 브리프는 프로젝트가 끝날 때까지 디자인 결정들의 목적 부합성을 판단할 잣대로 기능한다. 무엇보다 디자인 브리프는, 중요한 디자인 이슈들이 점검되고 타결되었다는 양자 간의 합의다. 사전 합의가 없으면 디자인 작업을 순조롭게 진행하기 어렵다.

크리에이티브 프로세스를 시작할 때만 브리프를 참고하는 게 아니다. 디자인팀은 브리프를 수시로 읽으며 브리프의 목적들이 달성되고 있는지 확인해야 한다. 이 확인 작업에 시각적 분석 보드를 이용하면 효과적이다.

훌륭하게 작성된 브리프는 그 자체로 예술이다. 함축적 제목과 능동적 질문들을 적재적소에 배치해서, 리서치 단계에서 수집한 모든 정보를 하나의 문서로 통합, 정리한다.

디자인 브리프의 핵심 사항은 다음과 같다.

배경. 프로젝트에 관련된 모든 정보(브랜딩 대상 제품/서비스, 프로젝트 수행 범위, 이유, 방법 등).

목표와 목적. 고객사가 해법을 바라는 문제. 지금까지 파악된 도전과제들. 프로젝트에 포함될 크리에이티브 작업들(브랜드

제품/시장 리서치 프로세스

시장 섹터 분석
• 해당 제품은 어느 시장 섹터를 겨냥하는가? (럭셔리/ 중가/ 저가 시장)

비주얼 분석
• 해당 시장 섹터에서는 주로 어떤 컬러가 쓰이는가? • 주로 어떤 서체가 쓰이는가? 그 서체들의 특징은 무엇인가? • 그 외에 어떤 그래픽 요소들이 쓰이는가?

평가 & 결론 도출
• 해당 시장 섹터 전반에서 포착되는 주요 시각적 공통점 • 기타 주목할 만한 사항들

제품 카테고리 분석
• 해당 제품은 현 시장에서 어떤 제품 카테고리에 속하는가? • 해당 제품 카테고리에서 주로 쓰이는 시각 언어는 무엇인가?

비주얼 분석
• 해당 제품 카테고리에서는 주로 어떤 컬러가 쓰이는가? • 주로 어떤 서체가 쓰이는가? 그 서체들의 특징은 무엇인가? • 그 외에 어떤 그래픽 요소들이 쓰이는가?

평가 & 결론 도출
• 해당 제품 카테고리 전반에서 포착되는 주요 시각적 공통점 • 기타 주목할 만한 사항들

창조, 브랜드 확장, 커뮤니케이션 프로젝트 방법 등).

타깃 오디언스. 타깃 소비자에 대해 수집한 모든 정보(연령대, 성별, 사회적 지위, 라이프스타일, 니즈와 열망 등).

보이스톤. 브랜드 메시지를 타깃 오디언스에게 전달하는 데 가장 적합하다고 파악된 스타일.

USP. USP를 커뮤니케이션 전략에 반영할 방안. 브랜드가 타깃 소비자에게 가져다줄 편익. 소비자가 경쟁 브랜드 대신 우리 브랜드를 선택할 이유.

크리에이티브 결과물. 프로젝트 끝에 고객사에게 인도할 크리에이티브 요소들. BI, 슬로건, 웹사이트, 광고, 프로모션, 패키지 등.

예산과 결과물 인도 일정. 마감 일자(고객사가 브랜드를 일정대로 출시할 수 있도록 반드시 납기일을 지켜야 한다). 프로젝트 비용 상세 내역(고객사는 자신의 돈이 어디에 어떻게 쓰일지 알아야 한다). 기타 사항(추후 고객사의 요구가 있을 경우 작업이 추가될 수 있다는 내용 등, 양자 간에 분명히 해둘 것을 명시한다).

협의 일정. 고객사가 참여하는 회의 일정. 고객사가 크리에이티브 프로세스에 피드백을 제공할 기회가 됨.

디자인 브리프는 고객사와 디자인 대행사의 계약서에 준하는, 또는 계약서를 보충하는 비즈니스 서류라는 점을 명심하자. 반드시 정확한 표현으로 분명하게 작성해야 한다.

브랜드 창조 전략

...

리서치 결과를 분석하고, 디자인 브리프를 작성하고, 고객사의 합
의까지 얻었다면 이제는 BI 창조 전략을 세울 때다. 디자인팀은 리
서치 결과를 참고해서 컨셉 개발의 접근법을 강구한다.

진화냐 혁명이냐

디자인 컨셉을 개발하는 접근법은 여러 가지다. 일단 혁신의 정도
로 따졌을 때 한쪽 끝에는 진화적 접근이 있다. 현재 시장을 주도
하는 브랜드들과 동떨어지지 않게 디자인하는 것을 말한다. 즉 점
진적 변화다. 다른 끝에는 혁명적 접근이 있다. 해당 제품 카테고리
에 일찍이 없었던 새로운 언어를 창출해서 시장 섹터에 일대 변혁
을 일으키는 것이다.

 '진화냐 혁명이냐' 접근법을 기존 브랜드를 다시 디자인할 때 쓰
면 이렇다. 디자인이 기존 BI에서 멀면 멀수록 혁명적 접근이다. 0
에서 100까지의 척도를 써서 접근법을 한눈에 보여주자. 원래 디자
인을 0에 놓고, 각각의 후보 디자인에 변화량을 매겨서 연대표처럼
순서대로 늘어놓는다.

 없던 브랜드를 창조할 때도 마찬가지다. 이때는 각각의 디자인
에 적용된 발상이 현재의 시장 섹터 또는 제품 언어를 얼마나 반영
하느냐에 따라 변화량을 매긴다.

순하거나 사납거나

아이디어별로 디자인을 온건한 버전부터 과감한 버전까지 다양하게 개발하는 접근법도 있다. 이른바 '순하거나 사납거나' 접근법이다. 이때도 앞서처럼 디자인들을 척도 위에 늘어놓는다. 가장 소심한 디자인을 척도의 한쪽 끝에 놓고, 가장 과감한 디자인을 다른 끝에 놓고, 중도파 디자인들은 어느 쪽과 더 가까운가를 살펴서 사이에 배치한다. 이 접근법은 디자인 컨셉들을 개발하는 데 효과적이다. 또한 고객사에게 디자이너들이 브리프의 이슈들과 어떻게 씨름하고 있는지, 디자인 프로세스가 어떻게 흘러가는지 실감나게 보여주는 방법도 된다.

MILD → WILD

'순하거나 사납거나' 컨셉 개발 접근법의 한
예다. 새 BI를 위한 세 가지 서로 다른 디자인
해법을 제시한다. 이 프레젠테이션은 고객사의
오리지널 브리프가 요구한 해법을 안전한
접근부터 모험적 접근까지 다양하게 제시한다.

전공 수업의 리서치와 분석

이번 장은 디자인 대행사가 리서치 결과를 크리에이티브 프로세스에 반영하는 과정을 집중적으로 소개했다. 일의 복잡성과 규모 모두에서 방대한 작업이다. 이것을 교육 현장에서 똑같이 따라하는 것은 거의 불가능하다. 다만 인터넷이 지원하는 첨단 리서치 도구들을 적극 활용하면 학생들도 상당 부분 소화할 수 있다. 구글 이미지 검색과 서베이몽키 같은 온라인 리서치 서비스를 이용한다. 또한 포커스 그룹 인터뷰와 설문 조사 같은 전통적 리서치도 영 불가능한 건 아니다. 규모의 문제일 뿐 전공 과제에서도 실행 가능하다. 무드 보드와 소비자 프로파일 보드 같은 시각적 분석도 마찬가지다. 리서치와 분석을 수행하면 크리에이티브 작업에 '현실적 맥락'을 더할 수 있다. 디자인 현업에 대한 감각과 지식도 생긴다. 나중에 현장 실습을 나갔을 때 또는 일자리를 구할 때 소중한 자산이 된다.

　학생들이 막상 어렵게 느끼는 부분은 리서치 자체보다 결과를 분석하고 평가하는 것, 그리고 거기서 얻은 정보를 실제 크리에이티브 프로세스에 적용하는 것이다. 하지만 리서치를 설계하고 실행하는 단계에서 의사 결정과 통찰 개발의 근육을 다져나가면, 리서치 결과가 크리에이티브 프로세스에 미치는 작용을 차츰 감 잡게 된다.

　브리프 작성은 모든 이슈를 공론화하는 작업이다. 각각의 이슈를 제목으로 삼아 차례로 검토한다. 이 작업은 크리에이티브 프로세스에 착수하기 전에, 아는 것과 이해하는 것의 차이와 공백을 모

두 드러내서 해소하는 역할을 한다. 전공 과제의 브리프에는 실무
적 사항만 아니라 학생 개인의 포부를 담는 것도 좋다. 프로젝트를
통해 개인적으로 향상하고 싶은 점―프로젝트 운영 능력, 시간 관
리 능력, IT 스킬(일러스트레이터나 인디자인 같은 그래픽디자인 소
프트웨어) 등―을 포함하자.

탁월한 디자인 해법 창출의 관건은
혁신을 고무하고 촉진하는 것이다.
IDEO 디자인팀은 처음부터 고객사인
운동화 제조업체 브룩스도 참여하는
협업 체제를 구축했다.

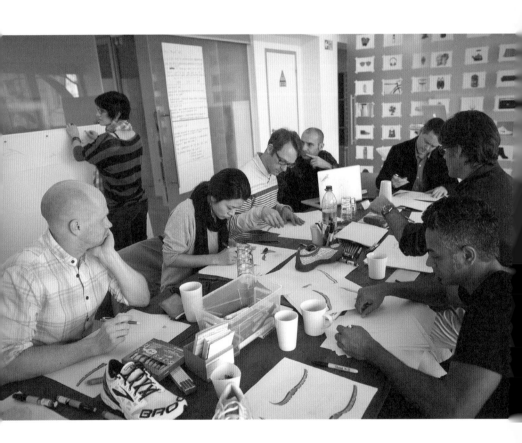

컨셉 개발

위대한 디자인은 흔히 기발하고 대담하고
혁신적인 디자인으로 정의된다.
그 기초는 아이디어다. 그것도 아주 많은 아이디어.
그럼 이런 아이디어들은 어디서 오는 것이며,
어떻게 육성할 수 있을까?

영감

디자이너라면 누구나 출중한 디자인 컨셉을 내놓고 싶다. 관건은 크리에이티브 프로세스에 물을 댈 영감의 원천을 찾는 것이다. 영감의 원천을 찾는 일이 말처럼 쉽지 않다는 것이 함정이다. 영감을 주는 것이 사람마다 다르기 때문이다. 영감은 갖가지 형태로 온다. 시각적 자극, 삼차원 공간, 글이나 음악, 때로는 신체 활동이 영감을 준다. 크리에이티브 종사자는 대개 무엇이 자기에게 아이디어를 샘솟게 하는지 안다. 하지만 샘은 언제든 마를 수 있다. 항상 새로운 대안을 물색해야 한다. 아이디어 트리거Idea Trigger를 많이 보유해서 나쁠 건 없다. 수첩에 감각적 경험을 적어두고 영감의 원천을 모으는 것도 훌륭한 창의성 증강 전략이다. 운동선수가 중요한 대회에 대비해 평소에 몸을 단련하듯 디자이너도 창의성을 미리미리 단련해야 현업에 입성했을 때, 또는 실전에 투입됐을 때 전문 창작자다운 기량을 발휘할 수 있다.

영감을 찾는 법

여기서는 영감의 샘을 찾아가는 탐색법을 소개한다. 이미 알려지고 검증된 방법도 있지만 생소한 방법도 있을 것이다. 우리는 책과 인터넷에서 이미지들을 훑는 데 많은 시간을 보낸다. 하지만 그건 여러 가지 영감 탐색법 가운데 한 가지일 뿐이다. 또한 이미지 검색은 직접 경험보다 못하다는 것도 기억하자. 현실의 경험은 색감, 감촉, 움직임, 규모, 비율이 모두 한데 어우러진 하나의 깊은 인상을

위 영감을 주는 블로그를 모은다. 전반적으로 영감을 주는
블로그도 모으고, 프로젝트별, 리서치 영역별로도 모은다.
시류와 물정에 맞는 크리에이티브 작업에 도움이 된다.

아래 스케치북을 하나 정해 나만의 디자인 저널로 만들고
계속 채워나간다. 리서치 내용을 기록하고, 아이디어와 인상과
컨셉들을 간수하는 방법이다.

만든다. 음악축제의 사진은 결코 축제 참가자의 경험을 복제하지
못한다.

구경하기

- 남들의 창작 세계도 귀중한 자원이자 영감의 원천이 된다. 동경하는
 디자이너의 블로그를 찾아가서 이웃 맺기를 하는 것으로 시작한다.
 끌림과 여운을 주는 작품은 출력한다. 하드카피에는 화면에 떠 있는
 이미지가 주지 못하는 현실감이 있다.

- '잡동사니 수집가' 접근법이 필요하다. 영감을 찾을 때는 온갖 군데서
 다 찾는다. 사진, 텍스타일, 도자기, 건축, 캘리그래피 등 종류를 가리지
 않는다. 길거리의 사람들을 관찰한다. 영화와 책을 잡다하게 본다.
 사람들의 몸짓과 옷의 컬러를 음미한다. 일상의 사물들을 눈여겨보고
 비판적인 눈으로 뜯어본다. 스케치북을 들고 다니며 관찰한 요소들을
 담아서 나만의 시각적 자료집을 만든다.

묻기

- 공동 작업을 시도한다. 동창, 동료, 친구, 누구든 좋다. 지적
 호기심과 탐구심이 강하고 사색적인 사람들을 모은다. 아이디어를
 '교차수분'하면 흥미진진한 결과물들이 나온다.

- 질문은 닫혀 있던 상상의 문들을 연다. 영감을 무작위로 찾지 말고
 특정 영감을 찾는다. 핵심 질문을 뽑아 목표를 분명히 정해서 들어간다.
 그렇게 하면 여정을 정하고 출발하는 것과 같다.

배우기

- 브랜딩은 궁극적으로 사람에 관한 것이다. 타깃 오디언스가 사는
 세계로 직접 들어가서 그들에게 감정이입한다. 그들을 지켜보면서,
 무엇이 그들에게 행동의 동인과 동기가 되는지, 그들의 두려움과
 바람은 무엇인지 알아본다. 타깃 소비자의 니즈를 파악하면 그들에게
 효과적으로 접근하기 위한 언어를 습득할 수 있다.

위 팀워크는 창의적 작업 방식일 뿐 아니라, 혼자 일하는 것보다 훨씬 재미있다. 공동 발의가 개인 발의보다 훨씬 다양하고 많은 아이디어를 배출할 때가 많다.

아래 나만의 비주얼 리서치는 여러 번의 크리에이티브 프로세스를 탄다. 첫 번째는 수집할 때, 두 번째는 조합할 때, 마지막으로 결론 도출을 위해 분석하고 숙고할 때 창의가 일어난다.

- 팀워크는 사람에게 영감을 준다. 여러 사람이 아이디어들을 공처럼 주고받고 이리저리 굴리다보면 강렬한 컨셉들이 놀랍도록 빠른 속도로 만들어진다. 브레인스토밍, 또는 마인드매핑은 여럿의 힘으로만 가능하다. 새로운 가능성을 포괄적으로 탐색하는 데는 여럿이 어떤 개인보다 위대한 힘을 발한다. 각자 머리를 싸매고 아이디어를 짜내야 하는 압박감을 덜어준다는 점도 협업의 또 다른 편익이다.

- 영감과 상상을 일으키는 가장 흔한 방법 중 하나가 음악 감상이다. 생각과 정서를 환기하는 데는 음악만 한 것이 없다. 작업 중인 주제를 반영하는 음악, 즉 브랜드의 '감성'과 통하는 음악을 찾아서 듣는다.

평가하기

- 본 것과 수집한 것을 분석한다. 그것들이 내게 영감으로 다가온 이유를 시간을 가지고 찬찬히 되새김질한다. 그들이 무엇을 의미하는지 자문한다. 각각의 이미지에 숨은 뜻을 캐고 주석을 다는 작업은 영감의 대상을 해체해서 제대로 알아보게 한다. 이 접근법은 전에 없던 생각, 또는 전에 없던 생각들의 연결을 부르고, 이는 창의적 통찰로 이어진다. 생각 되새김질 없는 스케치북은 그저 시각 자료의 의미 없는 모음일 뿐이다.

- 실수를 소중히 하자. 실수도 영감을 준다. 두려움은 창의를 가로막는다. 좋은 인상을 주어야 한다는 강박도 마찬가지다. 따라서 때로는 위험을 감수하고, 겁나는 일에 나선다. 새로운 도전을 수용한다. 사람은 편안한 영역을 벗어나 긴장했을 때 보다 창의성을 띤다.

이래도 생각이 막혔다면…

- 몽상이 답이다. 쉬어 간다. 무위無爲, Doing Nothing의 세계로 간다. 버스 여행이나 열차 여행이 좋다. 앉아서 공상에 빠질 절호의 기회다. 전화는 꺼두자! 열심히 하는 것이 꼭 생산적인 것은 아니다. 사람의

위 우리 중 대부분은 어릴 때 공상에 빠져
있다가 혼난 적이 있다. 하지만 공상도
활동이다. 상상력을 확장하고, 상상을 더 깊이
탐험하게 한다. 가능한 자주 몽상에 잠기자.

아래 오늘 휴대폰 카메라로 찍은 사진의
품질은 1년 전의 것과 하늘과 땅 차이이다.
휴대폰 기술이 하루가 다르게 발전하면서
'폰카'가 가장 효과적인 리서치 툴이 되었다.

뇌는 주기적으로 비활동 휴지기를 필요로 한다. 뇌에게 생각과
아이디어를 처리할 시간을 주자.

- 항상 수첩과 펜을 가지고 다니자. 언제 어디서 아이디어가 떠오를지
 모른다! 연필에 아이디어를 주워 담는 쓰임새만 있는 건 아니다.
 연필을 들고 있는 것만으로도 정신 집중과 생각의 흐름이 좋아진다.
 마음에 떠오른 것은 금방 스러진다. 그림으로 남기자. 아이디어의
 타당성과 성공은 현실에서만 타진할 수 있다.

- 휴대폰 카메라와 디지털 카메라로 영감을 주는 이미지들을 바로바로
 채집한다.

- 무조건 시작하고 보는 것도 착상에 매우 효과적이다. 좋은 아이디어가
 떠오를 때까지 기다리지 않아도 된다. 평범한 아이디어라도 한번
 전개해보자. 꼭 남에게 보여줘야 하는 것도 아닌데!

- 영감을 찾는 과정에서 자존심은 접어두자. 자존심은 새로운 통찰을
 얻고 참신한 작업방식을 개척하는 데 걸림돌이 될 수 있다.

─ Tips & Tricks ─

- 규칙적인 생활은 매우 중요하다. 전날 늦게 잤어도 매일 같
 은 시간에 일어나자. 일상에 두서없이 끌려다니지 말자.
- 어떤 아이디어에 지나치게 흥분했다면, 잠시 덮어두었다가
 다시 본다. 비판적인 시각을 배양하는 데 좋다.
- 창의성은 근육과 같다. 계속 쓰지 않으면 축 늘어져서 힘을
 쓰지 못한다. 자신만의 크리에이티브 저널에 아이디어를
 담고 저장하자. 영감을 수집하고 분석하는 비결이다.
- 세상만사에 끊임없이 호기심을 갖는다. "왜?"라고 묻는다.
- 모두의 마음속에 '너는 형편없어'라고 속삭이는 목소리가
 있다. 때에 따라서는 그 소리를 꺼두어야 한다.
- 천재는 1%의 영감과 99%의 땀이다. 의욕을 잃지 말고,
 매사 공을 들이고, 모든 기회를 즐기자.

빅 아이디어

..

빅 아이디어Big Idea를 때로 '유레카 모멘트Eureka Moment' 또는 '크리에이티브 훅Creative Hook'이라고도 한다. 탐구심과 영감이 과제를 만나 신통한 통찰이나 아이디어가 탄생하는 순간을 말한다. 이 순간은 창작자들에게 때로 강렬한 육체적 전율을 수반한다. 대개는 마음에 불현듯 어떤 이미지가 떠오르는 경험을 한다. 이미지는 어찌나 생생한지, 아이디어를 화면 캡처처럼 찍어낼 수만 있다면 디자인 과제를 그 자리에서 깨끗이 해결할 수도 있을 것 같다. 이 단계에서 관건은 이미지를 최대한 신속하게 포착하는 것이다. 이런 이미지는 잔인할 만큼 일시적이다. 잠시라도 주의를 딴 데 돌리면 순식간에 없어지거나 변형되고 만다.

　흔히 하는 오해가 있다. 유레카의 순간은 신의 계시처럼 오며, 천재들에게만 허락되는 것으로 생각하는 사람이 많다. 하지만 그렇지 않다. 사실상 이 경험은 일상의 것들을 열린 마음으로 대하는 자세와 영감을 주는 것이라면 종류를 가리지 않고 모으는 습관에 따르는 결과일 뿐이다.

　어떤 아이디어가 빅 아이디어일까? BI 창조의 경우, 빅 아이디어의 주요 요건은 다음과 같다.

- 빅 아이디어는 순전히 충동처럼 일어나거나 그런 충동을 기반으로 한다.

- 이성적 호소력이 있으면서도 심금을 울린다. 강력하게 일어난다. 타깃 오디언스에게 의미심장게에 접근할 묘수가 된다.

- 독특하다. 전적으로 새로운 사고방식, 행동방식, 감성을 표현한다.

빅 아이디어가 적합한 아이디어인지는 어떻게 알 수 있을까?

- 사람들의 눈길과 주의를 끄는가? 사람들이 이것을 입에 올리고 이 것에 대한 생각과 느낌을 나누고 싶어 할 만한가?

- 브랜드를 긍정적이고 새로운 방향으로 밀어붙이면서도, 브랜드의 진본성과 개연성을 깎아 먹지 않을 아이디어인가?

- 보편적으로 통할 아이디어인가? 브랜드가 문화적, 지리적 경계를 넘 고 계층과 민족을 가로질러 사람들에게 근본적이고 인간적인 차원 으로 다가가게 해줄 아이디어인가?

위는 탁월한 아이디어와 평범한 아이디어를 구분하는 핵심 요건 들이다. 기억하자. 위대한 아이디어는 문제를 해결하는 아이디어다.

개인 차원과 팀 차원의 영감

트렌드 분석

- 최신 유행과 시장 변화 방향을 조사하고 거기서 얻은 시사점을 검토한다.
- 프로젝트와 관계있을 만한 테마들을 선별해 시각화한다.

개인 차원의 시각적 조사

- 개별적으로 영감 수집용 리서치를 수행한다.
- 처음에는 리서치 대상을 넓게 잡는다. 책, 잡지, 인터넷, 쇼핑, 침대 밑에 숨겨둔 상자까지 가리지 않고 본다.
- 참고할 만한 요소들을 물리적 또는 디지털 포맷으로 시각화한다. 핀터레스트, 테어시트Tear Sheets, 간행물에서 뜯어서 고객사나 광고주에게 보내는 페이지, 보드, 스케치북, PDF 등을 이용한다.

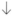

팀 차원의 시각적 조사

- 그룹 세션을 열고 리서치로 얻은 시각적 요소들을 종합적으로 검토하면서 현재 통용되는 스타일에 대한 통찰을 모은다.
- 영감을 시각적으로 모은다. 벽에 프로젝트에 관련된 온갖 유형의 영감들을 모아놓는다.

영감의 시각화와 분석

앞장들에서 봤다시피 디자인팀은 고객사와 소통할 때도 서로 정보를 공유할 때도 보드를 자주 이용한다. 짧게 요약하면, 디자인 프로세스에서 이 용도로 쓰는 보드는 크게 세 가지다. 소비자 프로파일 보드, 무드 보드, 영감 보드. 여기서는 무드 보드와 영감 보드를 어떻게 만드는지, 이 보드들이 아이디어와 컨셉 개발에 어떻게 기여하는지에 집중한다.

무드 보드

개성이 강한 사람이 눈에 띄고 알아보기 쉽다. BI에도 브랜드 개성이 뚜렷이 드러나야 한다. 브랜드 개성은 소비자가 브랜드와 연을 맺게 한다. 브랜드 개성은 브랜드 약속 또는 브랜드 제안에 내재한 가치와 속성을 드러내서 브랜드를 경쟁에서 차별화한다. 디자인팀은 독자적 브랜드 개성과 보이스톤을 먼저 개발해야 한다. 그래야 후속 단계에서 개발하는 브랜드 커뮤니케이션 요소들이 일관성을 유지하고, 브랜드가 타깃 시장에 대한 타당성을 유지한다.

디자인팀이 자주 쓰는 방법 중 하나가 브랜드를 진짜 사람처럼 생각하는 것이다. '이 사람의 성격은 어떻고, 어떤 특징이 있고, 어떤 방식으로 소통할까?' 사람처럼 브랜드도, 말하는 바가 가치관과 야망에 연동해야 한다. 또한 사람처럼 브랜드도, 성격에 따라 같은 내용이라도 표현 방식이 달라진다.

시장의 기성 브랜드들이 어떻게 독특한 개성을 창출했는지 탐구

하자. 과정을 이해하는 데 효과적이다. 예를 들어 오렌지영국 통신 업체와 HSBC홍콩상하이은행을 비교해보자.

오렌지가 1993년에 출범하면서 사용한 언어는 당시 통신사업자들이 쓰던 언어 사용 관행을 완전히 무시하는 것이었다. 오렌지는 만만하고, 편하고, 다정하고, 솔직하고, 허심탄회하고, 유머러스하고, 사교적이고, 낙천적인 페르소나를 창조했다.

이와 대조적으로 HSBC는 국제 금융 업체로서 탄탄하고, 꾸준하고, 믿음직한 목소리를 창조함으로써 오늘날의 불안정한 금융 환경에서 고객에게 피난항을 제공하는 존재로 자리매김하고자 했다. 소비자에게 '세계인의 지역 은행'이라는 우호적 분위기를 내세우기는 하지만, 아무래도 HSBC의 페르소나는 오렌지에 비해 공적이고 딱딱하게 느껴진다.

이렇게 브랜드를 사람처럼 여기고 거기에 독자적 품성과 인격을 부여하는 접근법은 매우 효과적이다. 일단 디자이너 입장에서 브랜드를 묘사하는 용어 세트, 또는 브랜드 가치 세트를 만들어내기가 편하다. 표현할 말이 있으면, 그것을 표방하거나 암시하는 이미지를 찾는 작업도 쉽게 초점과 방향을 잡는다.

영감 보드

아이디어와 컨셉 개발에 쓰는 또 다른 시각적 분석 기법이 있다. 바로 영감 보드다. 영감 보드는 무드 보드를 영감의 원천으로 삼아서, 브랜드의 페르소나를 묘사하는 그래픽 요소들을 뽑아 전시한 것이다. 먼저 브랜드 개성을 나타내는 컬러와 톤을 선정해 브랜드의 컬러 팔레트를 구성하는 것으로 시작한다.

다음에는 브랜드가 전달할 룩앤필과 어울리는 폰트를 고른다. 복잡한 감성을 묘사하는 데 있어서 타이포그래피는 얼굴 표정만

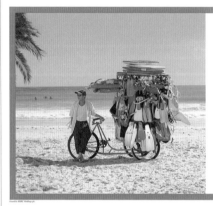

비즈니스 목적을 브랜드의 언어적 아이덴티티에 넣고, 거기 맞는 '언어 팔레트'를 개발해서 광고 같은 시각적 커뮤니케이션에 반영한다. 이렇게 브랜드가 타깃 오디언스에게 성공적으로 접근할 보이스톤을 만든다. 따라서 브랜드의 커뮤니케이션 방식도 브랜드 자체만큼이나 독특한 정체성을 내보여야 한다. 금융기관인 HSBC와 통신 업체 오렌지가 좋은 예다. HSBC는 시장에 친근감을 전달하면서도 권위를 드러내는 반면, 오렌지는 웃기면서도 든든한 친구처럼 다가간다.

큼이나 민감한 요소다. 일단 이미 있는 서체 중에서 브랜드의 무드
와 부합하고, 나중에 손봐서 로고타이프로 쓸 만한 것들을 고른
다. 로고타이프Logotype*는 브랜드명을 독특하게, 그리고 이왕이면
즉각적 식별이 가능하게 디자인해서 로고처럼 사용하는 것을 말
한다.

또한 다양한 그래픽 포맷에서 영감을 찾는다. 일러스트레이션,
사진 스타일, 영화 포스터, CD 앨범, 책 표지, 디지털 앱, 웹사이트
아이콘과 레이아웃 등, 브랜드의 개성을 반영하는 것이라면 종류
를 가리지 않고 참고한다. 가구, 건축, 패션, 텍스타일, 액세서리 등
에서도 브랜드 표현의 단서들을 찾는다.

그러나 무드 보드와 영감 보드의 핵심 성공 요인은 따로 있다.
디자이너가 뭔가를 보드에 올릴 때는 분명한 이유가 있어야 하고,
선택 이유를 정연하게 설명할 수 있어야 한다. 브랜드란 명료한 커
뮤니케이션과 의미가 없으면 허공에 뜬 모래성이다. 따라서 브랜드
개발의 매 단계에서 생각의 초점이 똑같이 유지되어야 한다. 허접
하게 구상된 보드는 없느니만 못하다. 크리에이티브 프로세스에
틀린 단서를 흘리고 혼동만 초래한다.

* 로고는 기호적, 회화적으로 표현한 것임에 반해 로고타이프는 가독성을 유지한 채로
브랜드명을 독특하게 디자인한 것을 말한다.

┌─ **Tips & Tricks** ─────────────────────────
무드 보드를 성공적으로 설계하는 방법을 익히는 지름길이 있
다. 이미 있는 브랜드를 하나 골라서 직접 무드 보드를 만들어
보는 것이다. 선택한 브랜드의 가치와 개성을 파악한다. 그다
음, 브랜드 페르소나를 반영하는 이미지와 말들을 고르고 조
합해서 무드 보드를 만든다. www.123rf.com이나 www.
dreamstime.com 같은 스톡 이미지 라이브러리 사이트에
들어가서 적당한 이미지를 찾거나 직접 사진을 찍는다.

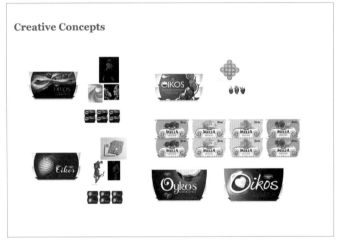

위 디자인 대행사 드라공 루지Dragon Rouge가 다농의
하위 브랜드인 오이코스 그릭 요거트를 위해 만든 영감
보드들이다. 디자인팀은 이미지, 컬러, 단어, 서체를
이용해서 세 가지 보이스톤을 개발했다.

아래 컨셉 개발 단계에서 만든 오이코스 패키지의 컴퓨터
렌더링이다. 무드 보드가 영감 보드의 재료가 되듯, 영감
보드는 디자인 컨셉 개발 단계의 재료가 된다.

초벌 컨셉 아이디어

초벌 아이디어를 짜내고 가다듬는 과정은 좌절과 함정으로 점철된다. 불행 중 다행은 컨셉 아이디어 개발을 성공적으로 이끄는 요령과 기법들이 다양하게 있다는 것이다.

스케치의 혜택

지금처럼 업종을 막론하고 컴퓨터 작업이 보편화한 세상에서도 많은 디자이너들이 손에 연필을 들고 스케치한다. 이들은 스케치를 디자인 프로세스의 기초공사로 본다. 뇌와 손과 종이의 협업은 아직도 아이디어를 시각화하는 최상의 방법이다. 디자인 작업을 지원하는 소프트웨어가 나날이 발전하는 이때에, 굳이 이 케케묵은 방식을 써야할 이유는 무엇일까? 스케치의 편에서 다음 사항을 고려해보자.

첫 아이디어가 최강 아이디어는 아니다

처음에 딱 떠오른 생각은 단순 반사 작용일 때가 많다. 자극에 반응한 무의식적 충동에 가깝다. 그렇다고 무시하라는 말은 아니다. 다만 시작일 뿐이라는 뜻이다. 그 생각을 스케치하라. 몇 초밖에 걸리지 않는다. 몇 초 만에 그것을 머릿속에서 꺼내 종이에 옮겨 놓을 수 있다. 이런저런 생각들을 스케치로 옮겨보자. 견주어볼 대상이 생기기 전에는 첫 아이디어의 떡잎을 판단하기 어렵다. 여러 아이디어들을 동시에 굴려가며 진척시키다 보면 더욱 흥미롭고 기발

한 생각들이 줄줄 딸려 나온다. 첫 아이디어를 덜컥 선택했더라면 영영 빛을 보지 못했을 창안들이다. 아이디어가 여럿 생겨도 선택을 서두르지 말자. 또한 몇 시간씩 앉아서 일러스트레이터로 아이디어를 주무르고 다듬는다고 항상 더 나은 아이디어가 나오는 건 아니다. 아이디어들이 자라고 익을 시간을 주자.

스케치는 원초적이다

인간과 연필과 종이의 인연은 수백 년, 아니 수천 년 전으로 거슬러 올라간다. 아직도 연필과 종이는 가장 뛰어난 그리기 도구다. 연필과 종이로만 할 수 있는 일, 화면상에서는 가능하지 않은 것들을 사랑하자. 펜과 연필과 종이를 애용하자. 아이디어가 떠오르는 속도가 달라진다. 컨셉들이 내게서 쏟아져 나오는 경험을 하게 된다. 이 경험을 보통 '흐름을 탔다'고 표현한다. 미처 굳지 않은 대강의 아이디어들을 자유롭게 휘갈겨 내는 것은 영감의 맥을 이어가는 좋은 방법이다. 그러다보면 상상하지 못했던 창의적 장소들에 이르게 된다.

스케치는 시간을 절약한다

디자인팀, 즉 크리에이티브 실무자들도 초기 컨셉 개발 단계부터 참여시킨다. 피드백을 일찌감치 받으면 추후 수정에 쓰는 시간이 대폭 줄어든다. 호미로 막을 것을 가래로 막는 일을 줄이자. 아이디어가 브리프를 벗어났거나 엉뚱한 보이스톤을 냈을 때 그 자리에서 수정본을 스케치하는 데는 몇 초밖에 안 걸리지만, 스크린 앞에서 재작업하려면 몇 시간을 허비하게 된다.

아무리 거친 아이디어라고 해도 첫 아이디어는
크리에이티브 프로세스의 필수 불가결하고
대체 불가한 시작점이다. 머릿속에 떠오른 것은
금세 스러진다. 고정시켜 놓아야 비로소 존재할
수 있다. 드로잉은 상상의 자연스런 연장이다.

연습이 완벽을 만든다. 스케치를 반복
수행하는 것이 스킬과 자신감을 쌓는 유일한
방법이다. 또한 스케치 작업은 개인적으로
분석하고 고찰할 시간을 만들어준다.
컴퓨터로는 가능하지 않은 방법으로 생각을
다듬고 기록하게 해준다.

스케치는 화가만 한다?

아니다. 아이들도 한다! 그림 수준에 연연하지 말자. 아이디어를 대충 그리는 선에 만족하자. 그것이 스케치의 본령이다. 대충 그리는 것. 이 작업을 스케치가 아닌 다른 이름으로 불러도 좋다. 작업에서 '순수미술' 냄새를 걷어내면 심적 부담이 대폭 줄어든다. '시각적 비망록Visual Note Taking' 또는 '그래픽 기록Graphic Recording' 같은 용어로 대체해도 좋다. 그림만 아니라 텍스트, 타이포그래피, 메모, 이미지 조각들, 플로차트, 도표 등도 아이디어를 '적는 데' 이용한다. 아이디어를 담는 거라면 뭐든 각자 편한 방법을 쓰면 된다. 나와 궁합이 맞는 펜과 연필과 종이를 선택한다. 스케치북과 친구가 되는 비결이다. 과제나 프로젝트가 걸려 있을 때뿐 아니라 항상 스케치하는 습관을 들인다. 일기처럼 그래픽 기록장을 채워가자. 쓸데없는 자의식만 극복하면 오히려 일상의 낙이 된다.

백지 공포증

학생에게나 전업 디자이너에게나 텅 비어 있는 백지는 공포의 대상이다. 백지를 마주하면 머릿속까지 하얘진다. 떠오르던 생각도 끊어진다. 이런 현상이 일어나는 이유는 여러 가지지만, 이것을 해결하는 실용적인 방법도 여러 가지가 있다.

먼저 할 일은 브리프를 다시 읽고 영감 제공용 시각적 자료들을 다시 훑어보는 것이다. 그렇게 프로젝트 목표를 다시 마음에 새긴다. 이 방법이 효과가 없으면 시간을 좀 투자해 다른 자료들에서 새로운 '크리에이티브 훅'을 물색한다. 이 노력마저도 효험이 없으면, 영감을 주는 이미지들을 컨셉시트에 직접 붙여서 시각적 촉매로 삼는다. 그러면 종이는 더 이상 백지가 아니다. 백지에는 그림을 시작하기 어려워도 여백에는 그림이 쉽게 그려지는 효과를 이용한다.

위 1564년 영국 보로데일에서 흑연이 대량 발견된 것을 계기로 연필이 널리 쓰이게 되었다. 최초의 대량 생산 연필은 1662년 독일에서 탄생했다. 연필은 지금도 디자이너에게 최고의 도구이자 최소의 도구다.

가운데 연필의 미덕은 지워진다는 것이다. 연필로 초벌 아이디어를 종이에 스케치해서 다듬은 다음, 연필 스케치를 마커로 베껴서 선을 확정한다. 초벌 서체 컨셉 개발에 주로 쓰는 방법이다.

아래 이 컨셉시트는 연필 스케치가 마커 렌더링으로 변하는 과정을 단계별로 보여준다. 연필로 밑그림을 그리고 마커로 채색해서 다양한 컬러 톤을 실험하고 명암을 만든다.

상상에게 비빌 언덕을 만들어준다.

드로잉 기법들

라인웨이트Line-weight 드로잉이라는 것이 있다. 선의 '무게'—짙기 또는 두께—를 달리해가며 그리는 기법이다. 선의 경중은 펜 끝에 가하는 압력, 펜촉의 두께와 넓이, 펜의 각도에 따라 달라진다. 흑연 연필은 다양한 경도(딱딱한 정도)와 농도(진한 정도)로 생산된다. 이를 알파벳과 숫자를 조합해서 나타내고, 보통 연필 끝에 표시한다. H^{Hard}는 연필심이 딱딱해서 연하게 써지고, HB는 중간이고, B^{Black}는 심이 물러서 진하게 써진다는 뜻이다. H나 B 앞에 붙은 숫자가 클수록 연하게 써지는 정도나 진하게 써지는 정도가 커진다. 라인웨이트 드로잉은 가령 특정 선을 강조할 때, 빛의 방향을 나타낼 때, 전경前景의 사물을 두드러지게 할 때 사용한다. 다양한 선 표현에 가장 흔하게 쓰는 도구는 아마도 파인라이너 마커Fine liner markers일 것이다. 일반론으로 말하자면, 스케치에 활기와 역동성을 주려면 선의 무게가 최소 세 가지는 되어야 한다.

드로잉에 널리 쓰이는 것이 마커 펜이다. 물감과 붓보다 간편하고, 붓 못지않게 다양한 효과를 내기 때문이다. 거기다 잉크가 반투명하기 때문에 덧칠해서 컬러 강도를 높일 수 있고, 색 혼합이 가능하고, 어두운 톤과 음영을 표현하기도 좋다. 마커는 수용성과 용제형의 두 가지 타입으로 나오고, 타입마다 펜촉 사이즈도 매우 다양하게 나온다. 마커 전용 종이도 있다. 레이아웃 페이퍼와 비슷한데 다만 번지지 않게 만들었다.

마커 드로잉에는 기본적으로 두 가지 스타일이 있다. 하나는 레이아웃과 컨셉을 빠르게 처리할 때 쓴다. 이 스타일에는 펜 스트로크가 살아 있다. 다른 하나는 완성 이미지에 쓴다. 이때는 펜 스트

'컷 앤 페이스트' 기법을 쓰면 컨셉을 빠르고
효과적으로 개발할 수 있다. 보기처럼 서체를
다양한 크기와 레이아웃으로 출력해서,
파인라이너 스케치 위에 이렇게 저렇게 오려
붙여가며 다양한 가능성을 타진한다.

로크가 채색면에 녹아들어 한결 현실감이 난다. 이 기법은 주로 그림에 명암을 입히고 입체감을 주는 데 쓴다. 서체 컨셉에 컬러나 음영을 더할 때도 마커를 쓴다.

초벌 스케치를 레이아웃 페이퍼에 옮길 때 라이트박스Lightbox가 있으면 쉽게 베낄 수 있다. 아이디어를 처음부터 다시 그리는 것보다 빠르다. 초벌 스케치를 완성도 있는 컨셉으로 개발할 때 주로 쓴다.

'컷 앤 페이스트Cut and Paste, 잘라 붙이기'도 효과적인 기법이다. 단시간에 아이디어를 다각화할 때 매우 유용하다. 예를 들어 패키지를 디자인한다고 치자. 거기 들어갈 요소들—로고와 라벨 등—을 여러 장 복사해서 오린다. 그것을 컨셉 시트에 이리저리 붙여가며 주위에 들어갈 부가적 요소들을 개발한다. 이 방법도 컨셉 개발의 속도를 올리는 효과를 낸다.

Tips & Tricks

출처 표시하기

항상 출처를 표시해두는 습관은 나중에 프로젝트에 들어갔을 때 검색 시간을 엄청나게 줄여준다. 표절 의혹에서 자유로우려면 항상 전문적이고 윤리적인 접근법을 고수해야 한다. 가장 흔하게 사용하는 출처 표기법은 하버드 방식Harvard reference system이다(이 책도 이 방식을 썼다). 어떤 방식을 쓰든 중요한 것은 일관성을 유지해야 한다는 것이다.

다음은 출처 유형에 따른 하버드 방식 출처 표기법의 예시들이다.

도서

Barry, Peter. 1995. *Beginning Theory*. Manchester: Manchester University Press

웹사이트, 블로그, 트위터

Smith, John. (2012). *A Story About Art*. [Online]. BBC Website. Available at: http://www.bbc.co.uk/news/99_43_33.htm. [Accessed: 20 August 2013]

음악 앨범과 트랙

Gray, David. 1998. 'Babylon' on *White Ladder*. London, IHT Records

이미지와 일러스트레이션

Women of Britain say 'GO!' (1915) [Poster] Available at: http://www.vads.ac.uk/collections/IWMPC.html [Accessed: 25 February 2013]

Façade of a house [Oil painting] In: Comini, Alessandra. *Egon Schiele*. Plate 43. London: Thames & Hudson

사진

Walker, Spike. (2003) Dandelion Flower Bud [Photograph; Transverse section through fl ower Infl orescence bud of dandelion, viewed with a light microscope, solarized.] Available at: http://images.wellcome.ac.uk [Accessed: 24 June 2009]

자료모음집

스케치북, 스크랩북 또는 저널을 꾸준히 작성하는 것은 크리에이 티브 종사자라면 개인적으로 평생 유지해야 할 습관이다. 반드시 특정 프로젝트에 연결할 필요는 없다. 자료집은 아이디어와 영감 을 보관해두고 필요할 때마다 참고하는 일종의 보관소다. 전통적 으로는 자료와 이미지를 오려서 공책에 붙이고 메모를 달아서 만 들었다. 요즘은 컴퓨터로 손쉽게 디지털 자료를 저장하고 조직하 고 관리한다. 하지만 이 디지털 보관소는 물리적 자료집을 대체한 다기보다 보완한다.

수집한 디지털 자료를 내 마음대로 분류하고 조합하게 해주는 온라인 시스템도 여럿 있다. 핀터레스트가 대표적이다. 핀터레스트 는 메모판에 '핀Pin'으로 메모를 붙이듯 '관심사Interest'별로 핀보드 를 만들어 이미지와 영상을 모으고, 같은 주제에 관심 있는 사람 들과 공유하는 사이트다. 이 사이트는 디자이너에게 원하는 주제 별로 손쉽게 '보드'를 만들 기회와 수단을 제공한다. 공동 작업을 하기에도 좋다. 팀원들이 사이트에 접속해서 핀보드를 검토하고, 내용을 추가하고, 영감 재료를 공유할 수 있다. 원하면 비공개 설 정을 할 수도 있다. 민감한 고객사의 프로젝트를 수행하는 디자이 너에게 필요한 기능이다.

단문블로깅Micro-blogging 서비스인 텀블러도 영감을 담고 논평 을 달기에 좋은 SNS다. 유저들이 각자의 블로그에 올리는 내용이 해당 블로그를 팔로우하는 유저들에게 실시간으로 전달된다. 여

기 게시되는 콘텐츠는 사진, 이미지, 텍스트, 동영상 등 매체를 망라하기 때문에 멀티미디어 블로깅 서비스라고 부르기도 한다. 유저는 여기서 남들의 블로그를 구독하고, 자신의 블로그는 원하면 비공개로 할 수 있다. 또 여기에는 태그 기능이 있어서 내용 검색이 가능하다.

어떤 시스템을 이용하든, 대충 쓰면 오프라인 또는 온라인 '스크랩북'에 불과하고, 잘 쓰면 유용한 디자인 툴이 된다. 후자로 삼으려면 몇 가지 요건이 있다. 우선, 이미지나 자료의 출처를 항상 표시한다. 이 점을 명심하자. 인터넷의 이미지들이 주인 없이 돌아다니는 것 같아도, 상업용으로 복제하거나 사용하려면 반드시 창작자의 허락을 구하고 적절한 사용료를 지불해야 한다. 이미지를 수집할 때도 출처 표시는 디자이너로서 필수다. 이미지를 어디서 찾았는지 나중에 헤매는 일이 없으려면 갈무리할 때 출처도 가져온다.

이미지를 늘어놓는 방식도 스케치북 또는 스크랩북의 유용성을 많이 좌우한다. 자료집을 만들 때 이왕이면 논리적으로나 미학적으로 볼품 있게 만들자. 그래야 동료와 공유할 때 당황하는 일이 없다. 더구나 학생은 개인적 리서치 자료도 평가를 위한 과제물의 일부로 제시해야 할 때가 많다. 미리 체계적으로 자료를 정리해 놓으면 나중에 고생하지 않아도 된다. 디자인과 레이아웃에 공을 들이면 그 스크랩북은 단순한 스크랩북의 위상을 뛰어넘어 그 자체로 예술이 된다.

보기는 공용 자전거 시스템을 위한 BI의
최종 디자인 해법이다. 고객사에 제공하는
아트워크 디자인은 반드시 디자인팀이
브랜드를 위해 고안한 모든 것—색상
조합, 브랜드 로고타이프, 로고 등—을
포함해야 한다.

DIN SCHRIFT 1451 MITTELSCHRIFT

Aa Bb Cc Dd Ee Ff Gg Hh Ii
Jj Kk Ll Mm Nn Oo Pp Qq
Rr Ss Tt Uu Vv Ww SXx Yy Zz
0 1 2 3 4 5 6 7 8 9 0

최종 디자인 완성과 출시

디자인 최종안을 고객사에 제공하는 과정이 남았다.
컨셉들이 독창적이면서 적절한지 따져
그중에서 최강 솔루션을 가리는 방법, 그리고
최종 솔루션을 고객사에게 전문적이고
효과적으로 전달하는 방법을 전수한다.

최상의 컨셉 고르기

BI 창조의 초반 단계에서 디자인 해법을 가급적 다양하게 개발하는 것이 디자인팀에게 유리하다. 그러나 디자인 프로세스가 진행되면서 무더기로 탈락하고, 고객사에 최종 제시되는 것은 극소수에 불과하다. 후반까지 너무 많은 해법이 살아남으면 혼란만 가져온다.

어느 아이디어가 강한 아이디어인지 판단하기란 쉽지 않다. 빡빡한 마감 시한과 싸우며 일하는 전문 디자인팀은 이 판단을 매일 내려야 한다. 많은 경우 디자인팀의 리더, 즉 시니어 크리에이티브가 여러 아이디어 중 어느 것을 다음 단계로 보낼지에 대한 최종 결정권을 갖는다. 선택은 개인적 호불호나 애착보다 오리지널 브리프에 대한 부합성에 의거해야 한다.

현업에서는 보통 다수의 디자이너가 초벌 아이디어 개발에 참여한다. 여기서 보통 수십 개의 컨셉들이 나온다. 디자이너들끼리 더 새롭고 강한 해법을 만들 방법을 놓고 수시로 비공식적 논의가 벌어진다. 그후 시니어 크리에이티브가 초벌 아이디어들을 보다 공식적인 방식으로 평가한다. 통과시키는 아이디어의 수는 마감 일정과 예산에 따라 달라진다.

디자인팀이 내놓는 BI 해법은 (엄선한 서체 또는 공들인 로고타이프로 만든) 브랜드명, 로고, 슬로건, 컬러 팔레트 등을 포함한다. 디자인팀의 시니어 크리에이티브는 오리지널 브리프를 참고해서 아이디어의 적합성 여부를 평가한다(브리프의 핵심 사항은 6장 242쪽 참조). 경쟁 브랜드 대비 독창성도 아이디어를 평가하는 잣대가

된다. 또한 브랜드가 무리 중에서 두드러져 보이려면, 디자인이 새
브랜드의 USP를 얼마나 효과적으로 전달하는지에 대한 분석도
있어야 한다.

위 드라공 루지가 베이커리 브랜드 워버튼스를 위해
디자인한 크리에이티브 컨셉들이다. 다양한 접근법을
통해 다양한 아이디어들이 나온 것을 알 수 있다.
다자인들이 각기 다르고 독특하다.

아래 위 프로젝트의 다음 단계를 보여준다. 다양했던
아이디어들이 소수의 핵심 아이디어로 추려졌고, 핵심
아이디어가 다시 여러 갈래로 다각화한 것을 알 수 있다.

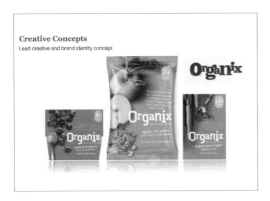

Creative Concepts
Lead creative and brand identity concept

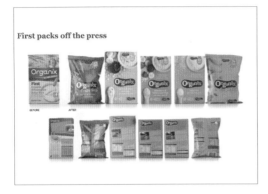

First packs off the press

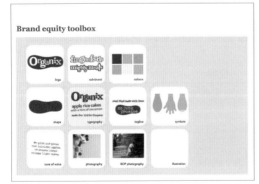

Brand equity toolbox

위와 가운데 드라공 루지가 이유식 브랜드 오가닉스를 위해 디자인한 크리에이티브 컨셉이다. '선두' 브랜드 컨셉을 제품 패키지에 적용했을 때의 모습을 보여준다.

아래 디자인팀은 패키지 비주얼과 더불어 '브랜드 자산 툴박스'도 고안했다. 이 툴박스는 새로운 BI를 개별 디자인 요소들로 나누어 보여준다. 다음 단계에서는 최종 디자인을 오리지널 브리프와 비교, 검증한다.

평가 전략 개발

전공 수업에서는 보통 이 단계에서 지도교수가 개입한다. 교수가 시니어 크리에이티브의 역할을 맡아 아이디어들을 비평하고, 학생들이 최강 해법을 찾는 과정을 지원한다. 하지만 내가 직접 컨셉 평가 전략을 개발해보는 것도 좋은 방법이다. 비판적 분석 능력을 길러준다. 크리에이티브 결과물이 오리지널 브리프에 부합하는 정도를 수량화할 평가 척도를 설계해보자. 구체적 평가척도가 있으면 평가의 객관성과 비판적 사고력을 보여주고, 최종 컨셉 선택이 개인적 취향에 따른 것이 아님을 입증할 수 있다.

척도 개발은 브리프의 내용을 뜯어보는 것으로 시작한다. 브리프가 낸 크리에이티브 문제는 무엇인가? 타깃 소비자는 누구인가? 브리프의 핵심 사항들이 컨셉에 제대로 반영되어 있는가? 이 점을 염두에 두고 아이디어 각각의 공과를 따진다. 아래의 보기처럼 평가표를 만들어서 디자인이 요건들을 얼마나 충족하는지 표시하면, 디자인별 평가 결과를 한눈에 파악할 수 있다.

평가 기준	1	2	3	4	5
디자인이 타깃 소비자/오디언스에게 얼마나 잘 접근하는가?					
디자인이 해당 제품/서비스를 얼마나 성공적으로 전달하는가?					
디자인이 USP를 얼마나 분명하게 반영하는가?					
디자인이 경쟁 브랜드들 사이에서 얼마나 강하게 두드러지는가?					
디자인이 시장 포지션/가격 포인트를 얼마나 잘 전달하는가?					
디자인이 브랜드 보이스톤을 얼마나 효과적으로 잡아냈는가?					
디자인이 얼마나 독창적이고 독특한가?					

최종 수정

컨셉들을 평가 기준에 따라 검토해서, 가장 강한 아이디어를 세 가지 선정한다. 이때 명심할 것이 있다. 최종 후보들은 발상과 접근법에서 다양해야 한다. 비슷한 것들만 뽑지 않는다. 다시 말해 세 가지 후보는 서로 판연히 다르고 나름대로 독특한 세 가지 아이덴티티여야 한다. 후보 선정에 '순하거나 사납거나' 또는 '진화냐 혁명이냐' 척도(6장 245쪽 참조)를 이용해도 좋다. 고객사에게 한 가지 아이디어만 제시하는 것은 결코 바람직하지 않다. 그랬다가 퇴짜 맞으면 아무 대비책이 없는 셈이다.

최종 후보들에 대한 정제에 들어간다. 평가 과정에서 지적된 약점이 있다면 이때 바로잡는다. 정제 작업은 전면적 수정이 아니라 소소한 조정이다. 디자인 프로세스가 여기까지 오면 모든 크리에이티브 작업이 컴퓨터 렌더링으로 수행된다. 협업에서 가장 많이 쓰는 소프트웨어는 어도비의 ACC^Adobe Creative Cloud다. ACC에 속한 포토샵, 일러스트레이터, 인디자인 같은 앱들이 컨셉의 도판 작업을 지원한다.

이 단계에서 집중해서 봐야 할 것은 타이포그래피 완결성, 글자의 배치와 간격(행간과 자간), 컬러 팔레트 정제, 이미지 보정, BI 구성요소들의 전반적 균형이다. 정제가 끝났으면 디자인을 축소했을 때, 온라인과 오프라인 모두에서, 어느 여건에서나 브랜드명이 가독성을 또렷이 유지하는지 시험한다.

위 끝날 때까지 끝난 게 아니다. BI의 최종 디자인에
소소한 조정을 가해 유의미한 차이를 만들 수 있다.
보기에서는 O와 R 사이에 작은 연결선을 추가해
타이포그래피의 중심에 힘과 개성을 더했다.

아래 BI 디자인에 대한 마지막 손질 과정을 보여준다.
로고와 타이포그래피가 만드는 각들이 모두 동일한지
디자이너가 확인하고 있다. 이런 정성이 BI 구성요소
간의 결속을 다지고 결과적으로 BI를 강화한다.

프레젠테이션 자료

BI 창조 프로젝트에서 가장 결정적인 단계는 어쩌면 고객사에게 최종 디자인을 발표하는 단계일지 모른다. 최종 발표는 크리에이티브 팀이 드디어 그들의 '디자인 씽킹'과 창의성을 입증해 보이는 자리다. 최종 아이디어를 효과적으로 '팔기' 위해서는 최종 디자인이 오리지널 브리프에 탁월하게 부합한다는 것을 납득시켜야 하고, 그러려면 뛰어난 언어적, 시각적 발표 능력이 요구된다. 또한 최종 발표는 디자인 대행사가 고객사에게 프로젝트의 가격 책정, 프로젝트 운영, 업무 규약Business Protocol을 해명할 기회가 된다.

이 단계의 관건은 명료한 커뮤니케이션 전략이다. 전략의 요체는 최종 디자인을 효과적으로 보여줄 시각 자료다. 이것을 '커뮤니케이션 보드'라고 한다. 커뮤니케이션 보드의 목적은 최종 디자인 해법이 브리프가 요구한 문제에 대한 성공적인 답이라는 것을 고객사에게 입증하는 것이다. 원래는 디자인을 출력해서 프레젠테이션 보드에 붙였다. 하지만 요즘 대행사들은 프레젠테이션 소프트웨어(294쪽 참조)로 그래픽 작업을 하고 필요하면 특수효과까지 넣어서, 비디오프로젝터 같은 하드웨어로 재생하는 방법을 쓴다.

커뮤니케이션 전략의 주요 구성요소는 고객사의 오리지널 브리프에 따라 다르지만, 일반적으로 다음의 디자인 요소들을 포함한다. 선택한 서체를 보여주는 로고, 로고타이프, 컬러 사용, 슬로건, 기타 브랜드 액세서리, 그래픽스 또는 브랜드 규격Brand Standards 등. 브랜드가 광고, 패키지, 프린트물(브로슈어 등), 웹사이트, 소셜미

블루말린은 고객사 워너에드워즈(6장
231쪽 참조)에게 최종 발표를 할 때 BI,
컬러 팔레트, 브랜드 패키지를 포함하는
커뮤니케이션 보드를 제작했고, 아울러
다양한 홍보물도 시각화해서 선보였다.
보기는 최종 디자인이 문구류, 웹사이트,
쇼 스탠드에 구현된 모습이다. 이런 시각
자료는 디자인을 다양한 커뮤니케이션
매체에 적용해서 고객사에게 디자인의 힘과
유연성을 실감나게 보여준다.

디어, 앱, 판매 현장, 마케팅 자료 등에 어떻게 구현될지를 보여주
는 미래 이미지도 함께 제시한다. 그밖에 고객사에게 강조하고 싶
은 사항—예컨대 타깃 오디언스에 대한 브랜드 소구력과 브랜드와
특정 환경의 궁합—도 시각 자료로 만든다.

커뮤니케이션 보드 설계

먼저 최종 브랜드 디자인의 유효성을 입증하기 위해 필요한 요소들은 무엇인지부터 결정한다. 보드의 레이아웃을 짤 때 커뮤니케이션의 명료성을 확보하는 방향으로 디자인 요소들을 분류한다. 예를 들어 보드 하나에는 로고와 슬로건 같은 핵심 디자인 요소들을 모아서 보여주고, 다른 보드에서는 브랜드가 디지털 포맷에서 또는 오프라인 매장에서 어떻게 보일지를 보여준다. 레이아웃은 단순하게 유지한다. 보드 하나에 정보가 너무 많으면 혼란스럽다. 보드에 쓰는 스타일과 서체와 레이아웃에도, 발표 대상인 브랜드 디자인 요소들 못지않게 정성을 들여야 한다. 최종 발표는 디자이너가 커뮤니케이션 감각과 그래픽 스킬을 총동원해서 자신의 전문성을 입증하는 자리다.

보드에 제목과 부제를 붙여서 어떤 요소를 설명 중인지 알려주면 더욱 좋다. 디자인 대행사와 일해 본 경험이 없는 업체도 많다. 고객사가 알아서 따라올 것으로 생각하지 말고 차근차근 안내한다. 고객사가 디자인 결과와 그 결과가 나온 이유를 확실히 이해해야 결과물의 진가를 제대로 알아볼 가능성도 높아진다. 전공 수업에서도 마찬가지다. 디자인 결과뿐 아니라 보드의 만듦새도 학생의 기량과 이해도와 지식의 깊이를 보여준다. 교수가 과제를 평가할 때 이것도 중요하게 고려한다.

다음은 전문성 있는 시각적 프레젠테이션을 위한 조언들이다.

- 보드는 단순하게 디자인한다. 디자인을 출력해서 보드에 붙여 만들든 프레젠테이션 소프트웨어로 만들든 마찬가지다. 장식선이나 배경 설정 같은 부가적 요소들은 넣지 않는다. 의미 없는 장식은 집중을 방해할 뿐이다.

- 네거티브 스페이스를 두려워하지 않는다. 오히려 이용한다. 여백은 이미지들에게 소통할 공간을 준다.

- 보드마다 명료한 전략을 부여한다. 이 보드가 전달하는 바는 무엇이며, 왜 전달하는가? 이 문제는 보드마다 제목을 붙이면 깔끔하게 해결된다.

- 디자인 소프트웨어의 그리드 시스템을 활용한다. 적당한 레이아웃 테마를 골라 쓰면, 텍스트와 이미지를 조합하고 보드들을 질서 있게 연결하기 쉽다.

- 색 사용을 제한한다. 보드의 컬러 팔레트는 거기 게시된 디자인을 부각해야지 방해해서는 안 된다. 확신이 없으면 그냥 회색, 검정, 흰색 같은 중립적인 색을 쓴다.

- 픽셀레이션Pixelation, 화상이 화소로 분해되어 보이는 것을 방지하려면 보드에 붙이는 이미지는 모두 해상도가 높아야 한다(250dpi 이상).

- 저화질 사진과 클립아트는 사용하지 않는다. 프레젠테이션의 전문성을 떨어뜨린다.

- 보드에 쓰는 서체는 반드시 간소화한다. 가독성은 있어야 하지만 게시된 디자인 요소들을 압도해서는 안 된다. 다만 디지털 프레젠테이션 때의 글자 크기는 프린트(출력물) 기반 프레젠테이션 때보다 좀 커야 한다.

- 모든 보드에 일관적으로 같은 서체를 쓰고, 게시된 브랜드 요소들과 충돌하지 않는 서체를 쓴다. 브랜드 서체는 절대로 보드에 사용하지 않는다.

- 문법 오류, 맞춤법 실수, 오탈자는 없는지 확인한다.

- 보드에 게시된 요소들이 모두 최종 브랜드 해법 전달이라는
 목적에 꼭 필요한 것들인지 확인한다. 불필요한 부분은 제거한다.
 집중을 방해할 뿐이다.

- 디지털 프레젠테이션도 단순해야 하는 건 마찬가지다. 브리프의
 요구사항이었거나 디자인 전달을 위한 것이 아니라면, 산만한
 슬라이드 전환이나 애니메이션은 쓰지 않는다.

디지털 vs. 프린트

크리에이티브 산업, 그중에서도 브랜드 디자인 대행사들은 늘 테크놀로지의 최첨단에서 일하기를 추구한다. 따라서 아이디어 발의부터 최종 디자인 발표까지 작업 전반에서 최신 소프트웨어와 프레젠테이션 플랫폼을 즐겨 쓴다. 하지만 디지털 시각화 기법에는, 청중의 참여를 유도하기보다 오히려 청중을 대상에서 분리하고 심하면 소외시키는 심각한 단점이 있다. 작은 노트북 컴퓨터보다 대형 수직 스크린을 이용하는 것이 여러 사람이 함께 보기에는 좋지만, 상호작용의 기회가 없기 때문에 청중을 소극적 역할에 가둔다. 그런데 최근에 '화면 공유' 기술이 나왔다. '디지털 테이블'이 대표적이다. 터치스크린 기능과 인터페이스 기능을 갖춘 탁자가 사람들에게 콘텐츠를 제공하고 명령을 처리한다. 이렇게 참여자들의 동시다발적 참여와 콘텐츠 탐색을 지원하는 첨단 소프트웨어와 하드웨어도 있다. 이때는 디자이너와 고객이 대화하며 양방향으로 정보 전달이 일어나는, 창의적이고 몰입도 있는 프레젠테이션이 가능하다.

한편 프린팅과 보드 같은 로우테크 접근법은 하이테크 접근법에는 없는 장점이 있다. 무엇보다 디자인팀이 회의 참석자들과 보다 개인적인 차원에서 소통하게 한다. 사람들이 프레젠테이션 내내 발표자의 뒤통수만 쳐다보는 광경보다는 훨씬 인간적이다.

어쩌면 최선의 해법은 두 가지 접근법을 함께 쓰는 것일지도 모른다. 전달 방법이 다양해지면 고객 경험도 다양해지고, 회의가 보다 역동성을 띠게 된다. 프레젠테이션은 화면으로 수행하면서, 대

신 프린트물의 실물 모형을 제시하고, 가능하면 패키지도 실물로
제작해서 보여준다.

마지막으로, 고객사 측 참석자들에게 배포할 자료도 준비하면
좋다. 고객사에게 프레젠테이션의 핵심 사항을 계속 상기시키는
효과가 있다. CD 등의 매체에 담은 디지털 자료도 좋고, 브로슈어
나 책자 등 멋지게 디자인된 프린트물도 좋다.

보드의 종류

프레젠테이션 보드는 용도에 따라 세 가지로 분류된다.

브랜드 규격 보드

디자이너는 브랜드 디자인과 브랜드 아키텍처를 '브랜드 규격'을
통해 명료하게 특정해야 한다. 브랜드 규격은 브랜드명과 슬로건에
쓰인 폰트, 서체의 자간과 행간, 로고 대비 브랜드명의 크기, 로고
의 크기와 배치, 사용한 컬러(팬톤, CMYK, 별색, RGB) 등을 포
함한다. 다시 말해 브랜드 규격 보드는 오리지널 디자이너가 정한,
브랜드 사용 시 따라야할 규칙과 요건을 담은 보드다. 이처럼 규격
을 명시해야 내부용이든 외부용이든 모든 브랜드 커뮤니케이션에
서 디자인의 일관성을 유지할 수 있다.

디자인 사양 보드

이 보드는 브랜드 디자인의 기타 사양을 명시한다. 예를 들어 종
이 종류, 엠보싱, 광택 처리, 다이커팅Die Cutting, 금박/은박 등이다.
브랜드 패키지의 경우는 포장재의 상세 사양을 명시한다. 또한 브
랜드를 위해 만든 병과 박스 같은 삼차원 사물의 입체도안과 이미
지도 제공해야 한다.

디지털 기법과 프린트 기법을 적절히 섞은
프레젠테이션은 청중(고객사)의 참여와
몰입을 높인다. 시드니의 터치스크린 개발 업체
엔스퀘어드Nsquared는 대형 디지털 태블릿을
테이블 상판에 구현하는 기술을 통해 다자간
커뮤니케이션 촉진을 도모한다.

브랜드의 현실 적용 사례 보드

이 보드는 브랜드 커뮤니케이션의 사례를 미리 시각적으로 보여준다. 디자인 요소들을 여러 커뮤니케이션 여건에 적용해본다. 이는 디자이너와 고객사 모두에게 브랜드가 실제 상황에서 어떻게 보이고 어떻게 기능할지 미리 가늠할 기회를 준다.

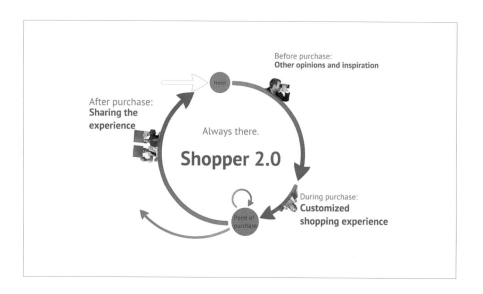

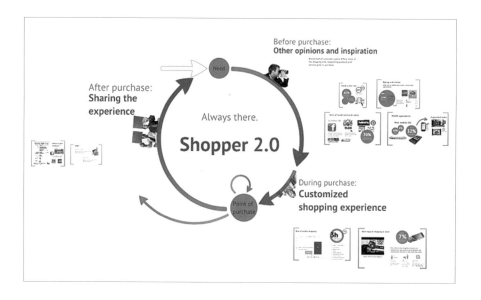

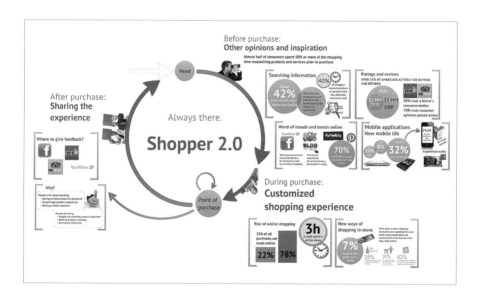

프레지Prezi는 클라우드 기반 프레젠테이션
소프트웨어다. 웹 브라우저, 데스크톱 컴퓨터,
아이패드, 아이폰 등 다양한 디지털기기를
넘나들며 프레젠테이션을 작성하고, 편집하고,
공유할 수 있다. 이미지의 줌 인, 줌 아웃 기능이
있어서 관심 영역을 집중해서 볼 수 있고
전달력도 강화할 수 있다.

디자인 대행사 무빙브랜즈Moving Brands가
음악 서비스 플랫폼 세븐디지털을 위해 만든
다양한 프레젠테이션 재료다. 세븐디지털은
모든 종류의 커뮤니케이션 플랫폼에 적용 가능한
유연한 BI를 요구했다. 이 요구에 부응해서
디자인팀은 브랜드 컨셉 북, 현실 적용 사례
보드, 브랜드 규격을 명시한 '브랜드 바이블'을
개발했다.

고객사 프레젠테이션

..

디자인팀에게 고객사 프레젠테이션만큼 초조한 때는 없다. 수개월 동안 피땀 흘려 작업한 결과가 시험대에 오르는 순간이기 때문이다. 그만큼 디자인 해법을 전문성 있게 제시해야 한다. 많은 디자이너들이 뼈아픈 경험을 통해서 알고 있다. 아무리 공들여 만든 독창적 아이디어도 고객에게 퇴짜 맞을 수 있다는 것을. 회의가 효과적으로 진행되지 못하면 어떻게 될까? 냉담한 반응에 그치면 그나마 다행이고 최악의 경우 완전히 없던 일이 될 수도 있다. 스트레스 받는 건 고객사도 마찬가지다. 신규 사업 기회 창조의 책임을 남의 손에 맡겼고, 이때까지 수개월간 상당액을 쏟아 부었는데 마음이 편하면 그게 더 이상하다.

프레젠테이션의 시각적 요소들에 더해 언어적, 실무적 측면도 면밀히 고려해야 한다. 주요 고려사항은 다음과 같다.

- 고객사가 발표 시간을 얼마나 주었는가?

- 고객사에서 누가 참석하는가?

- 회의 장소는?

- 현장에서 설비는 어디까지 지원되는가? (인터넷 접속이 가능한지, 프로젝터는 설치되어 있는지 등. 디지털 프레젠테이션을 준비했다면 특히 사전 확인이 필요하다.)

디자인팀이 이런 실무적 이슈들을 미리 알아야 적절한 회의 준

프레젠테이션 설계 방식은 대행사의 편의를
좇기보다 고객사 니즈를 반영해서 결정한다.
요즘은 대개 디지털 프레젠테이션 방식을
택하지만, 아직 전통적인 프린트 기반
프레젠테이션을 고집하는 고객사들도 있다.

비가 가능하다.

준비

전문적 프레젠테이션 역량은 그냥 생기지 않는다. 시간과 노력과 경험이 든다. 하지만 철저한 준비로 성공 가능성을 최대한 끌어올릴 수 있다. 원활한 회의 운영과 발표를 돕는 기본 전략은 다음과 같다.

- 반드시 미리 연습한다.

- 회의 참석자들에게 배포할 '테이크아웃' 자료를 준비한다.

- 브랜드 전략, 시장 조사, 디자인 등, 어떤 영역의 어떤 질문에도 대답할 수 있도록 준비한다.

- 고객사와 미리 의제를 정하고 관계자들에게 배포해서 기대사항을 분명하게 공유한다.

- 일찍 도착해서 회의장을 정리하고 채비를 한다. 발표자와 고객사 모두에게 느긋한 시작이 되어야 진행도 매끄럽다.

- 회의 시작 전에 프레젠테이션 장비, 조명, 공기 조절 장치를 모두 점검한다.

- 집중력을 유지한다. 의제를 충실히 따른다. 회의를 중단 없이 진행하고 제시간에 끝낸다.

고객과 교감

매끄러운 프레젠테이션이 유일한 목표가 되어서는 안 된다. 디자인 팀에게 또는 개인 창작자에게 최우선 목적은 프레젠테이션으로 고객과 '통하는' 것이다. 고객사에게 브랜드 해법에 대한 확신을 주려

면 신뢰 구축이 필수다.

　프리랜서 디자이너 톰 리치Tom Leach는 단순명료한 커뮤니케이션의 중요성을 다음과 같이 강조한다.

　'빅 아이디어'를 점진적으로 보여주는 방식으로 전체 이야기를 구성해야 한다. 할 수만 있다면 어떠한 주관성도 배제해 나간다. 마침내 상대가 다른 해법은 존재하지 않는다는 것을 논리적으로 납득할 때까지. (…) 일이 틀어지는 이유는 신뢰가 부족해서다. 비극의 서막은 고객이 끝없이 새로운 해법을 요구하는 것이다. 고객이 내 아이디어에 대한 확신이 없다는 징후다.

　성공적 프레젠테이션을 위한 리치의 마지막 조언은 이거다. 나부터 내가 만든 해법을 전적으로 확신한다. '열광하라. 열정은 많은 것을 이룬다.'

　이 책이 설명한 디자인 프로세스는 디자인 업계가 BI 창조라는 목적에 최적화하고 성공 가능성을 최대화하는 방향으로 개발한 과학적 방법론이다. 하지만 디자인 프로세스의 최종 결과물은 결국 시각적 산물이다. 사람들은 이 산물을 결국은 취향에 따라 저마다 다른 방식으로 인식하고 평가한다. 예를 들면 이렇다. 브랜드 전략이 아무리 명료하고 프레젠테이션이 아무리 전문적이어도, 만약 디자인 전체를 라임그린 색으로 깔았는데 고객이 하필 그 색을 죽어라 싫어하는 사람이라면 상황이 좋게 끝날 리 없다. 따라서 고객이 디자이너와 일했던 과거 경험을 미리 아는 것이 매우 중요하다. 그래야 미리 제대로 된 접근법을 설정할 수 있다.

　사람들이 모두 시각적 식견을 가진 건 아니라는 점도 유념할 필요가 있다. 시각적 의사 결정을 어려워하는 사람들이 의외로 많다.

따라서 프레젠테이션을 고객사의 눈높이에 맞춰 재단하는 것도 중요하다. 부적절한 전문용어 남발로 상대를 혼란스럽게 하는 것도 금물이다. 고객사의 의사결정 참여는 디자인 프로세스의 성공에 결정적이다. 이를 위해 고객사가 디자인 프로세스를 이해하도록 디자이너가 안내하고 도와야 하는 경우가 적지 않다.

디자인 선택의 최종 결정은 궁극적으로 고객사의 몫이다. 그러나 어떤 디자인을 고객에게 팔지는 디자인팀에 달려 있다. 디자인팀이 최적의 아이디어로 믿는 것이 결국 고객 앞에 서게 된다. 때로 고객사가 최종 디자인 해법에 적용할 아이디어들을 내놓을 때도 있다. 그러면 디자인팀은 고객사의 피드백을 디자인 프로세스의 최종 단계에 반영한다.

회의 전략

프레젠테이션 성공 전략을 세울 때 핵심은 고객사의 입장에서 생각하는 것이다. 명징하고 효과적인 커뮤니케이션을 위한 핵심 고려 사항은 다음과 같다.

- 프레젠테이션의 짜임과 차례를 조리 있게 보여주는 개요를 작성한다. 고객사가 내용을 편안하게 따라오면 이해도도 높아진다.

- 프로젝트 목표를 환기한다. 그간의 주요 결정 사항들을 정리한다. 타깃 오디언스, 시장 섹터, USP를 재확인한다.

- 디자인 해법을 하나씩 차례로 소개한다. 고객사가 각각의 BI가 가진 독특함―타깃 소비자에게 무엇을, 어떻게, 그리고 왜 전달하는지―을 제대로 아는 것이 중요하다.

- 각각의 해법을 현실에 적용한 사례―패키지, 온라인 광고 등―와 함께 제공해서 해법의 실효성을 보여준다.

시간을 가지고 최선의 프레젠테이션 전략을
강구하는 노력이 필요하다. 고객사는 최종
디자인의 품질과 브랜드 가치 전달력만 보지
않는다. 제대로 된 해법이 나오기까지 거기
들어간 시간과 노력을 함께 본다!

- 예상 질문에 대비한다. 디자인을 방어하고 사수해야 한다는 강박에서 벗어난다. 어떤 질문에도 명료하고 비감정적으로 답한다. 차분하게 각각의 디자인의 기반이 된 브랜드 전략을 강조한다. 미학 논쟁에 빠지는 것을 피한다. 그보다는 본래의 전략으로 돌아가 시장과 소비자에 대한 디자인의 타당성과 소구력을 강조한다.

- 확신을 갖는다. 스스로 확신이 없으면 남을 설득하기 어렵다. 디자이너가 자신이 내놓은 해법을 믿지 못하면 그 의구심이 그대로 고객에게 전달된다.

- 다음 단계를 위한 전략을 미리 세운다. 항상 고객사에게 기대한 이상을 보여준다. 가일층의 노력은 프로젝트에 대한 확신과 헌신을 입증한다.

- 회의록을 작성한다. 맡은 한 사람이 고객사의 논평, 제안, 결정을 기록한다. 고객사의 피드백을 기억하지 못하거나 부정확하게 기억하면 회의 전체가 의미를 잃는다. 특히 고객사의 최종 결정 내용은 신경 써서 남겨야 한다.

- 다음 단계에 대해 합의한다. 고객사와 회의의 결론을 확인하고, 다음 할 일에 고객사의 동의를 얻는다. 회의를 마치고 그 자리에서 바로 하거나, 추후에(이메일과 서신 등) 보다 공식적인 경로를 통한다. 다음 단계에 착수하기 전에 반드시 고객사의 최종 승인을 받는다.

┌ Tips & Tricks ┐

디자이너와 전공자에게 시간 관리는 최종 결과물의 품질과 프로젝트 성공에 지대한 영향을 미친다. 결과물의 전문성은 디테일과 마무리에 들어간 정성이 상당히 좌우하기 때문이다. 반드시 일정표를 짠다. 4장에서 설명한 단계식 프로세스를 참고한다. 디테일까지 신경 쓰지 않으면 최종 BI에서 급조한 느낌이 난다.

최종 BI 테스트

고객사가 최종 디자인을 승인한 다음에도 브랜드를 출시하기까지는 아직 할 일이 많이 남아 있다.

상표 출원

대행사는 신생 로고가 기존 것들과 혼동을 일으킬 여지는 없는지 확인해야 한다. 이 작업은 대개 상표 출원을 맡은 특허사무소가 수행한다. 신생 브랜드의 독자성을 확인하고 타 브랜드 중 유사한 것이 없는지 조사하는 과정을 거쳐 문제가 없다고 판단되면 상표권 등록을 진행한다.

최종 브랜드의 구성요소—브랜드명, 심벌, 독자적 서체, 슬로건, 제품 디자인, 패키지, 컬러, 소닉 브랜딩 등—를 모두 상표로 등록할 수 있다. 등록 상표에는 옆에 ®이라는 작은 표시가 붙는다. 등록 상표는 다음과 같은 권리를 누린다.

- 사전 허락 없이 브랜드를 무단 사용하는 사람에게 상표권 침해로 법적 제재를 가할 수 있다.

- 경찰 또는 관리당국이 브랜드를 위조, 도용하는 사람을 상표법 위반으로 형사 고발할 수 있다.

- 브랜드는 상표등록권자의 소유물이 된다. 다시 말해 합법적으로 타인에게 매각할 수도 있고, 독점 사용권이나 사용 허가를 내줄 수도 있다.

상표 출원의 비용은 비교적 낮고, 과정은 일반적으로 복잡하지 않다. 상표 출원 방법에 대해 자세히 알고 싶다면 영국에서는 영국 지적재산권 관리청www.ipo.gov.uk을, 미국에서는 미국 특허상표청 www.uspto.gov의 웹페이지를 방문하기 바란다.*

* 한국 특허청: www.kipo.go.kr

디자인 구현

고객사의 생각과 의견을 반영해 최종 디자인을 마무리한다. 이 마무리는 '미세 조정'에 가깝다. 이 단계에서 디자이너는 강박에 가까울 정도로 디테일에 집중해서 최종 디자인 해법을 정제한다. 다음에는 브랜드를 어디에 적용할지 고객사와 정해서 크리에이티브 팀에 전달한다. 필요시 부가적 커뮤니케이션 요소들도 함께 개발한다. 이렇게 완성한 최종 디자인을 다시 고객사로 전달해서 최종 종료 승인을 받는다.

　이로써 브랜드 창조 과정은 끝난다. 하지만 크리에이티브 작업이 모두 끝났다고 대행사와 고객사의 관계가 끝나는 것은 아니다. 브랜드의 성공적 시장 적용과 적응을 위해서 고객사가 브랜드 출시 단계까지 디자인팀과 협업할 때도 있다. 때에 따라서는 디자인팀의 일이 출시 단계를 넘어 이어지기도 한다. 이때는 브랜드가 시장과 매체에 제대로 구현되는지 '감시하고', 추가 개선 기회가 발견되면 마지막으로 조정할 기회를 갖는다.

비밀 보장

최종 BI 테스트는 필수다. 다만 상당히 비밀리에 진행되어야 한다. 대개의 브랜드 창조 프로젝트는 기밀유지협약 또는 기밀준수약정으로 보호된다. 이는 기업의 보안 사항을 발설하지 않겠다는 약속이다. 일반적으로 기밀유지협약은 당사자끼리는 중요한 정보를 밝힐 의사가 있지만, 그 정보를 승인 없이 사용하거나 제3자에게 유

출하는 것은 막아야 하는 상황에서 이루어진다. 전 세계적으로 유명한 '영업 기밀'도 있다. 대표적인 것이 코카콜라 원액 제조법과 KFC의 조리법이다.

디자인 대행사와 디자이너는 민감한 브랜딩 프로젝트에 투입될 때마다, 프로젝트 완료 시점까지 고객사의 새로운 영업 전략 중 어느 것도 경쟁사에 누출하지 않겠다는 내용의 기밀유지협약서에 서명한다. 현장 실습 중인 사람도 예외는 아니다. 학생이나 인턴도 대형 고객사 프로젝트에 관여하게 된다면 같은 계약서에 서명해야 한다. 기밀유지협약은 프로젝트 결과물의 시장 테스트에 개입하는 사람들에게도 마찬가지로 적용된다.

시장 조사

고객사와 대행사는 디자인이 효과적인 브랜드 커뮤니케이션을 이용해서 소비자에게 제대로 '말을 걸고' 있는지 테스트할 필요가 있다. 테스트 방법은 시장 조사다. 시장 조사는 신생 브랜드나 리브랜딩한 제품을 출시하는 시점의 실수나 지체를 예방하는 효과도 있다. 브랜드 디자인, 즉 BI를 테스트하는 방법에는 포커스 그룹 인터뷰(5장 188쪽 참조)와 설문 조사 등이 있다. 소비자들에게 디자인 결과물의 이미지를 보여주고 점수나 등급을 매겨달라고 한다.

최종 브랜드 디자인 테스트의 주요 평가 항목은 다음과 같다.

- BI가 강력한가? 임팩트가 있는가? 매대에서 존재감이 있는가?

- BI가 유연한가? 다양한 커뮤니케이션 매체와 자료에 다양한 크기로 무리 없이 적용되는가? 크기가 작아져도 가독성을 유지하는가?

- BI가 브랜드의 가치와 USP를 효과적으로 전달하는가? 브랜드의 외관과 약속이 상통하는가?

- 문화적으로 민감하지는 않은가? 현대의 시장은 세계 시장이다. 브랜드는 전국적으로 그리고 국제적으로 동일한 홍보 효과를 기대할 수 있어야 한다.

- BI의 모든 요소가 효과적으로 공조하는가? 로고, 서체, 슬로건이 총체적으로 기능하고, 한자리에 자연스럽게 어울리는가?

- 브랜드가 애니메이션에 적합한가? 요즘 인터넷이나 방송을 통한 애니메이션 마케팅이 뜨고 있다. 이 점도 브랜드 커뮤니케이션의 이슈가 된다.

- 브랜드에 확장성이 있는가? 어느 정도나 있는가? 브랜드 확장은 소비자 기반을 확대하는 주요한 방법이다. 브랜드를 처음 만들 때부터 이 기회를 염두에 두어야 한다. 다시 말해 브랜드에 '미래 경쟁력'을 주어야 한다. 이는 브랜드가 장수하는 비결이기도 하다. 브랜드가 5년 또는 10년 후에도 시장에서 경쟁력을 유지할까?

재래식 포커스 그룹 인터뷰를 통한 디자인 테스트는 비용과 시간이 많이 든다. 다행히 좋은 대안이 있다. 웹에서 시행하는 A/B 테스트다. A/B 테스트는 사용자에게 디자인을 두 가지씩 제시하고 택일하게 하는 방법이다. 예를 들어, 로고 디자인이 두 가지로 추려졌는데 둘 중 어느 것이 더 소비자 반응이 좋을지 몰라 고민스럽다면? 단순히 감이나 재래식 포커스 그룹에 의지하는 대신, 해당 제품/서비스를 이미 애용하는 소비자들을 대상으로 디자인을 직접 테스트하는 것이 좋다. 브랜드의 페이스북 페이지를 '좋아하

거나' 트위터 계정을 팔로우하는 사람들에게 물으면 한결 솔직하고 유용한 답을 기대할 수 있다.

A/B 테스트는 디자인팀이 관심 소비층의 선호도와 댓글과 반응을 기반으로 브랜드 디자인을 조정하게 해준다. 고객사에게는 시장 반응을 미리 엿본다는 점에서 신생 브랜드 출시나 리브랜딩에 따르는 두려움을 덜어준다. 최종 디자인의 완결성을 위해 어떤 크리에이티브 요소가 더 필요한지에 대한 피드백도 제공한다.

현실적 시장 조사로 최종 디자인의 성공을 다진 좋은 사례가 있다. 한 유기농 식품 업체가 신제품 출시를 앞두고 미국의 마케팅 리서치 업체 디시전 애널리스트Decision Analyst에게 시장 조사를 의뢰했다. 의뢰 내용은 엄마들을 겨냥해 출시하는 아동용 유기농 식품에 쓸 브랜드명과 제품 형태와 패키지의 이상적 조합을 찾아달라는 것이었다. 어린이 취향의 브랜드명과 재미있고 편리하면서 매대에서 존재감을 발할 혁신적 패키지는 이미 만들어놓은 상태였다. 조사의 목적은 소비자에게 가장 좋은 반응을 이끌어낼 만한 컨셉을 알아내는 것이었다. 브랜드의 시각 언어가 브랜드 가치를 제대로 전달하는지 확인하는 취지도 있었다.

조사 방법은 이러했다. 디시전 애널리스트는 '미국 소비자 의견 온라인 패널'을 운영한다. 이를 통해 어린 자녀를 둔 엄마이면서, 식료품 실 구매자이면서, 최근 해당 식품 카테고리를 구매한 적이 있는 소비자 200명을 응답자로 선발했다. 그리고 각각의 응답자에게 그림과 설명이 있는 제품 컨셉을 한 가지씩 보여주면서 온라인 설문에 답하게 하는 방식으로 반응을 수집했다. 테스트용 컨셉들은 레시피(오리지널 vs. 영양 강화), 패키지(기존 디자인 vs. 새로운 디자인), 브랜드명(기존 '플래그십' 브랜드명 vs. 새로운 '아동 취향 저격' 브랜드명)의 변수들을 갖가지로 조합해서 만들었다.

조사 결과, 새로운 패키지와 영양 강화 레시피와 아동 취향 브랜드명을 묶은 컨셉이 엄마들에게 가장 인기 있었다. 자연히 이 컨셉이 잠정 판매가 대비 판매 잠재력도 가장 높았다.

이 사례 연구는 면밀히 설계되고 공들여 시행된 시장 조사가 고객사와 디자인팀에게 가져오는 편익을 잘 보여준다. 우선, 신상품 출시라는 값비싼 결정에 앞서 신생 BI의 성공 가능성을 가늠하고 마지막 개선 기회를 타진하는 기회가 된다. 또한 젊은 엄마들의 구매 결정 패턴과 구매 동인 같은 중요한 소비자 정보도 수집할 수 있다.

마지막 마무리

마지막으로 디자인 대행사는 테스트로 얻은 개선 기회와 시장 피드백을 최종 BI에 반영한다. 이 단계까지 끝나면 최종 디자인을 고객사에 인도한다. 하지만 앞서 말했듯 디자인팀이 브랜드 출시 과정까지 참여하는 경우도 있다. 그 경우 출시 커뮤니케이션 전략의 실행에 필요한 디자인 요소들을 이어서 개발한다.

BI 출시

..

신생 브랜드의 출시 전략은 궁극적으로 해당 제품/서비스의 종류에 달려 있다. 신생 브랜드를 출시할 때는 건물 외관, 실내 장식, 외부 간판, 차량, 유니폼, 광고물과 홍보물부터 웹사이트와 소셜미디어 같은 온라인 매체에 이르기까지 모든 커뮤니케이션 매체에서 동시에 론칭이 진행되기 때문에 작업의 범위와 양이 엄청나다.

기억할 것이 있다. 신생 브랜드 출시는 단지 마케팅의 문제가 아니다. 신생 브랜드는 그 브랜드를 운용할 새 직원들, 즉 고용 창출을 의미한다. 따라서 신생 BI 전개에는 외부 커뮤니케이션 전략만큼이나 내부 브랜딩 전략(2장 59쪽 참조)이 중요하다. 직원들을 위한 내부 브랜딩 전략이 타깃 소비자를 겨냥한 마케팅 전략보다 앞서 개발되어야 한다. 신생 브랜드가 성공하려면 무엇보다 직원들이 브랜드 가치에 공감하고, 브랜드의 차별화 포인트와 타깃 오디언스를 확실히 알아야 한다. 이를 위해 신생 BI의 의미, 사용법, 중요성에 대한 트레이닝이 필요할 수도 있다. 관건은 직원들이 브랜드를 믿고 브랜드와 정서적 유대를 형성하는 것이다.

비즈니스 솔루션 업체 CSC의 리브랜딩 론칭이 성공 사례로 꼽힌다. 비결은 담당 팀이 브랜드를 '체화'하도록 회사가 열심히 지원한 데 있었다. CSC는 기업 포털 사이트 'CSC 스타일 가이드'를 개설해서 내부 고객과 외부 고객에게 CSC BI를 이해하고 사용하는 데 필요한 모든 정보를 제공했다. 이 웹사이트의 내부 고객 섹션은 직원들만 로그인해서 접근할 수 있다. CSC는 브랜드의 성공에 직

원의 지원, 이른바 '직원의 회원화'가 얼마나 중요한지 알고 있었고, 시간과 돈을 들여서 정보와 교육에 대한 전사적 접근 용이성을 마련했다. 그리고 결과적으로 내부 브랜딩에 성공했다.

내부 브랜딩 작업이 끝나면 기업은 새로운 시장과 소비자를 향한 외부 브랜딩을 본격적으로 전개한다. 브랜드 종류에 따라 세부적 차이는 있지만, 대개 전통적 커뮤니케이션 매체와 자료들을 기본적으로 활용한다. 여기에 더해 요즘에는 웹 기반 첨단 미디어와 커뮤니케이션 플랫폼에 역점을 두는 브랜드들도 늘어나고 있다.

예를 들어 인터넷 미디어 기업 AOL America Online Inc.은 2009년 타임워너사와 결별하면서 로고를 바꿨다. AOL은 새 로고의 공식 론칭 한 달 전에, 'AOL BI' 전용 유튜브 채널을 발족해서 프리뷰 영상물을 올렸다. 이 영상물을 통해 새 로고를 선보인 것은 물론, AOL의 BI가 이전의 그것과는 천양지차임을 천명했다. 180도 달라진 BI는 유행의 첨단, 모던함, 젊음을 대변했다. 리브랜딩은 대성공이었다.

신생 BI를 출시한 후에도 그것을 소비자에게
여러 방법으로 계속 상기시켜야 브랜드가
대중의 의식에 각인된다.
디자인 대행사 더피 앤 파트너스Duffy &
Partners는 미네소타의 공용 자전거 시스템
'나이스 라이드' 론칭을 위해 다음의 목표를
세웠다. '라임그린을 브랜드 컬러로 하는
독특한 자전거를 만든다. 티셔츠와 포스터 등
다양한 홍보물을 만든다.'
기발한 프로모션도 기획했다. 가령 얼음 안에
넣은 나이스 라이드 자전거를 도시 곳곳에
설치했다. 날씨가 따뜻해지고 얼음이 녹으면서
마침내 자전거가 풀려나 나이스 라이드 시즌의
도래를 알렸다.

후속 과제

현대는 즉각적 커뮤니케이션과 정보공유의 시대다. 새로운 트렌드와 사고방식이 말 그대로 눈 깜짝할 사이에 세계로 퍼진다. 브랜드가 살아남아 미래로 이어지기 위해서는 능동적으로 변화를 수용해야 한다.

특히 소셜미디어로 유포되고 증폭되는 소비자의 대화, 견해, 논평, 불만이 전에는 상상도 못했던 방식과 정도로 브랜드에 영향을 미친다. 재앙의 가능성 바로 옆에 대박의 기회가 항상 잠복하고 있다.

시장과 미디어를 면밀히 모니터링하자. 거기에 경쟁을 따돌리고 나아가 시장 판세를 바꿀 기회들이 발견을 기다리며 숨어 있다. 눈을 번쩍 뜨고 귀를 바싹 기울이지 않는 브랜드는 경쟁자에게 선수를 뺏기게 된다. 안주는 소멸의 전조다. 이 책에서 강조했다시피 시장 조사의 중요성은 나날이 커진다. 많은 브랜드에게 시장 조사는 이미 항시적 일과가 되었다.

트위터, 페이스북, 링크드인Linked In, 블로그, 온라인 포럼, 인터넷 카페가 소비자 접점 경험을 하루 24시간 전파한다. 기업은 그 점을 브랜드 유효성 유지에 능동적으로 이용해야 한다. 기업이 직접 온라인 접점을 제공하고, 직접 대화에 참가해 대화를 원하는 방향으로 몰아가거나 오해와 잘못된 정보를 바로잡을 수도 있다. 소비자와 교류 없는 브랜드는 죽은 브랜드다.

'연결 사회'의 소비자는 과거의 소비자에 비해 정보력이 높고, 기민하고, 쉽게 믿지 않고, 브랜드의 입장에서 봤을 때 더 변덕스럽다. 같

은 값에 더 나은 서비스와 가치를 얻을 수 있다면 미련 없이 이 브랜드에서 저 브랜드로 갈아탄다. 제자리를 지키려면 브랜드는 끝없이 리서치하고, 모니터링하고, 소비자가 원하는 것을 들어야 한다. 브랜드는 궁극적으로 기업이 아니라 사람에 관한 것이기 때문이다.

용어 해설

감성 브랜딩Emotional Branding
타깃 소비자와 제품/서비스 간에 정서적 유대를 형성
해서 브랜드 가치를 구축하는 과정.

글로벌 브랜드Global Brand
코카콜라처럼 전 세계적으로 운용되는 브랜드.

기호학Semiotics
기호의 상징성을 연구하는 학문. 사람들이 단어, 소
리, 그림의 의미를 해석하는 방식을 다룬다. 브랜딩에
서는 BI의 의미를 창출하고 해석하는 데 사용된다.

대안 마케팅Alternative Marketing
새롭거나 혁신적인 브랜드 프로모션 방법을 말한다.
사회연결망, 바이럴 마케팅, 팝업 스토어, 입소문 등이
여기 포함된다.

디자인 전략Design Strategy
브랜드 미학을 정의하는 제반 디자인 결정들의 개요.
브랜드를 창조하고 '감시하는' 지침이 된다. 특히 BI
가 커뮤니케이션 해법에 쓰일 때 BI의 원형이 어그러
지지 않고 일관성을 유지하도록 지킨다.

로고Logo
브랜드 고유의 심벌. 브랜드를 대표하는 식별 마크.
'브랜드마크'도 참조 바람.

로고타이프Logotype
브랜드의 특성과 독자성을 강조하는 브랜드 고유의
서체. 독점 사용을 위해 종종 상표로 등록된다.

리브랜딩Rebranding
브랜드 커뮤니케이션을 변경하는 것을 말한다. 브랜
드 전략 변경과 시장 재편성 같은 내적, 외적 변화 동
인에 대응하여 BI를 업데이트하거나 바꿀 목적으로
시행한다.
'브랜드 리포지셔닝'도 참조 바람.

모(母)브랜드Parent Brand
한 개 이상의 하위 브랜드를 거느리고, 이들의 보증서
처럼 기능하는 브랜드.

브랜드Brand
소비자 또는 오디언스의 머릿속에 소기의 반응을 자
아내기 위해 사용한 물리적, 감성적 제반 요소들의 집
합. 브랜딩의 목표는 제품/서비스를 경쟁에서 차별화
하는 고유 BI를 창조하는 것이다. 브랜드는 고유한 브
랜드명과 비주얼 스타일을 포함한 다양한 디자인 요
소들로 구성된다.

브랜드 가이드라인Brand Guidelines
'브랜드 규격' 참조.

브랜드 가치Brand Value
'브랜드 자산' 참조.

브랜드 개성Brand Personality
브랜드를 (권위, 배려, 순수 같은) 인간적 특성으로 표
현한 것. 브랜드에 인간의 속성들을 적용해서 브랜드
메시지를 의인화하는 방법으로, 브랜드 차별화에 이
용한다.

브랜드 경영Brand Management
기업이 보유한 다수의 브랜드가 시장에서 서로 충돌
하지 않고 시너지 효과를 내도록 브랜드들을 특화하
고 운용하는 것을 말하기도 하고, 하나의 브랜드를 형
성하는 유형, 무형의 측면들이 일관성을 유지하도록
관리하는 것을 말하기도 한다.

브랜드 규격Brand Standards
'브랜드 가이드라인'이라고도 한다. BI를 구성하는 디
자인 요소들을 상세하게 규정한 설계도 또는 매뉴얼
이다. 서체, 컬러, 로고 등의 시각적 요소들을 망라한
다. 브랜드의 적절한 사용을 위한 설명서.

브랜드 리포지셔닝Brand Repositioning
브랜드 전략 변경에 따라 브랜드의 시장 포지션을 옮
기는 것을 말한다. 종종 리브랜딩을 수반한다.
'리브랜딩'도 참조 바람.

브랜드마크Brand Mark
로고 또는 브랜드아이콘이라고도 한다. 소비자가 해
당 브랜드를 식별하고 다른 브랜드와 구별하게 하는
심벌, 즉 시각적 디자인 요소를 말한다.
'로고'도 참조 바람.

브랜드 메시지Brand Message

브랜드 약속을 단순 명제로 표현한 것. 브랜드가 의도한 개성과 포지션을 반영한다.

브랜드 속성Brand Attributes

소비자 또는 오디언스가 브랜드에 연결하는 기능적 또는 감성적 연상들을 말한다. 브랜드 속성은 긍정적일 수도 부정적일 수도 있다.

브랜드 아이덴티티Brand Identity, BI

브랜드에 정체성과 독자성을 주고, 브랜드 약속을 표명하는 고유한 디자인 요소들의 집합.
이 집합에는 브랜드명, 서체, 로고, 심벌, 컬러 등이 포함된다.

브랜드 아키텍처Brand Architecture

브랜드의 조직과 구조를 말한다. 하나의 브랜드를 구성하는 시각적 요소들의 설계 체제를 뜻하기도 하고, 모브랜드와 거기 속한 여러 형제 브랜드 간의 관계 구조를 뜻하기도 한다.

브랜드 약속Brand Promise

브랜드가 소비자에게 제안하는 바를 함축적으로 담은 진술. 브랜드의 독자적 판매 제안USP를 강조하고, 브랜드의 시장 포지션을 정의한다. 해당 브랜드를 경쟁에서 차별화하는 수단이 된다.

브랜드 에센스Brand Essence

브랜드의 핵심 가치를 고객 니즈에 뿌리를 둔 간단명료한 컨셉으로 응축한 것.

브랜드 오디트Brand Audit

브랜드 커뮤니케이션과 마케팅 전략에 대한 포괄적이고 체계적인 검사.

브랜드 인지도Brand Awareness

소비자가 특정 브랜드의 브랜드명, 로고, 독자적 판매 제안을 알아보는 정도와 속도.

브랜드 자산Brand Equity

브랜드 가치의 정도. 브랜드 자산을 측정하는 방법은 두 가지다. 대개는 브랜드 가치에 기여하는 유형 자산(특허권, 상표)과 무형 자산(차별화 특성)으로 따진다. 다른 하나는 해당 브랜드의 제품/서비스에 돈을 더 지불할 용의가 있는 충성도 높은 소비자 집단에서 나오는 재정적 이득을 말한다.

브랜드 전략Brand Strategy

디자이너가 브랜드 BI 창조의 근거와 지침으로 삼기 위해 시장, 소비자, 경쟁자에 대한 리서치를 수행한 후에 수립하는 브랜드 계획을 말한다. 브랜드 전략은 브랜드의 경쟁 우위 요소가 무엇인지 규명하고, 브랜드의 고유 식별 요소(타깃 소비자, 브랜드 포지션, 브랜드 아키텍처, 브랜드 컨셉 등)를 정의한다.

브랜드 종족Brand Tribe

단순한 소비자가 아니라, 특정 브랜드에 대한 강한 신뢰와 열정을 공유하고 이를 매개로 뭉친 사람들.

브랜드 충성도Brand Loyalty

소비자가 특정 브랜드에 대해 가지고 있는 호감 또는 애착의 정도.

브랜드 커뮤니케이션Brand Communication

타깃 소비자에게 브랜드의 차별적 가치를 전달하고 소비자가 그 가치에 공감하게 하는 것. 광고, DM, 프로모션, 소셜미디어 등이 브랜드 커뮤니케이션의 수단이며, 이를 통해 BI와 브랜드 자산과 브랜드 개성을 구축하고, 강화한다.

브랜드 포지션Brand Position

브랜드가 자리하는 시장 내 위치. 소비자가 해당 브랜드를 식별하고 다른 브랜드와 구별하게 한다.

브랜드 확장Brand Extension

제품/서비스의 추가 개발을 통해 브랜드를 확대하는 것. 브랜드의 기존 가치를 지렛대로 삼아 신생 제품/서비스에 대한 소비자 인지를 강화하는 효과가 있다.

브랜드 환경Branded Environment

BI가 삼차원 물리적 공간―일반적으로 판매 장소―에 적용된 것을 말한다.

브랜딩Branding

기업이나 조직이 타깃 오디언스에게 브랜드 약속을 표현하고, 타깃 오디언스가 해당 제안에 길들여지는 과정을 말한다. 이를 달성하기 위해 브랜드를 이루는 유형, 무형의 속성들을 다양한 커뮤니케이션 해법으로 운용해야 한다.

스트랩라인Strapline

'슬로건' 참조.

슬로건Slogan
브랜드명과 연계한 짧은 문구. 대중의 주의를 끌고, 대중에게 깊은 인상을 주고, 브랜드 약속을 함축적으로 표현해 소비 행동을 부추기는 기능을 한다.

시각적 아이덴티티Visual Identity
브랜드를 구성하는 모든 시각적, 미학적 요소들의 총합. 로고, 로고타이프, 심벌, 컬러 등을 모두 포함한다.

시장 세분화Market Segmentation
넓은 시장을 공통 니즈와 접근 우선순위에 따라 여러 소비자 집단으로 나누는 전략.

심리통계학Psychographics
라이프스타일, 개성, 관심사, 가치관 등 심리적 특성을 변수로 삼아 인구 분포를 살피는 통계학. 시장 세분화와 타깃 시장 정의에 많이 이용한다. 구매 행동 패턴을 연구할 때도 쓴다.
'인구통계학'도 참조 바람.

얼라인먼트Alignment
브랜드의 물리적 아이덴티티와 감성적, 철학적 가치들이 모두 성공적으로 서로를 지원하고 있는 상태를 말한다.

인구통계학Demographics
연령, 성별, 사회계층, 소득 수준, 직업 같은 사회경제적 특성을 변수로 삼아 인구 분포를 살피는 통계학. 시장 세분화와 타깃 시장 정의에 많이 이용한다.
'심리통계학'도 참조 바람.

차별화 Differentiation
동일 제품 카테고리 내의 다른 브랜드와 구별하고 경쟁 우위를 부여하는, 특정 브랜드만의 독특하고 고유한 특성을 개발하는 일을 말한다.

컬러 팔레트Colour Palette
브랜드 특성을 표현할 목적으로 사용한 컬러 모음. 컬러 팔레트도 '브랜드 규격'의 일부이며, BI를 적용할 때 지켜야 할 규칙이다.

태그라인Tagline
'슬로건' 참조.

틈새 마케팅Niche Marketing
시장을 잘게 쪼개 타깃 소비자 집단을 좁게 정의하고, 이들의 남다른 니즈, 바람, 기대를 충족시키는 것을 목표하는 마케팅.

판매 시점 진열Point-of-Sale Display
판매 현장에서 제품에 대한 관심을 증폭시키기 위한 진열 방식. 제품을 보여주는 동시에 제품이 제공하는 편익을 광고한다. 구매 시점 진열이라고도 한다.

패밀리 브랜드Family Brand
한 기업의 여러 제품군에 공통으로 적용하는 브랜드. 패밀리 브랜드와 제품군별 개별 브랜드를 함께 쓰는 경우도 많다. 여러 BI 간의 관계를 시각적으로 보여준다.

프리미엄 브랜드Premium Brand
경쟁 브랜드보다 가격대가 높지만 경쟁 브랜드보다 월등히 높은 품질과 편익을 제공한다고 인식되는 브랜드. 경쟁 브랜드보다 브랜드 가치가 높다고 알려져 있는 브랜드.

참고 문헌

브랜드 이론에 관한 책

Ind, Nicholas. *Living the Brand: How to Transform Every Member of Your Organization into a Brand Champion,* Kogan Page (2007)

Macnab, Maggie. *Decoding Design: Understanding and Using Symbols in Visual Communication,* HOW Books (2008)

Olins, Wally. *Brand New: The Shape of Brands to Come,* Thames & Hudson (2014)

Pavitt, Jane. *Brand.New,* V&A Publishing (2014)

Roberts, Kevin. *Lovemarks: The Future Beyond Brands,* PowerHouse Books (2006)

브랜딩 실무에 관한 책

Airey, David. *Logo Design Love: A Guide to Creating Iconic Brand Identities Voices That Matter,* New Riders (2009)

Evamy Michael. *Logotype,* Laurence King (2012)

Gardner, Bill. *LogoLounge 4: 2,000 International Identities by Leading Designers Illustrated edition,* Rockport Publishers (2008)

Hardy, Gareth. *Smashing Logo Design: The Art of Creating Visual Identities Smashing Magazine Book Series,* John Wiley & Sons (2011)

Hyland, Angus. *Symbol Mini,* Laurence King (2014)

Middleton, Simon. *Build a Brand in 30 Days: With Simon Middleton, the Brand Strategy Guru,* Capstone (2010)

Rivers, Charlotte. *Handmade Type Workshop: Techniques for Creating Original Characters and Digital Fonts,* Thames & Hudson (2011)

Wheeler, Alina. *Designing Brand Identity: An Essential Guide for the Whole Branding Team.* John Wiley & Sons (2012)

영감을 얻기 위한 책

Fowkes, Alex. *Drawing Type: An Introduction to Illustrating Letterforms,* Rockport (2014)

Heller, Steven. *Typography Sketchbooks,* Thames & Hudson (2012)

Ingledew, John. *The A–Z of Visual Ideas: How to Solve any Creative Brief,* Laurence King (2011)

McAlhone Beryl, *Stuart David. A Smile in the Mind: Witty Thinking in Graphic Design New edition,* Phaidon Press (1998)

Rothenstein, Julian and Mel Gooding (eds.). *Alphabets & Other Signs,* Shambhala Publications (1993)

기타 이론서

Lury, Celia. *Consumer Culture,* Polity Press (2011)

Slater, Don. *Consumer Culture and Modernity,* Polity Press (1998)

Sternberg, Robert J. *The Nature Of Creativity,* Cambridge University Press (1988)

Wallas, Graham. *The Art of Thought,* Solis Press (2014)

Watkinson, Matt. *The Ten Principles Behind Great Customer Experiences,* FT Publishing International (2013)

디자인 전문서

Airey, David. Work for Money, *Design for Love: Answers to the Most Frequently Asked Questions About Starting and Running a Successful Design Business Voices That Matter,* New Riders (2012)

de Soto, Drew. *Know Your Onions: Graphic Design: How to Think Like a Creative, Act Like a Businessman and Design Like a God,* BIS Publishers (2014)

Moross, Kate. *Make Your Own Luck: A DIY Attitude to Graphic Design and Illustration,* Prestel (2014)

Shaughnessy, Adrian. *How to be a Graphic Designer, Without Losing Your Soul* (Second

edition), Laurence King (2010)
Shaughnessy, Adrian. *Studio Culture: The
secret life of the graphic design studio,* Unit
Editions (2009)

웹사이트
브랜드 블로그
Brand Flakes – www.brandfl
akesforbreakfast.com/
Seth Godin – www.sethgodin.typepad.com/
Viget – www.viget.com/blogs

브랜드 뉴스
Brand Channel – www.brandchannel.com/
home/
Branding Magazine – www.www.
brandingmagazine.com/
Design Week – www.designweek.co.uk/

문화적 디자인
www.creativeroots.org
twitter.com/creativeroots
www.australiaproject.com/reference.html
www.designmadeingermany.de/
www.packagingoftheworld.com

영감의 원천
Its Nice That – www.itsnicethat.com/
Niice – www.niice.co/
Pinterest – www.uk.pinterest.com/

찾아보기

사진 출처 T = 위 B = 아래 C = 가운데 L = 왼쪽 R = 오른쪽

7	© Paul Souders/Corbis
10	Image Courtesy of The Advertising Archives
13	iStock © Mlenny
15	Courtesy BMW
17L	Paul Vinten / Shutterstock.com
17R	iStock © BrandyTaylor
18	iStock © winhorse
25	Courtesy Soprintendenza per i Beni Archeologici dell'Emilia-Romagna, Bologna, by licence of the Ministry of Cultural Heritage and Activities, Italy
27	Image Courtesy of The Advertising Archives
28	Image Courtesy of The Advertising Archives
29T	© Heritage Images/Glowimages.com
29B	© Heritage Images/Glowimages.com
33	©2015 The Clorox Company. Reprinted with permission. CLOROX is a registered trademark of The Clorox Company and is used with permission.
35	Design Tomas Alonso, Photo by Gonzalo Gomez Gandara
36-37	Created by Projector for UNIQLO Co. Ltd
38	© Jacques Brinon/Pool/Reuters/Corbis
41T	Courtesy AB InBev UK Limited
41BL	ArtisticPhoto / Shutterstock.com
41BC	Courtesy of The Worshipful Company of Haberdashers
41BR	© Nick Wheldon
43TL	iStock © kaczka
43TCL	© 1986 Panda Symbol WWF . World Wide Fund For Nature (Formerly World Wildlife Fund) / ® "WWF" is a WWF Registered Trademark
43TCR	Courtesy BP Plc
43TR	Image courtesy of Toyota G-B PLC
43CL	© General Electric company
43CCL	Reproduced with kind permission of Unilever PLC and group companies
43CCR	Designed by Pentagram Design Ltd
43CR	Courtesy DuPont EMEA
43BL	© TiVo. TiVo's trademarks and copyrighted material are used by Laurence King Publishing Ltd under license.
43BC	innocent drinks
43BR	Brooklyn Museum logo designed by 2x4 inc.
45	The Skywatch brand identity was developed by brand architect Gabriel Ibarra. The website www.skywatch-site.com and retail environments were created by Ferro Concrete. Images and files courtesy of I Brands, LLC.
47	Courtesy Someone, Creative Directors. Simon Manchipp and Gary Holt; Designers. Therese Severinsen, Karl Randall and Lee Davies
50TL	innocent drinks
50TR	Courtesy BMW
50BL	Reproduced courtesy of Volkswagen of America
50CR	NIKE, Inc
50BR	Courtesy of the Hagley Museum and Library

53	Photo courtesy Roundy's Inc.
56	Courtesy Virgin Enterprises Limited
57T	Orla Kiely (Pure)
57C	Orla Kiely (KMI)
57B	Orla Kiely (Li & Fung)
58	BBC ONE, BBC TWO, BBC three, BBC FOUR, BBC NEWS and BBC PARLIAMENT are trade marks of the British Broadcasting Corporation and are used under licence.
61	BrandCulture Communications Pty Ltd
67	innocent drinks
74	© Hitomi Soeda/Getty Images
79	ValeStock / Shutterstock.com
81T	iStock © evemilla
81B	Plum Inc
86	iStock © Yongyuan Dai
88T	© SSPL/Getty Images
88B	iStock © Grafissimo
89T	Neutrogena® is a trademark of Johnson & Johnson Ltd. Used with permission.
89B	Design: Harcus Design, Client: Cocco Corporation
91TL	iStock © PaulCowan
91TR	Stuart Monk / Shutterstock.com
91CR	iStock © RASimon
91BR	Courtesy Mondelez International
93	Courtesy Boston Public Library, Donaldson Brothers / N Y. Condensed Milk Co.
95L	Swedish Hasbeens, spring/summer 2012
95TR	From Charlie and Lola: I Will Not Ever Never Eat a Tomato by Lauren Child, first published in the UK by Orchard Books, an imprint of Hachette Children's Books, 388 Euston Road, London, NW1 3BH
95BR	The Double Fine Adventure logo is used with the permission of Double Fine Productions
96	Courtesy Mondelez International
99T	Courtesy Dragon Rouge and Danone
99B	Courtesy of IDEO. IDEO partnered with Firebelly Design, a local brand strategy studio, to collaborate on a solution.
102	Courtesy Noble Desserts Holdings Limited
103	Mood board: Tiziana Mangiapane. Images: Shutterstock.com (clockwise from top left: Songquan Deng, Stock Creative, symbiot, Xavier Fargas, Cora Mueller, Legend_tp, Imfoto);
105T	iStock © maybefalse
105CT	The shown design is owned by Crabtree & Evelyn and is protected by Crabtree & Evelyn's trademark registrations. The modernized version of the design is owned by Crabtree & Evelyn and is protected by Crabtree & Evelyn's trademark and copyright registrations.
105CC	IBM; 57TL Julius Kielaitis / Shutterstock.com
105CB	© Clynt Garnham Publishing / Alamy
105B	Courtesy Agent Provocateur
110C	Courtesy Dragon Rouge and Newburn Bakehouse
110B	Courtesy Harvey Nichols
114L	Courtesy Britvic Soft Drinks
114R	Vanish is a Reckitt Benkiser (RB) global brand
120	Courtesy Pret A Manger, Europe, Ltd.
123	Bluemarlin Brand Design
127T	Image Courtesy of The Advertising Archives

옮긴이_**이재경** 서강대학교 불문과를 졸업하고 경영컨설턴트와 영어교육 출판 편집자를 거쳐 현재 전문
번역가로 활동 중이며 외국의 좋은 책을 소개, 기획하는 일에 몸담고 있다. 번역이야말로 세상 여기저기서 듣고
배운 것들을 전방위로 활용하는 경험집약형 작업이라고 자부한다. 옮긴 책으로 〈성 안의 카산드라〉,
〈일은 소설에 맡기고 휴가를 떠나요〉(공역), 〈뮬, 마약 운반 이야기〉, 〈바이 디자인〉, 〈복수의 심리학〉,
〈가치관의 탄생〉 등이 있고 고전명언집 〈다시 일어서는 게 중요해〉를 엮었다.

브랜드 디자인

캐서린 슬레이드브루킹 지음, 이재경 옮김

제1판 1쇄 2018년 5월 10일
제1판 12쇄 2023년 9월 21일

발행인 홍성택
기획편집 김유진
디자인 조성원
마케팅 김영란
인쇄제작 정민문화사

ㅎ ㄷ ㅈ ㅇ
ㅗ ㅏ ㅣ
ㅇ ㄴ

주소 (주)홍시커뮤니케이션 · 서울시 강남구 선릉로103길 14(역삼동 693-34)
전화 82-2-6916-4403
팩스 82-2-6916-4478
이메일 editor@hongdesign.com
블로그 hongc.kr

ISBN 979-11-86198-47-6 03600

이 도서의 국립중앙도서관 출판예정도서목록(CIP)은 서지정보유통지원시스템 홈페이지
(http://seoji.nl.go.kr)와 국가자료공동목록시스템(http://www.nl.go.kr/kolisnet)에서
이용하실 수 있습니다.(CIP제어번호:CIP2018012331)